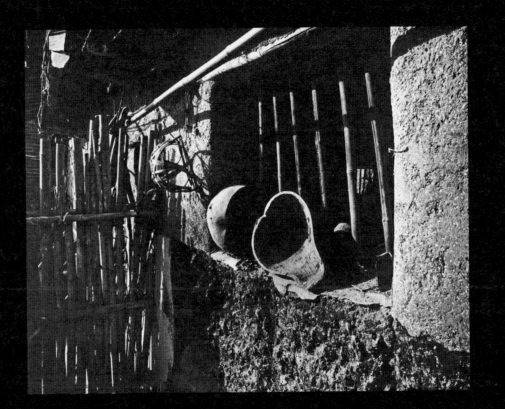

風吹日炙 ——

邱德雲的農村時光追尋

攝影—邱德雲　撰文—陳淑華

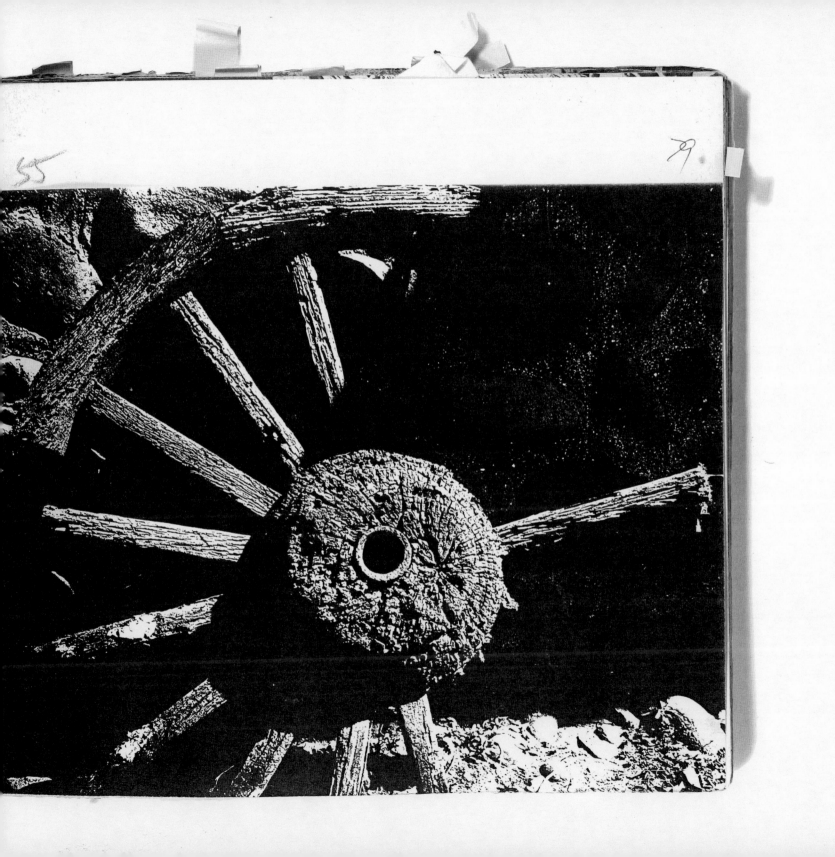

全書主要由本篇（影像）與別篇（文字）構成，各有其閱讀脈絡。之所以將影像與文字分置，是希望影像能在未經文字中介的情形下，先被獨立觀看與感受。若讀者想進一步了解影像內容，主篇的「圖版索引」拉頁提示了每幅作品拍攝的主要物件，而別篇〈物件本事〉的六大主題（P.165~）則提供了攝影作品中多數物件的說明與闡釋。

目

次

推薦序　日炙風吹邱德雲　陳板　011

本篇：

影像敘事　光影，一種永恆的時光，串連過去與未來　013
　　　　　圖版索引

別篇：

創作背景　風吹日炙，以物喻人 ——— 一頁時代的記錄　133
影像核心　農村廢墟，時光樂園 ——— 一則現代寓言　147
物件本事　日常道 ——— 一個永恆的追尋　157

日 日 食 飽　165

1礱（土礱）　2米輪仔　3舂臼　4飯甑　5飯盆頭（金屬製煮飯鍋）　6飯甑架　7灶頭（大灶）　8火鉗　9火撩（火鏟）　10柴析（柴薪）　11草結　12刀嬤（柴刀）　13刀捎仔（刀匣）　14筷籠

悲 歡 離 合　177

1鹹菜桯（鹹菜桶）　2覆菜甕　3磨石（石磨）　4毛籃　5粄籬秙　6籠床（蒸籠）　7鑊圈（鍋圈）　8粄簷仔（蒸板）　9細舂臼（小舂臼）　10鑊頭（大炒鍋）　11豆油桶（醬油桶）　12籮鬲（謝籃）　13金爐

土 地 甘 苦　187

1犁　2割耙　3鐵耙（而字耙）　4碌碡　5牛軛　6拖籐　7後鐵　8牛嘴落（牛嘴籠）　9水車（筒車）　10鐵鈀（鐵耙）

11鐝頭（鋤頭）　12秧籃（秧篋仔）　13秧仔畚箕　14秧盆　15斛桶（脫穀機）　16禾鐮籃　17草鐮籃　18穀篩仔（竹篩）　19霸扁（穀耙）　20風車（風鼓）　21菁楻（穀倉）　22穀貯仔　23茶篗（茶簍）　24焙圍（焙茶籠）　25蔗擎　26木馬　27運煤輕便車

作息之間　205

1長條矮凳　2枋凳（矮凳仔）　3候客椅　4竹籬笆　5竹梯　6吊籃　7茶炙仔（鋁製茶壺）　8風爐（烘爐）　9杓蔴（水瓢）　10洗鑊把（鍋刷）　11洗衫枋（洗衣板）　12祛把（竹掃把）　13芒花掃把　14雞弇（雞罩）　15尿桶　16石豬筶（豬食槽）　17藃公（魚簍）　18毛蟹笱　19線笱（魚筌）

冷暖世事　217

1笠蔴（斗笠）　2簑衣　3草鞋　4火囪（火籠）　5竹門簾　6油燈火　7菜籃　8籭（米籭）　9擔竿（扁擔）　10勾搭　11牛車　12秤　13斗　14藥船碾槽　15菸酒零售招牌　16郵票代售處招牌

年年安居　229

1夥房　2泥磚　3竹笪（竹編）　4水籬　5石腳（牆腳）　6石埕　7石屋　8茅草頂　9瓦（紅瓦與黑瓦）　10伯公祠　11水井　12打水泵浦　13箍桶（水桶）　14錫桶（鉛桶）　15水缸　16竹橋　17竹排

附錄：相關農具與生活物件的客閩語對照表　239

後記　終究來不及　陳淑華　244

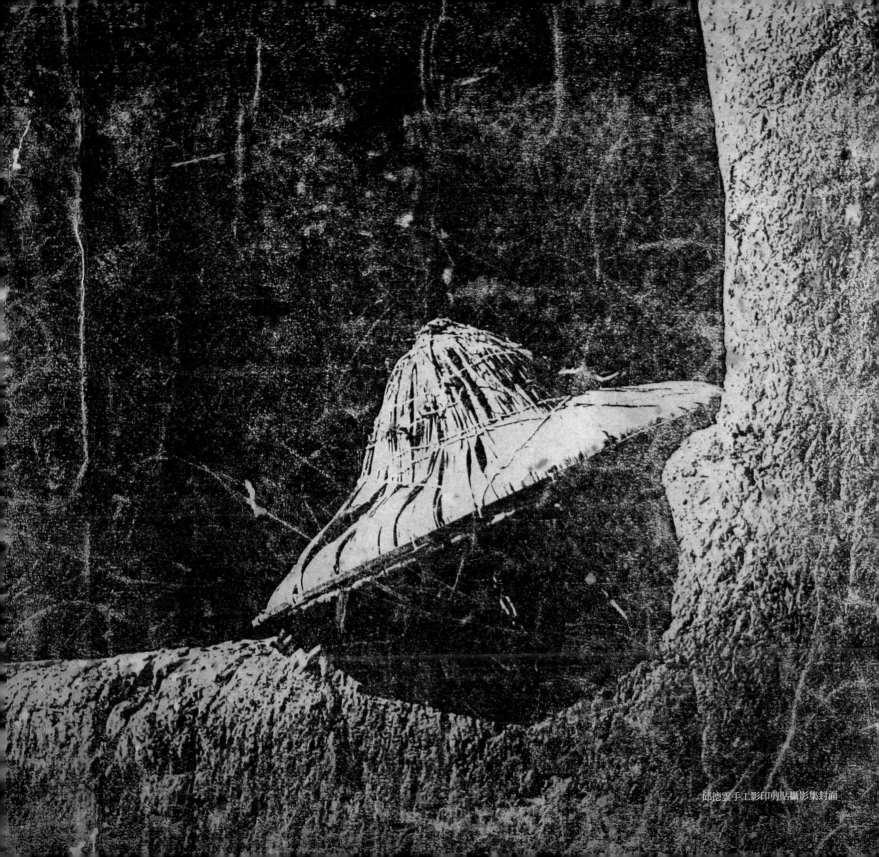

邱德雲手工影印剪貼攝影集封面

推薦序
——
日炙風吹邱德雲

陳
板

麻繩綁住一根木頭，雖然有一大半隱入暗影，但是從彎曲的弧度仍可辨認出牛軛的身影，繩子已舊也起了毛，但是依舊牢靠地緊縛著牛軛。邱德雲親手影印剪貼的攝影集像是歷經風霜的武功祕笈，已經被翻閱無數次，影印機列印出來的對比強烈的影像，以及粗率的黑白質感特別令人著迷。

第一次接觸邱德雲，已經是二十年前的事了，從事客家運動的好友讓我看到他最早出版的攝影集——《水褲頭》。當時就被邱德雲黑白影像所震懾，特別是客家運動方興未艾之初，每個客家文化的追尋者幾乎都是求知若渴，邱德雲形象鮮明的農村風光一瞬間就征服了我，讓人清楚看見了扎扎實實的文化形影，也對客家的未來充滿了希望。

風吹日炙，是邱德雲1999年攝影展覽的主題，但是一直未曾出版專輯，直到生命的最後一程，才有機會把十多年前已構想幾近完稿的影印本拿出來，然後在他往生了的今天，成了出版社編輯的重要依據。一張張照片拍攝的像是主人剛剛離開，但是馬上會回來繼續操作的用具。手上的溫度還留在握把，腰骨的汗水仍印在竹蘽公。老農具與手部的接觸機會格外頻繁，握柄、桶圈、杵石、刀柄、火鉗，受到主人日日的勞動，變得溫潤圓滑。

然而，邱德雲揀選的照片幾乎看不見人影。這個現象和他多數的作品幾乎如分水嶺的兩側。風吹日炙孤獨地懸掛在邱德雲長年紀實作品的另一端，究竟想要訴說什麼故事，而主人的缺席更添增了一份懸疑性。

陽光深深射入木紋、竹片與麻繩的縫隙，刻畫出銳利的線條、紋理，邱德雲追逐日頭、光影，框入觀景窗之中。有一件作品拍攝「竹袚把」，彷彿回應1840年代攝影技術剛剛啟動時，攝影先驅塔伯特（Talbot）的〈開啟之門〉（The Open Door），拍攝光影與物件的對話，展現攝影捕捉畫藝的原初感動。當然，邱德雲肯定不只著意在畫藝之美，必然也是歌頌瞭然於

胸的器物文化價值。

和現今一切量產化的塑膠製品相比較，仔細盤算，昔日的農村是多麼善於就地取材、物盡其用，充分展現高質地的手作風味。原生於土地的金木水火土，經由工匠的手藝，製造出農家的器具，再經過農民的身體勞作，一件又一件農村用具終於轉化成為邱德雲觀景窗底的光影藝術。邱德雲精準選擇光線、溫柔地記錄了如理想國般的古典農村風物。

幾回走入邱德雲在鐵路旁邊的小農場都有很美好的體驗，滿園是果樹、花卉，花台上成排的盆栽。很難想像這個花團錦簇的小農園，昔日是一片稻田，火車經過時，邱德雲告訴我們，許多作品就是在這個鐵路稻田之間產生的。盡頭有一間小小的農舍，農舍旁邊老樹下仍然擺著邱德雲生前所使用的農具，夕陽下光影閃耀，彷彿是邱德雲風吹日炙的守護神。其實農舍就是攝影家的藝術工作室，也是會客室，裡頭布置著主人的攝影作品與歷來的展覽海報。不知道，這個小小農場與藝術工作室未來會不會成為邱德雲攝影美術館？

陳淑華貼近的探訪與流暢的文筆，追索邱德雲的攝影成就，試圖挖掘出戮力一生的影像故事，深為感人。特此為文推薦。

本文作者為國立台灣藝術大學古蹟系兼任教授

光影，一種永恆的時光，串連過去與未來

本篇，影像敘事

圖版索引 ◀

No.028

泥磚屋／石腳
1995.12 苗栗市南勢坑八甲

No.037

茶薁（茶篹）
1995.12 苗栗市四角坪

No.046

碌碡／礱穀泥壁竹笓屋
1996.6 苗栗縣公館鄉北河

No.029

粄籬䃚／籮
1996.3 新竹縣寶山鄉

No.038

蔗擎
1994.10 苗栗縣頭屋鄉明德水庫

No.047

禾鐮籃／籮
1996.10 苗栗縣西湖鄉

No.030

竹籬笆
1994.9 苗栗縣西湖鄉龍洞

No.039

運煤輕便車軌道
1995.11 苗栗縣南庄鄉東河

No.048

斛桶（脫穀機）的滾桶
1995.10 苗栗縣後龍鎮外埔

No.031

毛蟹筍
1996.2 苗栗縣公館鄉鶴岡

No.040

木馬
1998.8 苗栗縣南庄鄉

No.049
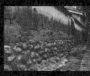
石屋
1993.12 苗栗縣後龍鎮外埔

No.032

雞弇（雞罩）／竹笓壁
1996.6 苗栗縣公館鄉北河

No.041
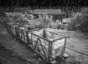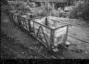
運煤輕便車
2001.6 台北縣三峽

No.050
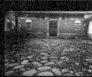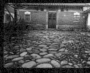
泥磚屋／石腳
1995.11 苗栗縣西湖鄉

No.033

藥公（魚簍）
1994.11 苗栗縣頭份鎮

No.042
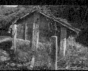
泥磚柱／竹笓屋
1996.1 苗栗縣公館鄉北河

No.051

夥房／石腳／石埕
1995.3 苗栗縣後龍鎮外埔

No.034

線筍（魚筌）
1996.4 新竹縣峨眉鄉

No.043

犁
時間不詳．苗栗縣三義鄉

No.052

草鞋
1996.9 苗栗縣三灣鄉內灣村

No.035

竹橋
1996.4 新竹縣橫山鄉

No.044

割耙／礱穀泥磚壁
1996.4 苗栗縣西湖鄉

No.053

竹梯
1996.3 新竹縣寶山鄉

No.036

竹排
時間不詳．

No.045
鐵耙（而字耙）／礱穀泥磚壁

No.054

霸扁（穀耙）／泥磚／竹笓屋／
石腳

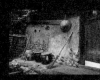

No.082

袪把（竹掃把）/ 水缸 / 鑊頭 /
笠嬤 / 泥磚屋 / 石腳
1995.11 苗栗縣西湖鄉

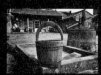

No.083

籬捅（水桶）/ 打水泵浦 / 洗衫
枋（洗衣板）/ 夥房
1996.9 苗栗縣後龍鎮外埔

No.084

水車（筒車）
1996.4 新竹縣關西鎮

No.085

水車
1996.4 新竹縣關西鎮

No.086

礱 / 泥磚屋 / 石腳
1996.9 苗栗縣通霄鎮烏眉坑

No.087

斗 / 粄籬砧
1996.9 苗栗縣公館鄉鶴岡

No.088

木門
1995.3 苗栗縣後龍鎮外埔

No.089

石埕
1994.11 苗栗縣苑裡鎮

No.090

水井 / 錫桶（鉛桶）/ 洗杉枋 /
枋凳
1994.11 苗栗縣後龍鎮外埔

No.091

焙圍（焙茶籠）/ 泥磚屋
1995.12 苗栗市四角坪

No.092

勾搭
1994.11 苗栗縣頭份鎮

No.093

芒花掃把 / 刀嬤（柴刀）/ 竹筧
1996.4 苗栗縣三灣鄉

No.094

穀篩仔（竹篩）/ 竹筧屋
1996.5 苗栗縣三灣鄉

No.095

藥船碾槽 / 細舂臼
1996.10 苗栗縣公館鄉鶴岡

No.096

郵票代售處招牌 / 簑衣壁水籬
1994.5 苗栗縣西湖鄉

No.097

菸酒零售招牌 / 竹筧
1994.2 苗栗縣西湖鄉五湖村

No.098

伯公祠（樹伯公）
1995.10 苗栗縣苑裡鎮

No.099

伯公祠
1996.2 苗栗縣銅鑼鄉九湖

No.100

夥房/瓦（台灣紅瓦與日本黑瓦）
1996.4 苗栗縣銅鑼鄉三座屋

書末 No.101

菜籃
1992.12 苗栗縣南庄鄉東河

書末 No.102

茶炙仔 / 茅草頂
1992.7 苗栗市南勢坑

書末 No.103

笠嬤
1994.11 苗栗縣頭份鎮

No.055
牛軛 / 後鐵 / 拖篠
1996.4 苗栗縣頭份鎮

No.056
菁楻（穀倉）
1996.10 苗栗市新英里

No.057
穀貯仔 / 瓦（台灣紅瓦）
1996.7 苗栗縣銅鑼鄉三座屋

No.058
犁
1996.3 新竹縣寶山鄉

No.059
草鐮籃 / 竹笪
1996.5 苗栗縣公館鄉北河

No.060
秧仔畚箕 / 秧盆 / 勾搭
1996.4 苗栗縣西湖鄉

No.061
秧籃（秧箆仔）
時間不詳，新竹縣寶山鄉

No.062
鐵鐮（鐵耙）/ 石腳
1996.4 苗栗縣西湖鄉

No.063
钁頭（鋤頭）
1996.3 新竹縣寶山鄉

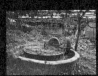

No.064
米輪仔
1996.9 苗栗縣通霄鎮烏眉坑

No.065
礱（土礱）
1972 苗栗縣頭屋鄉明德水庫

No.066
菜籃
1995.4 苗栗縣後龍鎮大山

No.067
籮 / 擔竿（扁擔）
1978 苗栗縣銅鑼鄉中平村

No.068
風車（風鼓）/ 泥磚屋
1995.12 苗栗市南勢坑八甲

No.069
牛車木輪軸 / 石腳
1994.11 苗栗縣後龍鎮外埔

No.070
牛車
1970 雲林縣北港鎮

No.071
長條矮凳
1996.6 苗栗市新川里龍岡道

No.072
覆菜甕 / 水缸
1994.9 苗栗縣公館鄉南河

No.073
火囪（火籠）
1996.4 苗栗縣西湖鄉

No.074
瓦（台灣紅瓦）
1996.5 新竹縣峨眉鄉

No.075
候客椅
1996.2 新竹縣北埔鄉

No.076
簑衣 / 笠嫲（斗笠）
1996.3 新竹縣寶山鄉

No.077
笠嫲
1996.1 苗栗市四角坪

No.078
竹畊水籬 / 泥磚屋 / 笠嫲
1996.9 苗栗縣銅鑼鄉九湖

No.079
秤與砣
1996.4 苗栗縣西湖鄉

No.080
竹門簾 / 枋凳（矮凳仔）/ 泥磚屋 / 石腳
1996.5 苗栗縣通霄鎮烏眉坑

No.081
吊籃 / 勾搭 / 泥磚
1996.5 苗栗縣西湖鄉

No.001

夥房（三合院）/ 瓦（台灣紅瓦）
1997.10 苗栗縣頭份鎮

No.002

灶頭 / 火鉗 / 火撩（火鏟）/ 柴
析 / 草結
1996.4 苗栗市南勢坑

No.003

油燈火 / 粄寮仔（蒸板）
1996.9 苗栗縣通霄鎮烏眉坑

No.004

筷籠 / 洗鑊把（鍋刷）
1996.1 苗栗市新川里龍岡道

No.005

豆油桶（醬油桶）/ 鑊鑰 / 菜刀
1996.6 苗栗市新川里龍岡道

No.006

茶炙仔（鋁製茶壺）/ 風爐
（烘爐）
1996.4 苗栗市南勢坑

No.007

飯甑 / 泥磚牆
1996.4 苗栗縣西湖鄉

No.008

杓鑼（水瓢）/ 牛嘴落（牛嘴籠）
1996.3 新竹縣寶山鄉

No.009

鑊圈（鍋圈）/ 刀捎仔（刀匣）
1995.10 苗栗市新川里龍岡道

No.010

飯盆頭（金屬製煮飯鍋）/ 飯
甑架
1996.3 苗栗市西山

No.011

毛籃
1996.4 苗栗縣西湖鄉

No.012

籮蒿（謝籃）/ 竹笪（竹編）壁
1996.4 苗栗市南勢坑

No.013

籠床（蒸籠）
1996.4 苗栗市南勢坑

No.014

粄籬㧒（圖為背面照）
1996.3 新竹縣寶山鄉

No.015

水缸
1995.3 苗栗縣後龍鎮

No.016

鹹菜楻（鹹菜桶）
1996.4 苗栗市南勢坑

No.017

籮（米籮）/ 菜籃
1992.12 苗栗縣南庄鄉東河

No.018

夥房 / 泥磚屋 / 石腳（牆腳）
1994.9 苗栗縣西湖鄉

No.019

石豬篼（豬食槽）
1996.9 苗栗市南勢坑八甲

No.020

鑊頭（大炒鍋）
1996.1 苗栗市四角坪

No.021

舂臼 / 草結
1996.5 苗栗縣公館鄉北河

No.022

細舂臼（小舂臼）
1996.3 新竹縣寶山鄉

No.023

金爐
1996.10 高雄縣大寮鄉太平頂

No.024

磨石（石磨）
1996.10 高雄縣大寮鄉太平頂

No.025

尿桶 / 泥磚屋
1996.6 苗栗縣西湖下埔

No.026

秧仔畚箕 / 泥磚屋 / 石腳
1996.7 苗栗縣銅鑼鄉三座屋

No.027

鑊頭 / 泥磚屋
1996.4 苗栗市南勢坑八甲

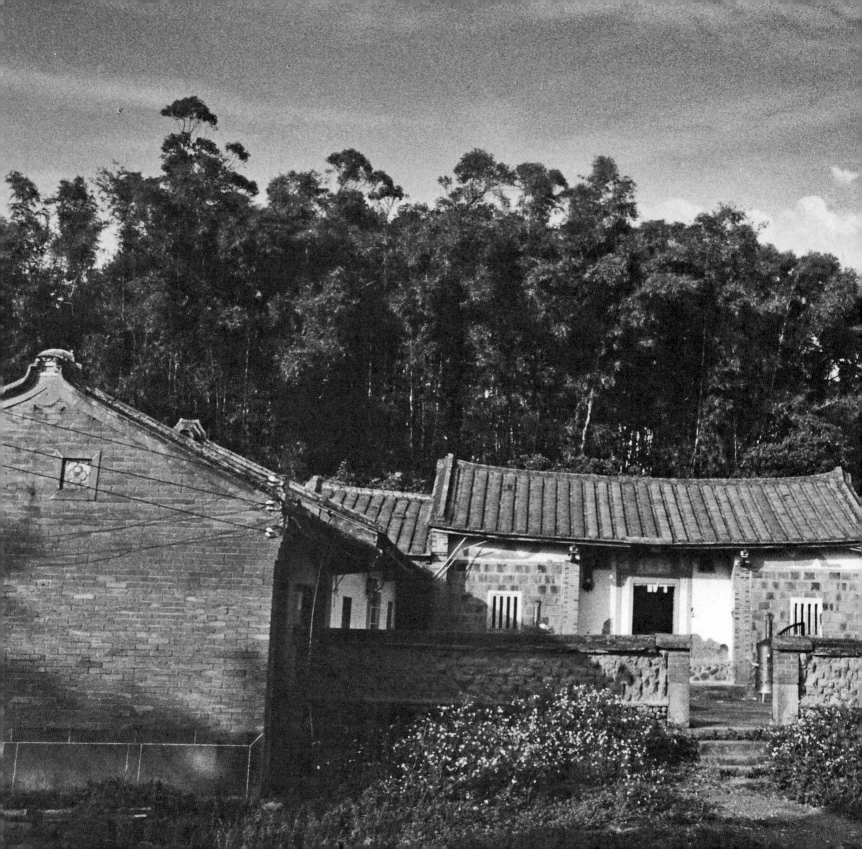

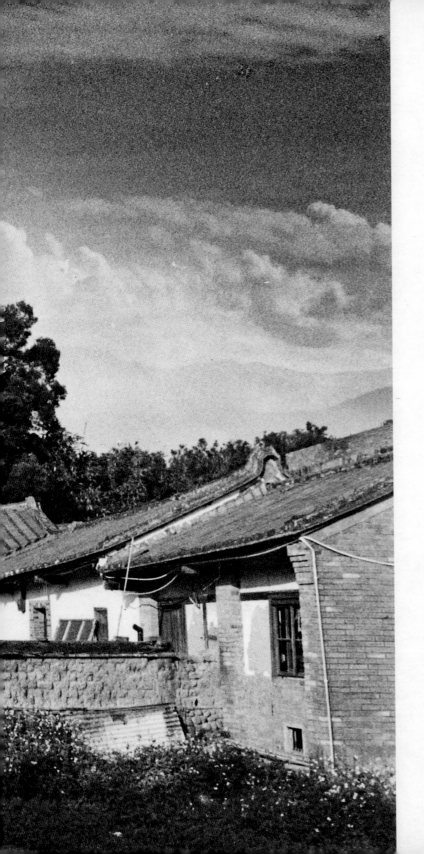

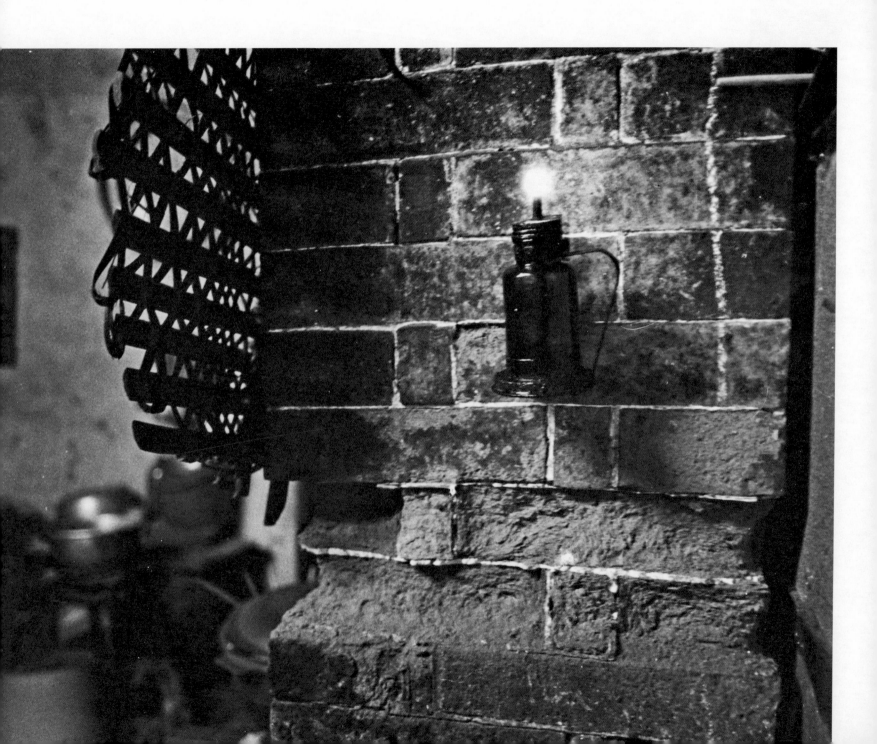

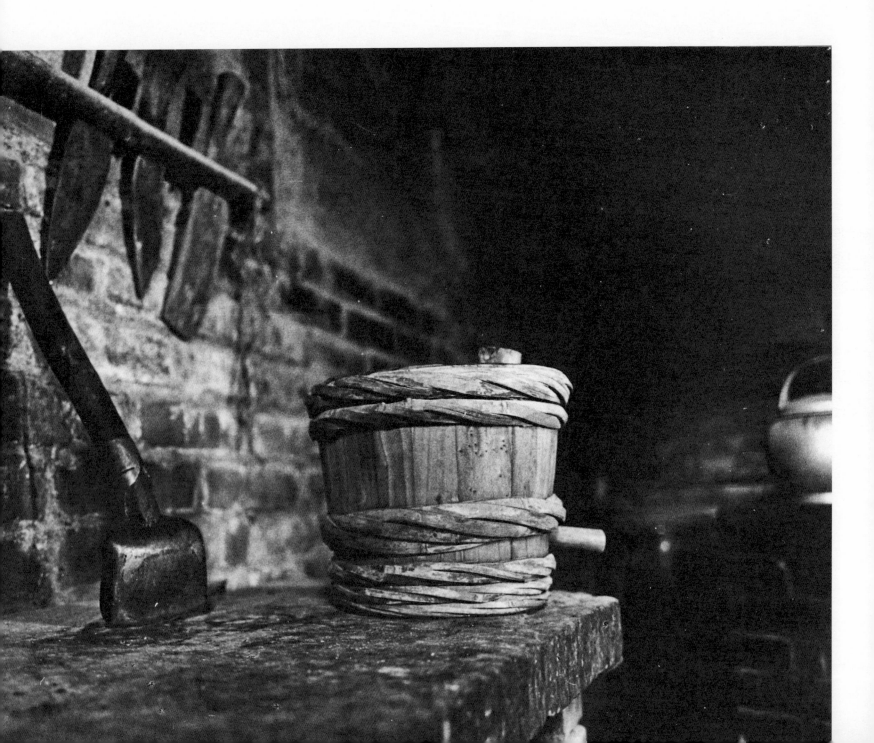

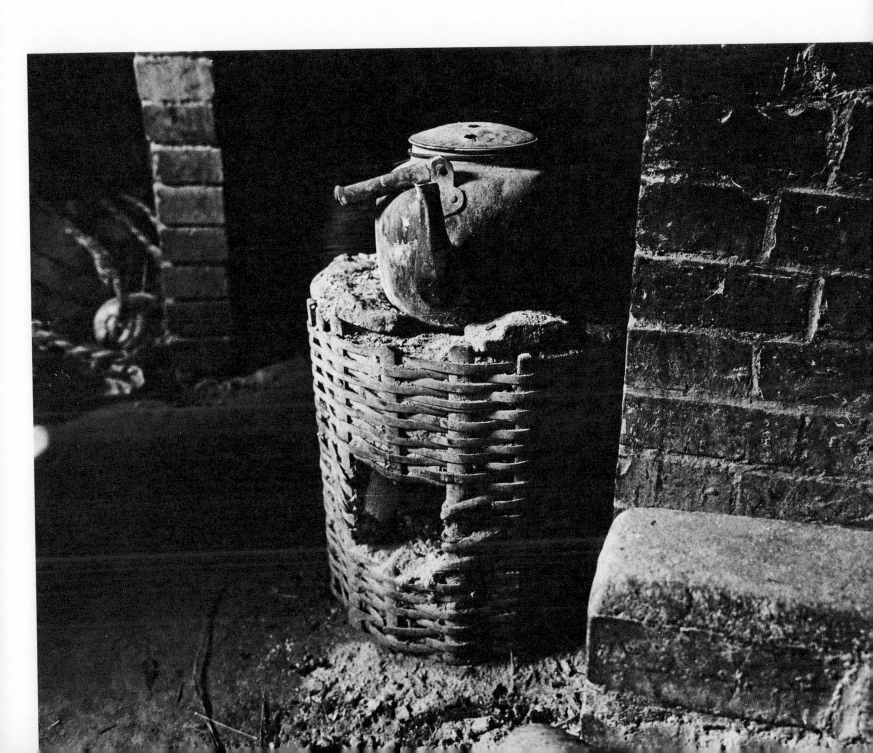

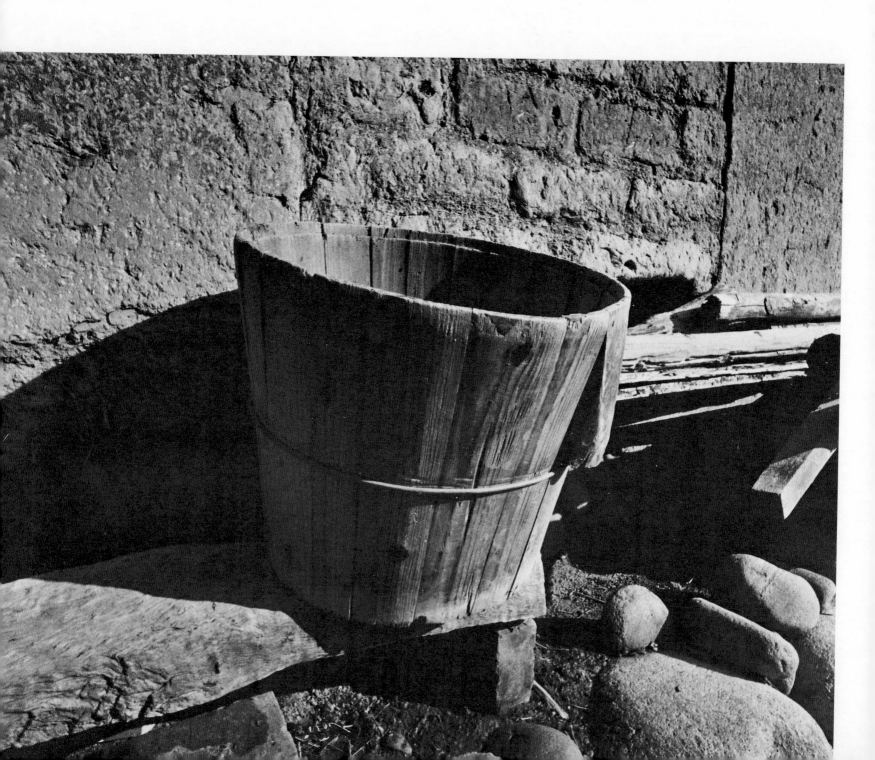

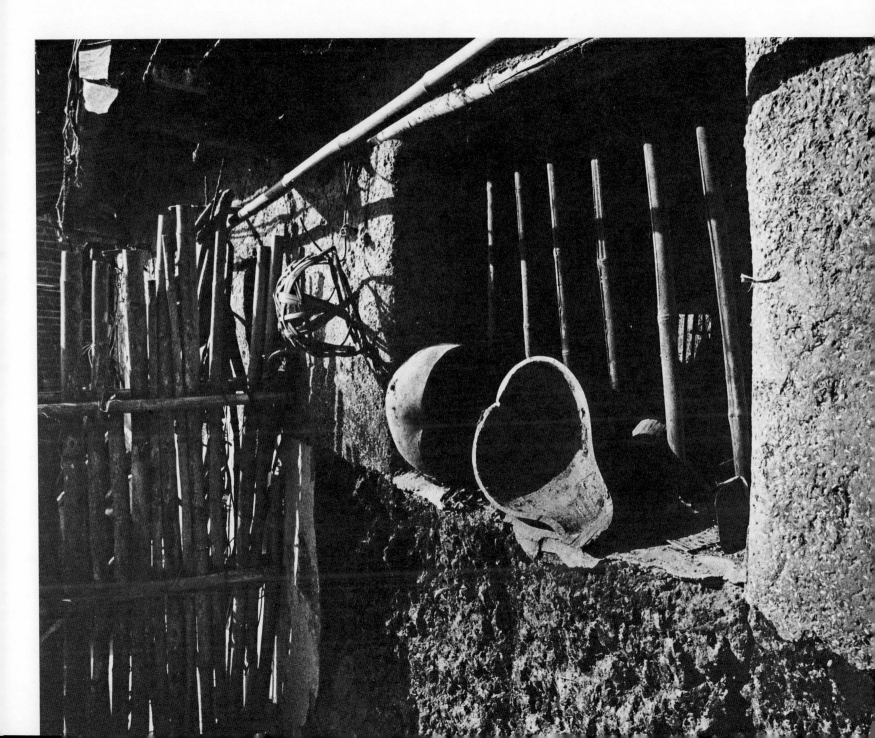

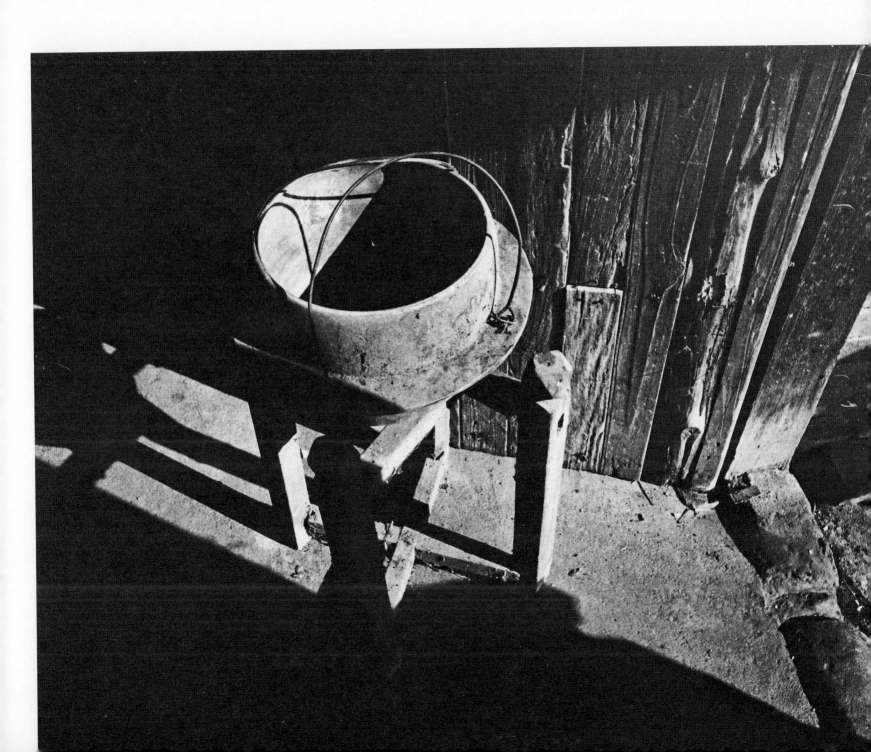

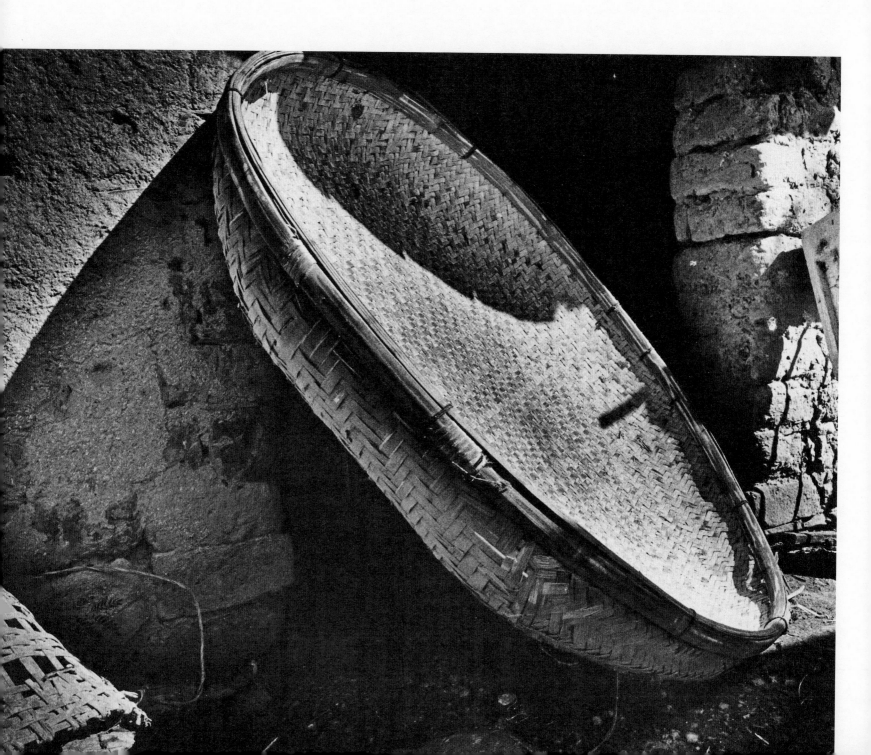

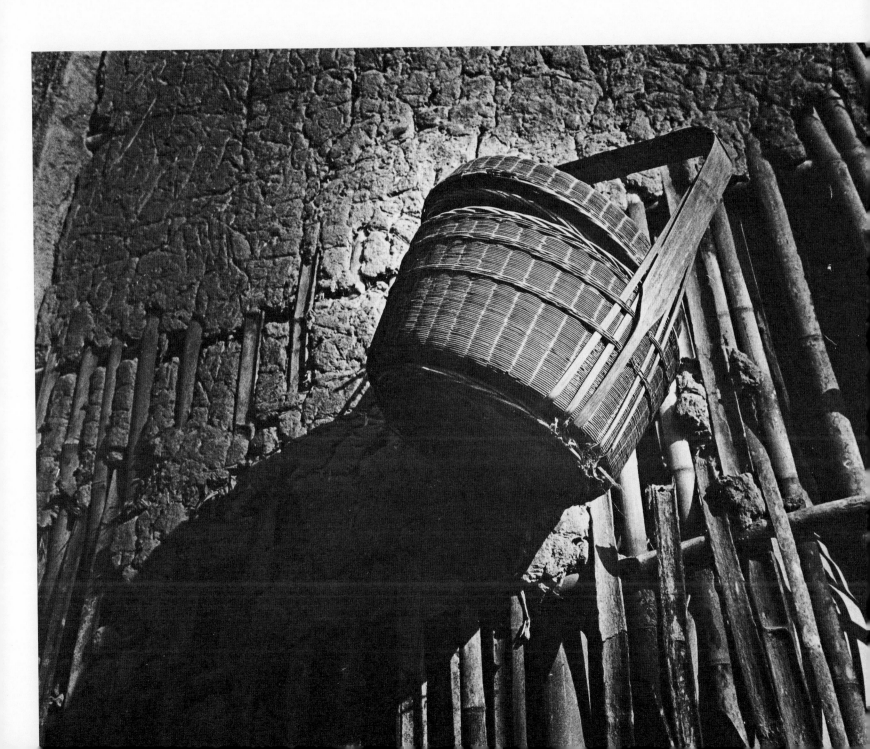

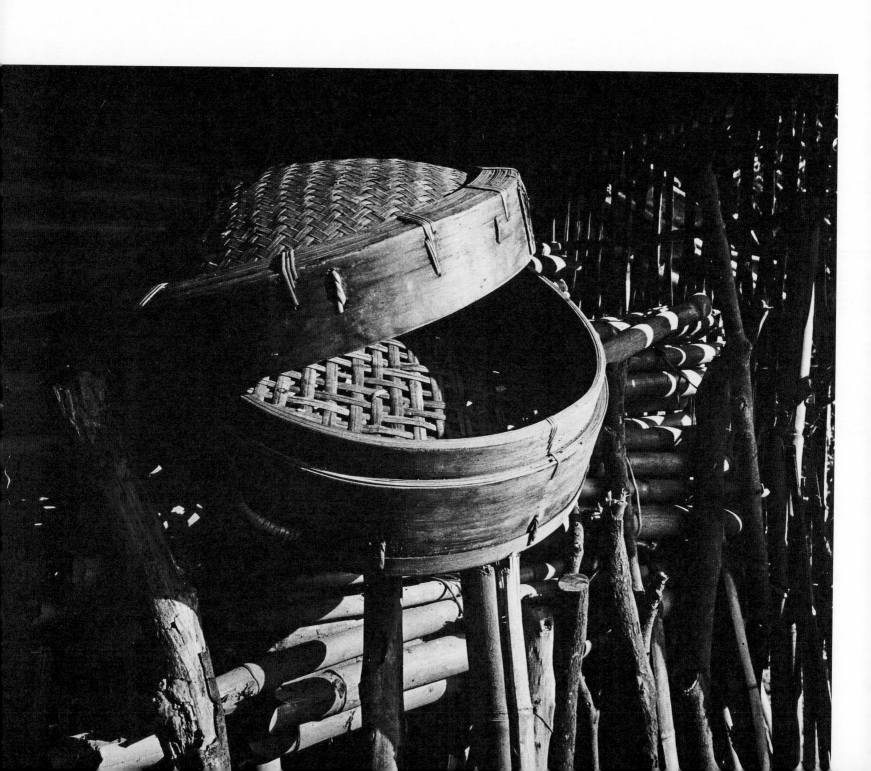

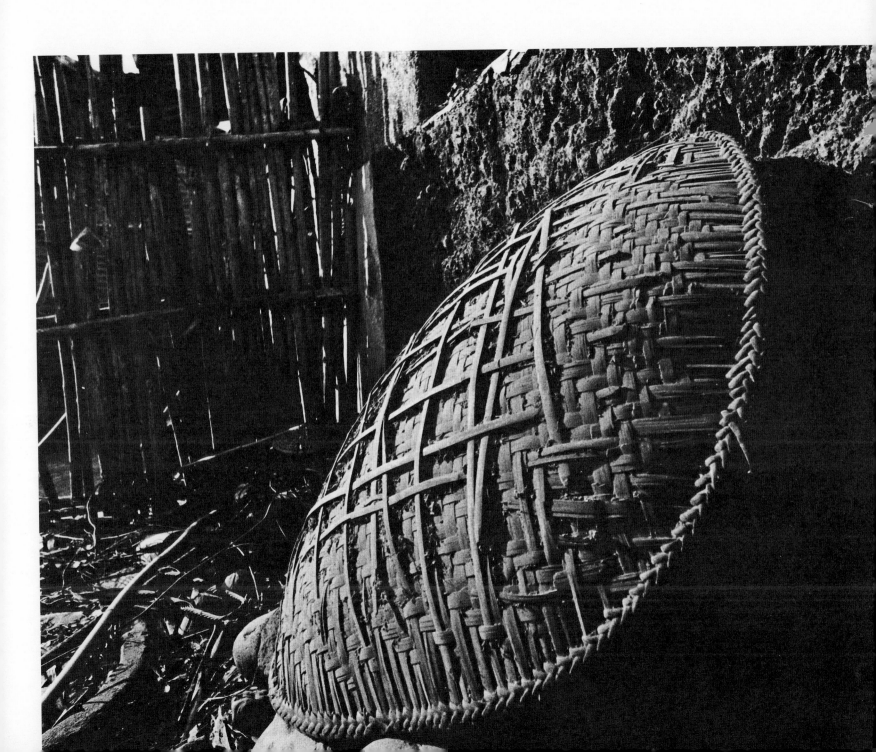

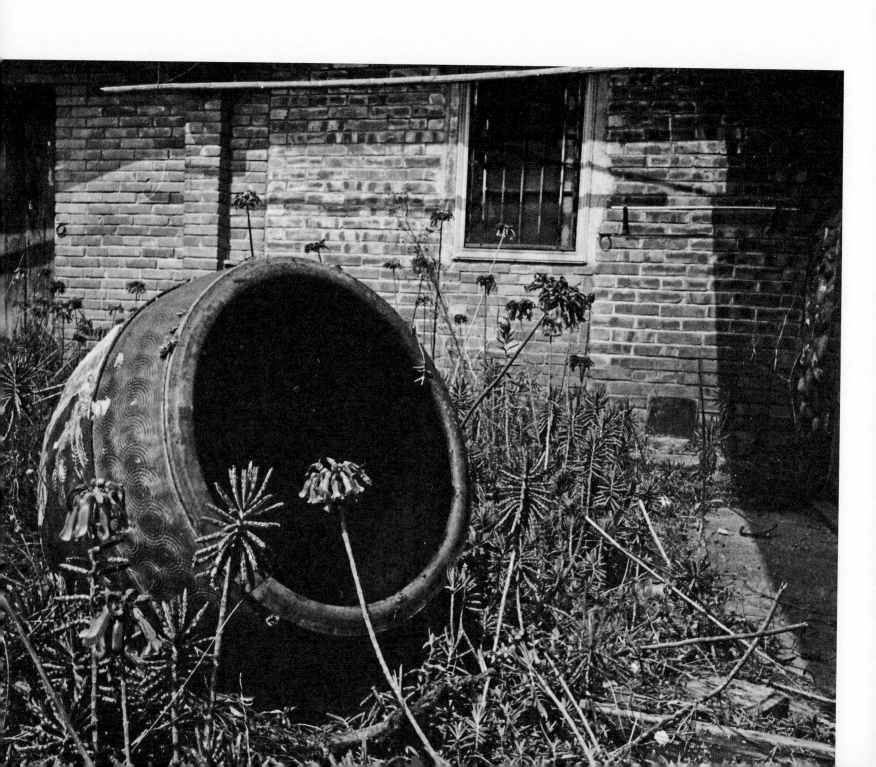

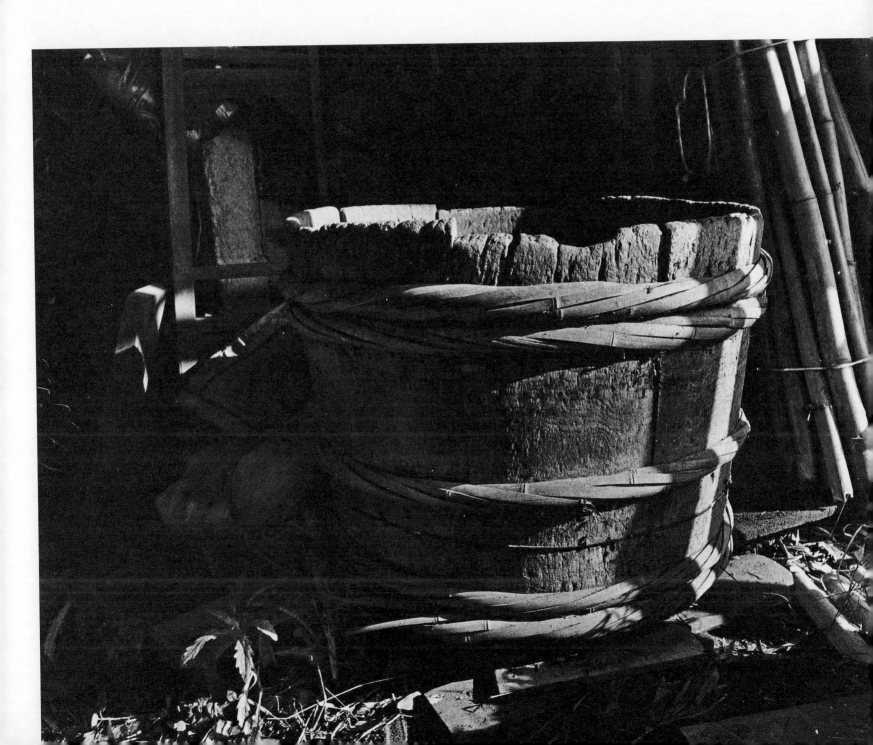

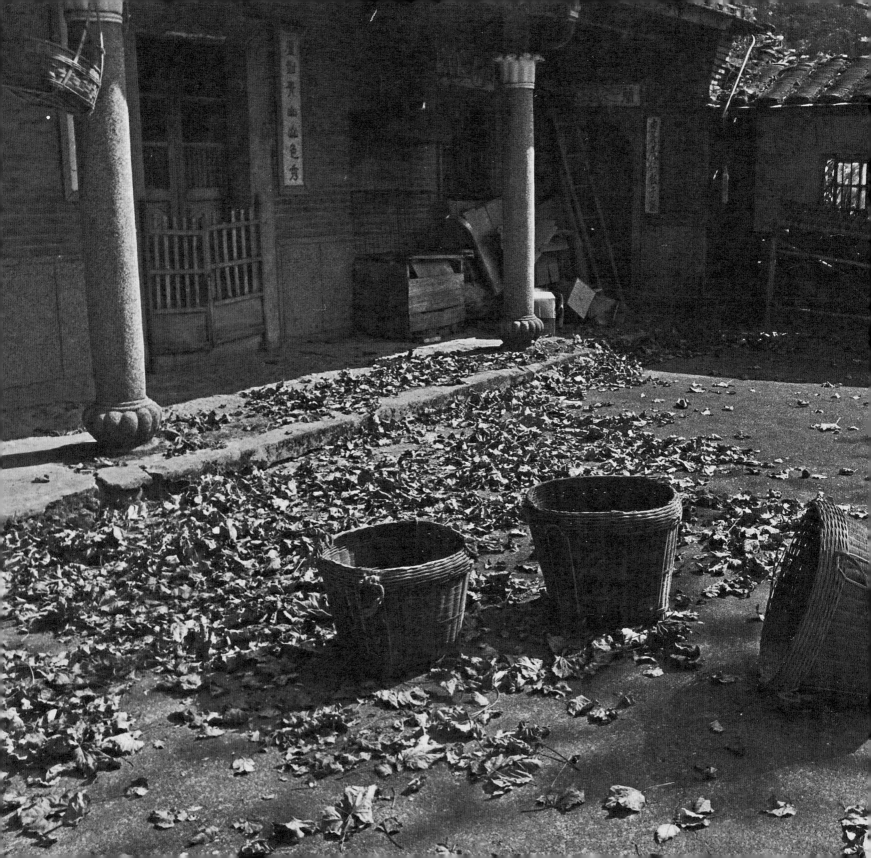

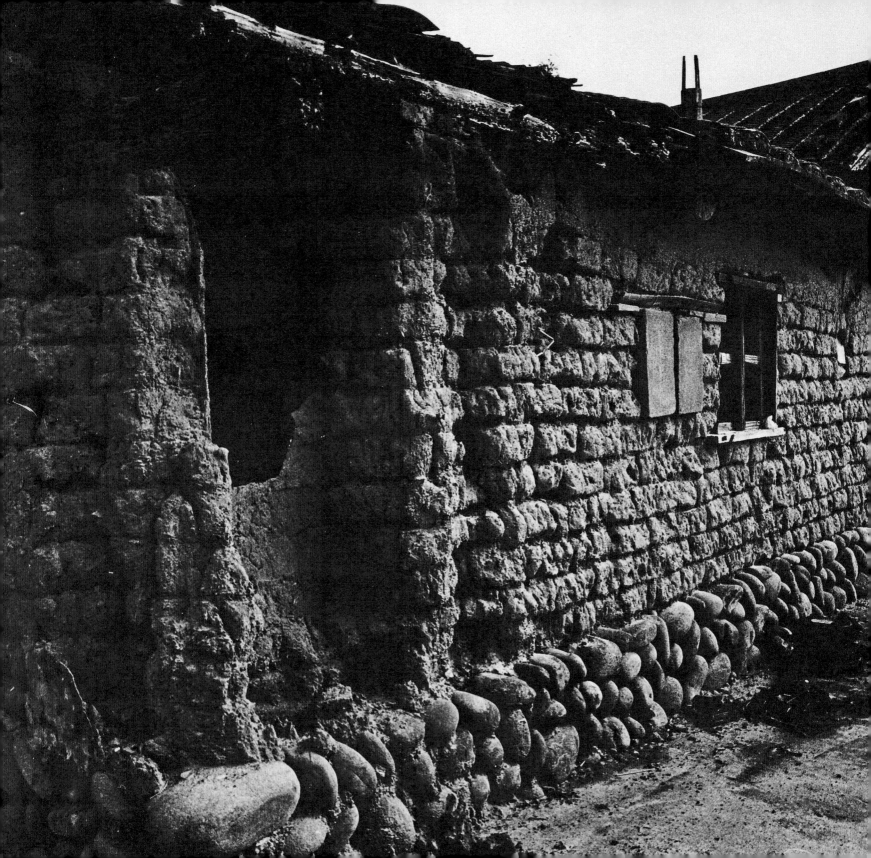

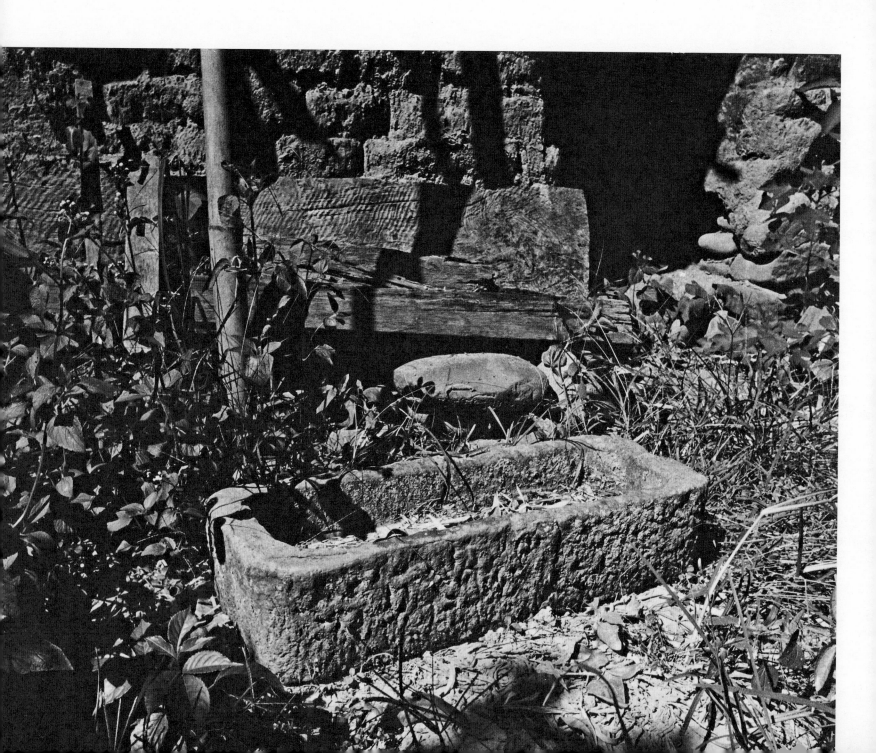

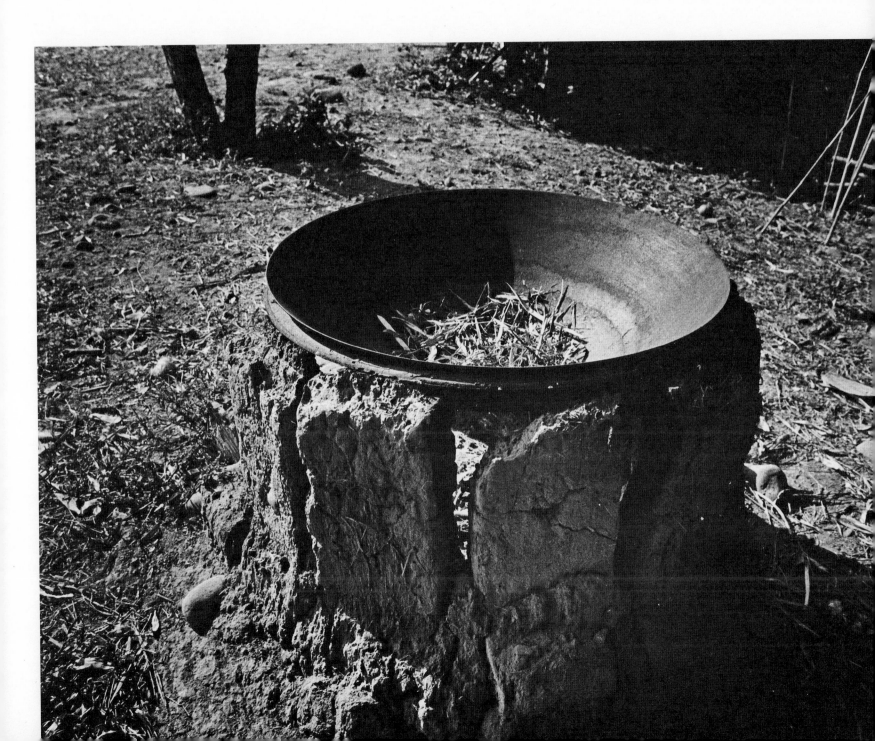

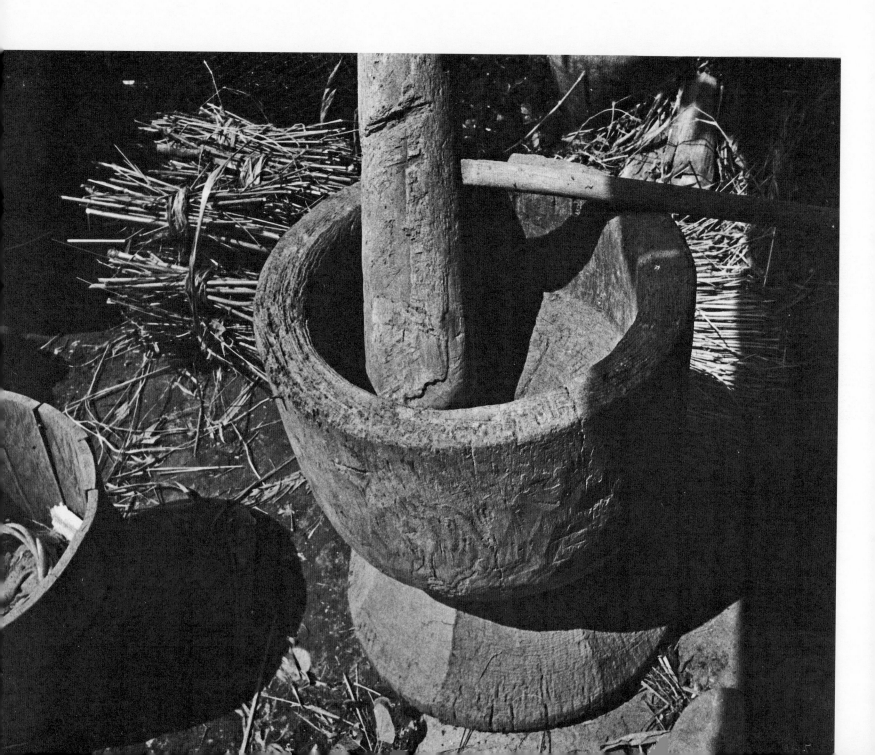

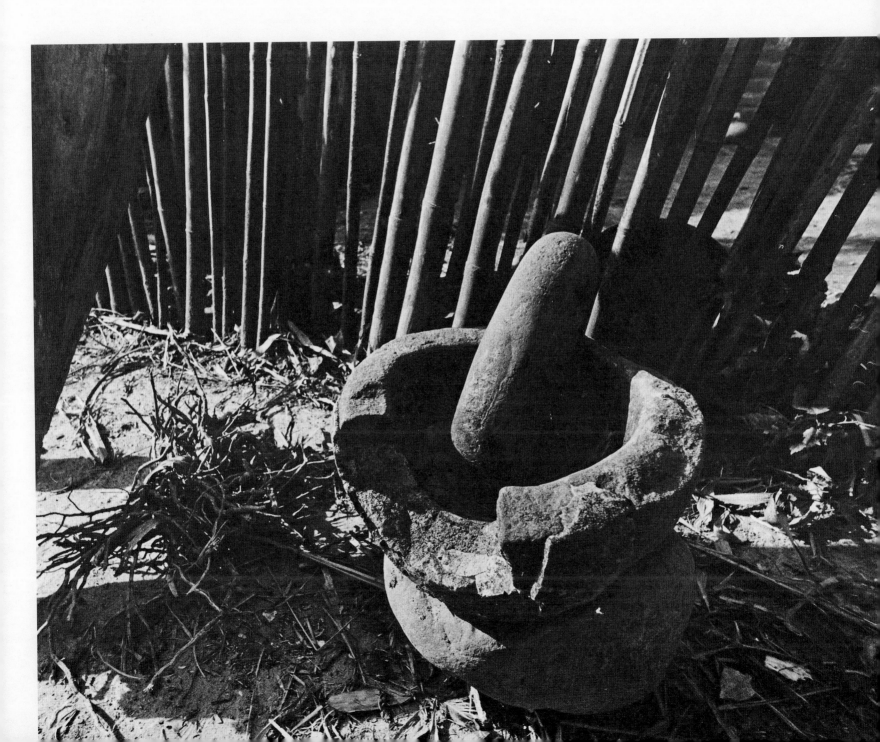

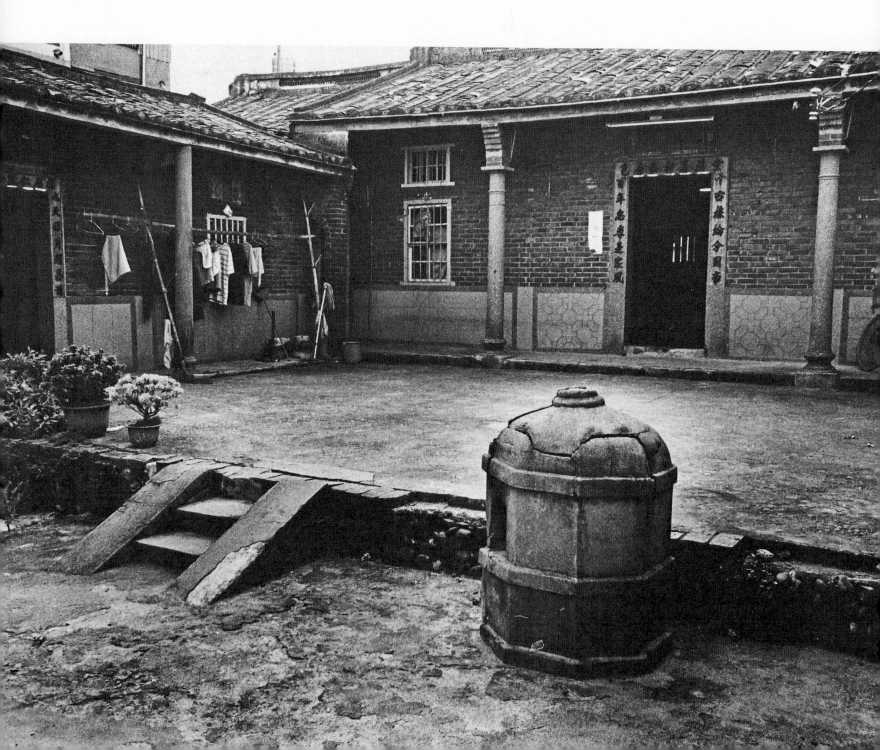

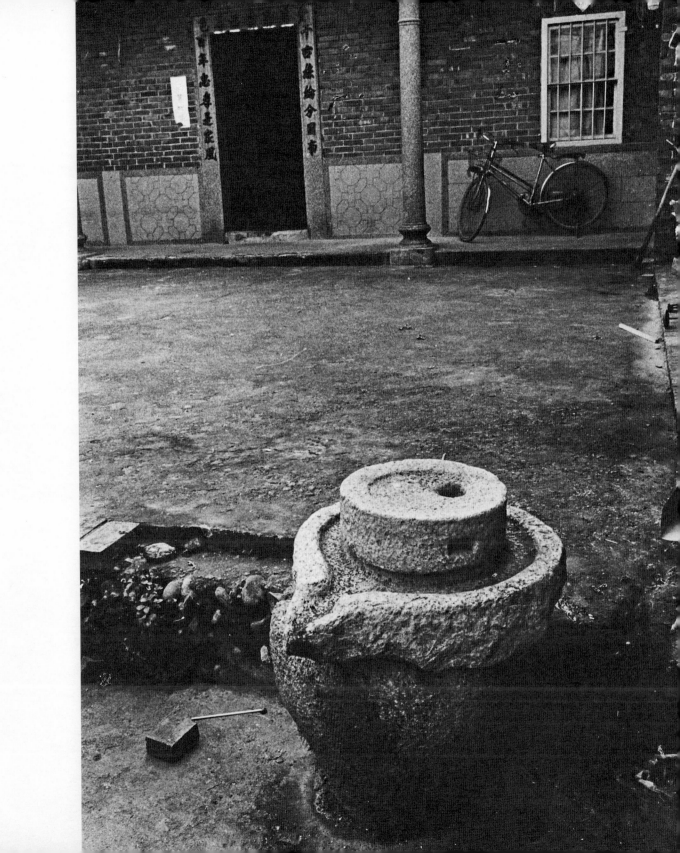

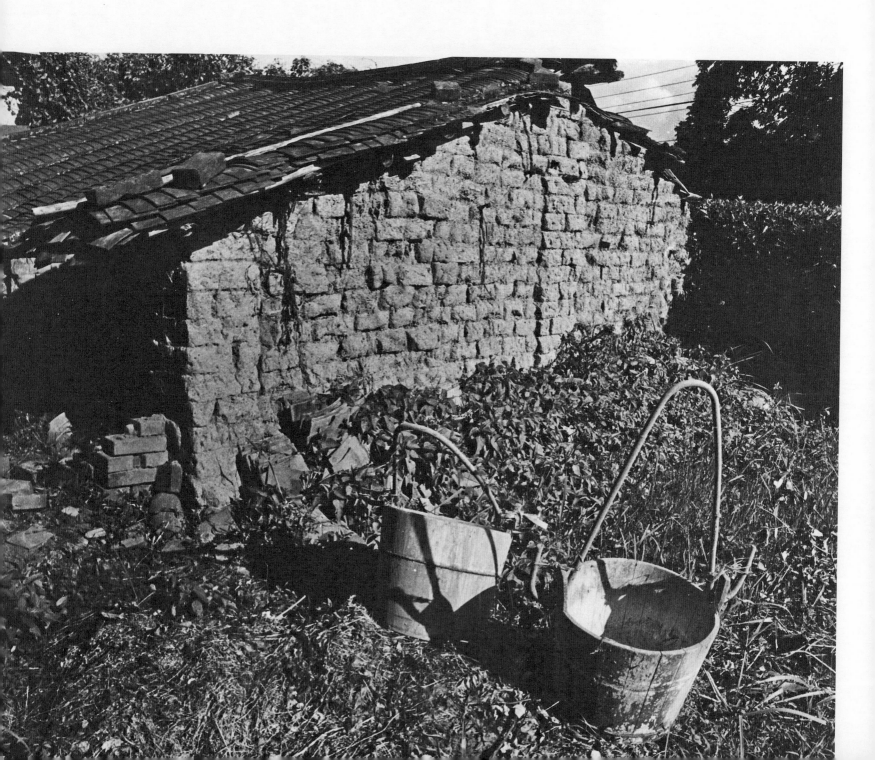

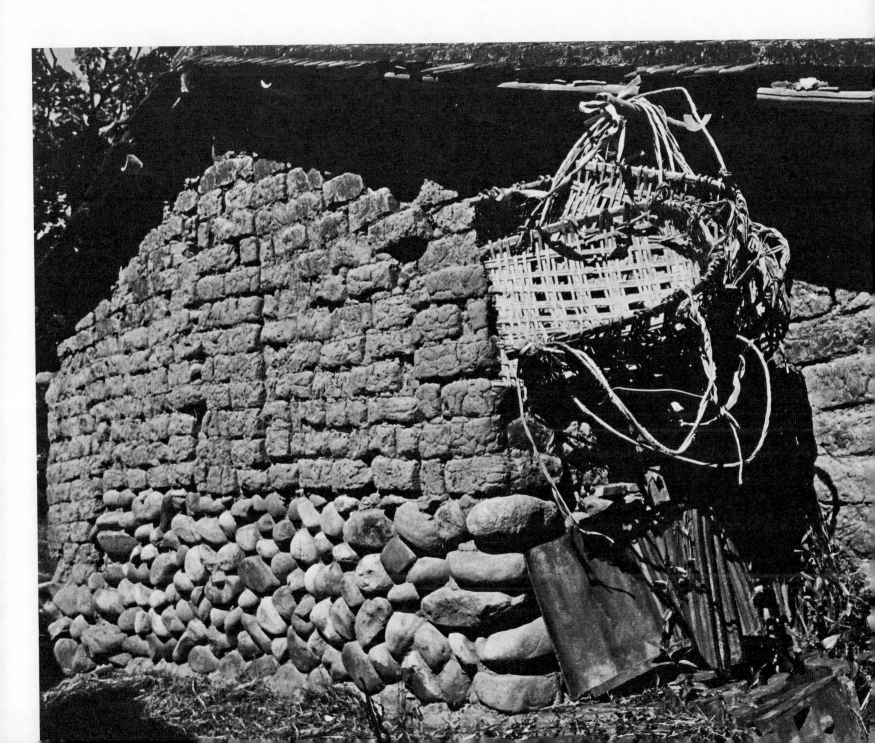

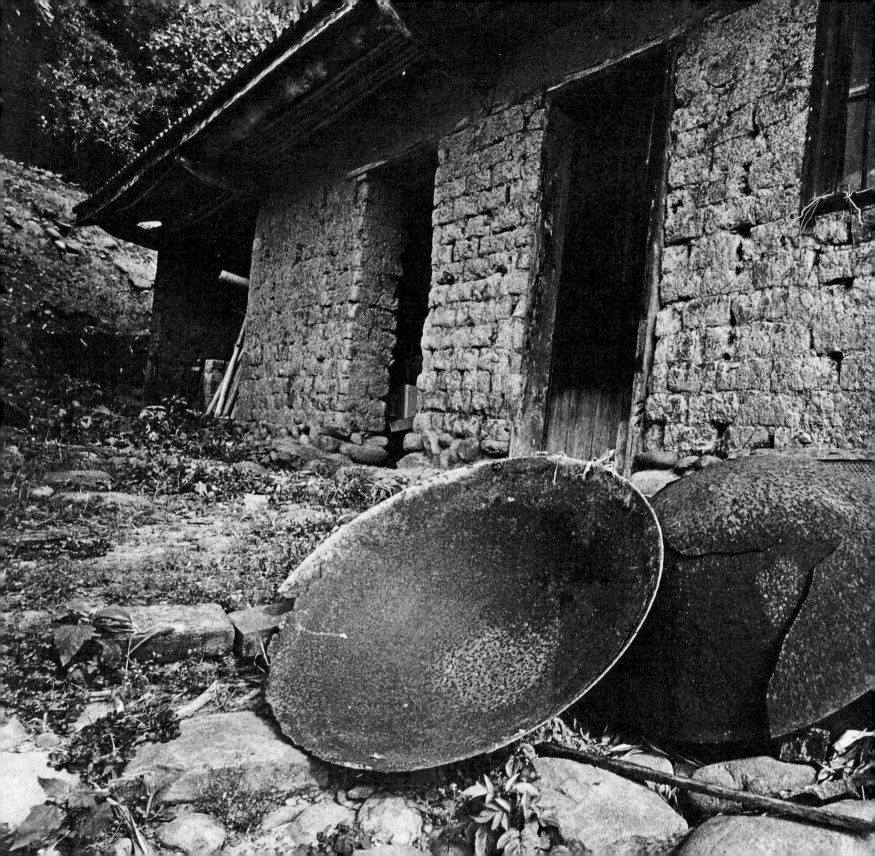

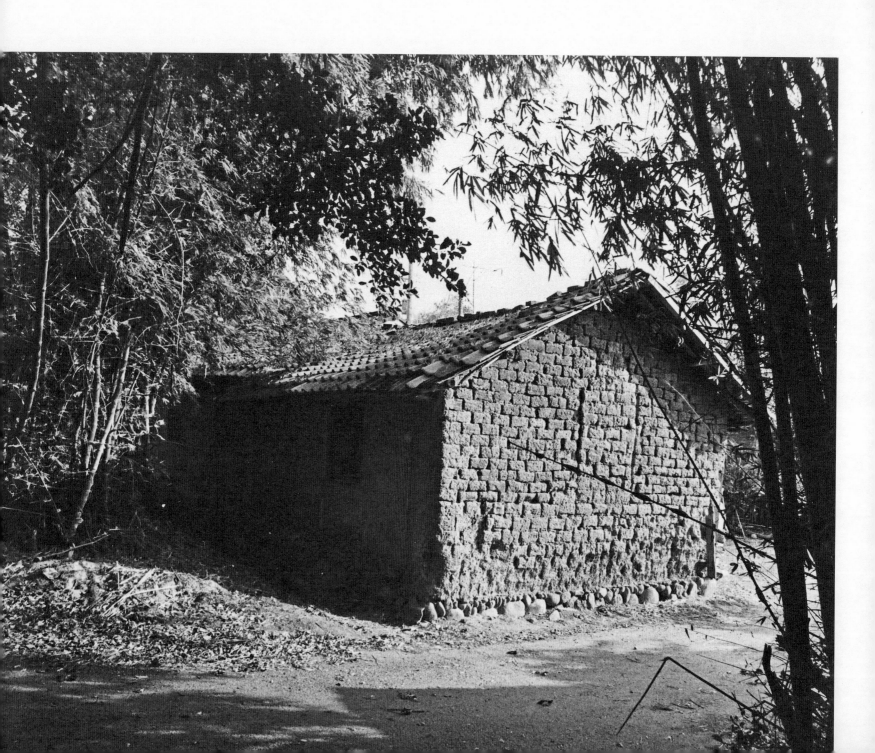

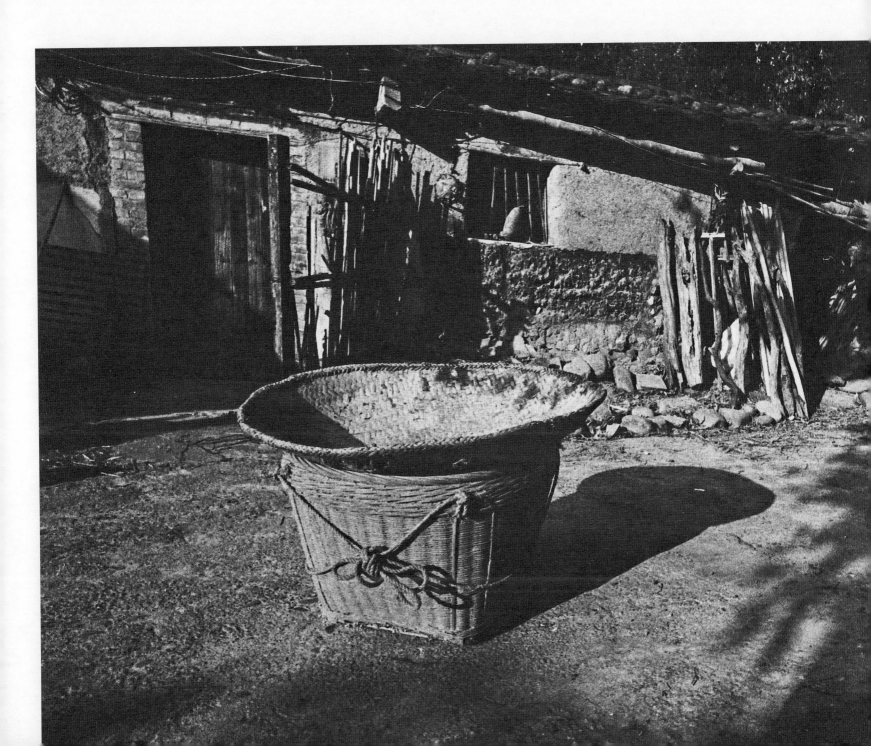

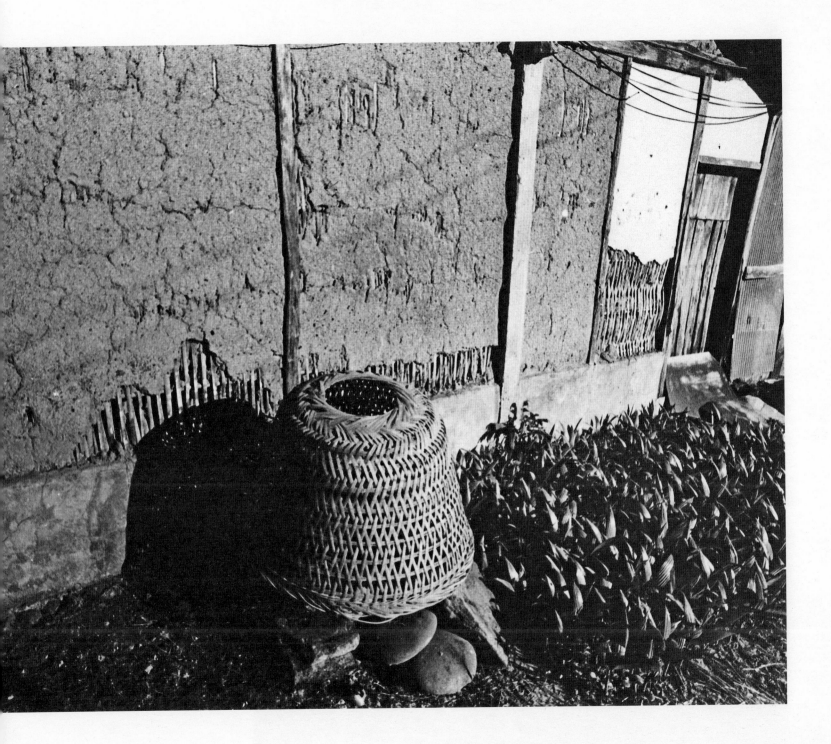

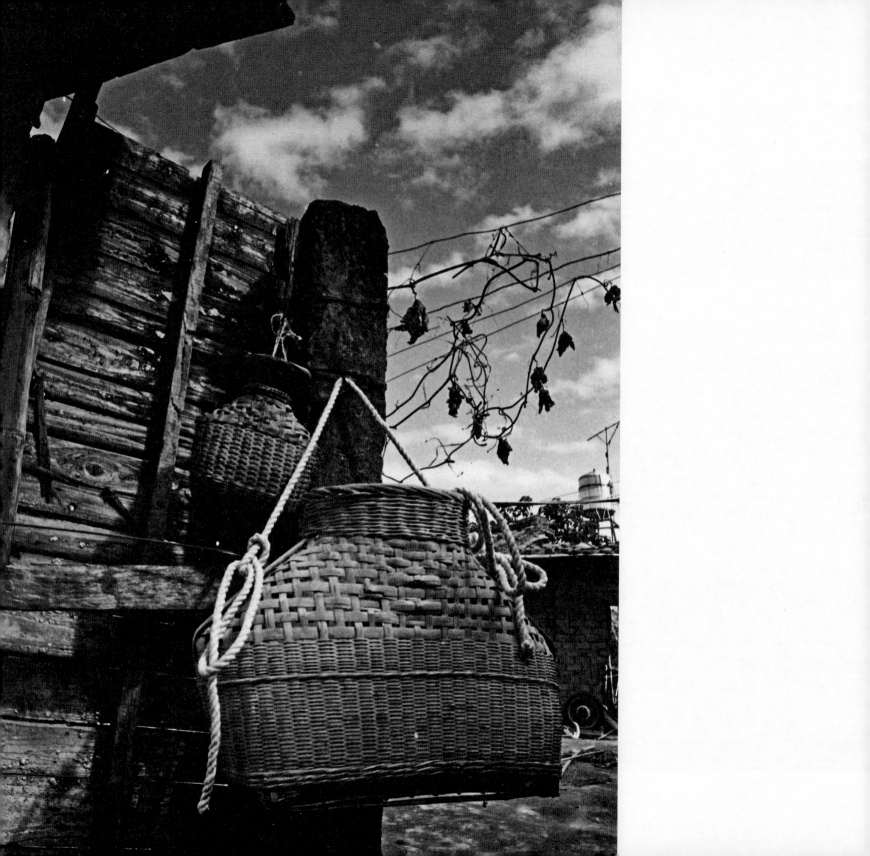

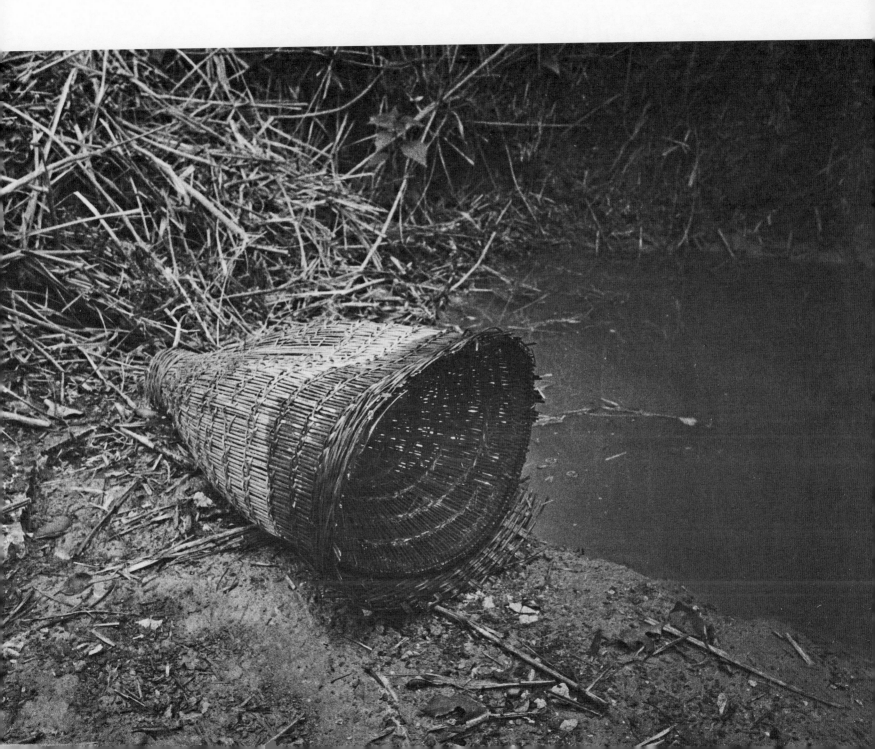

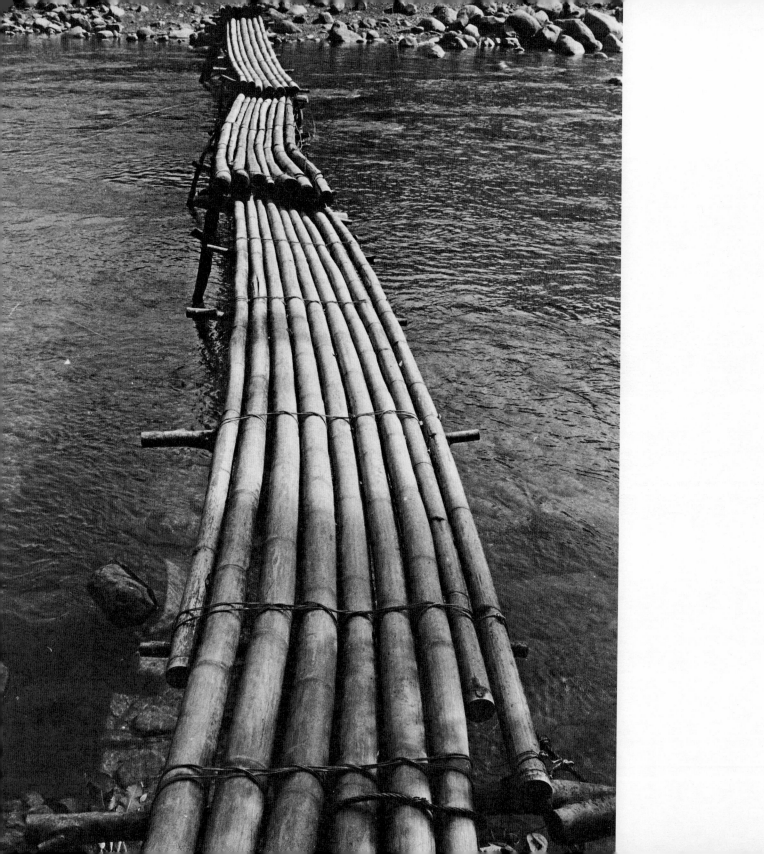

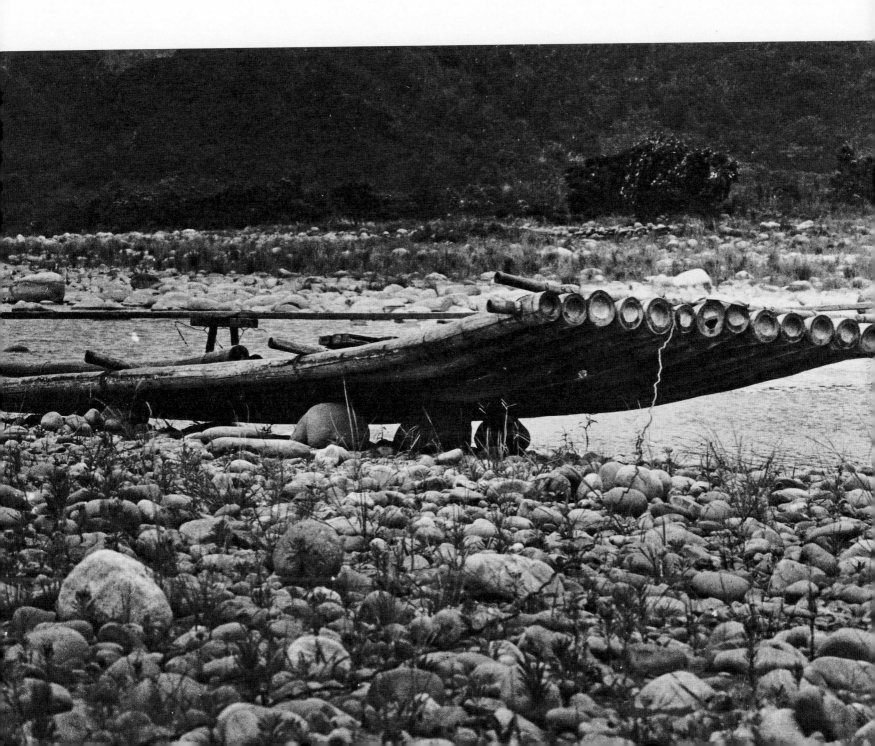

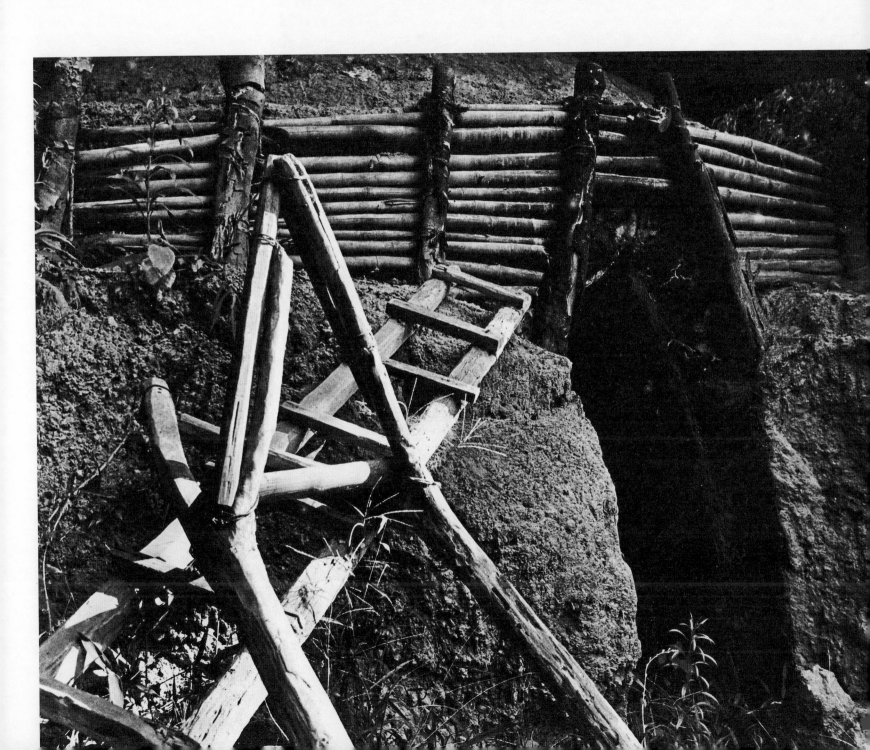

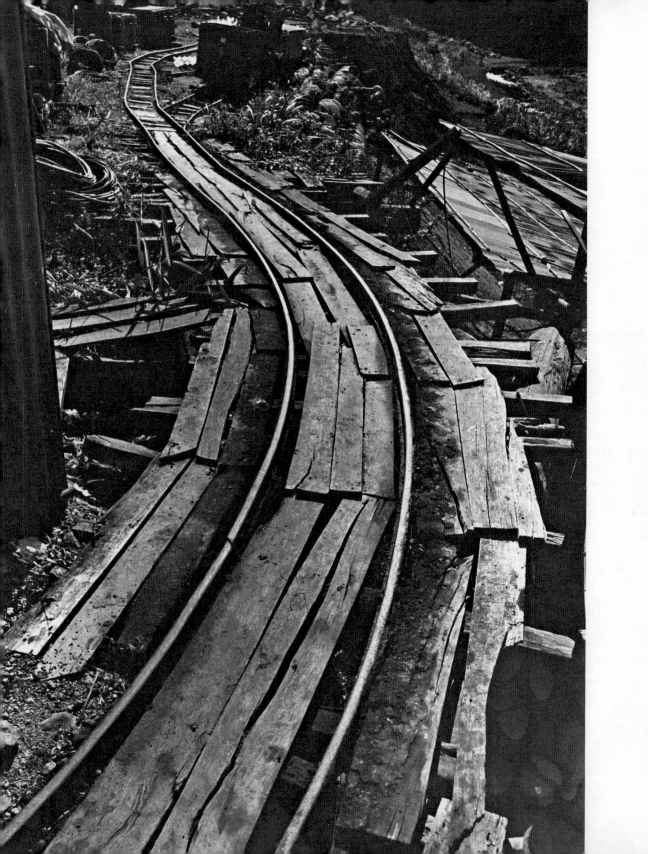

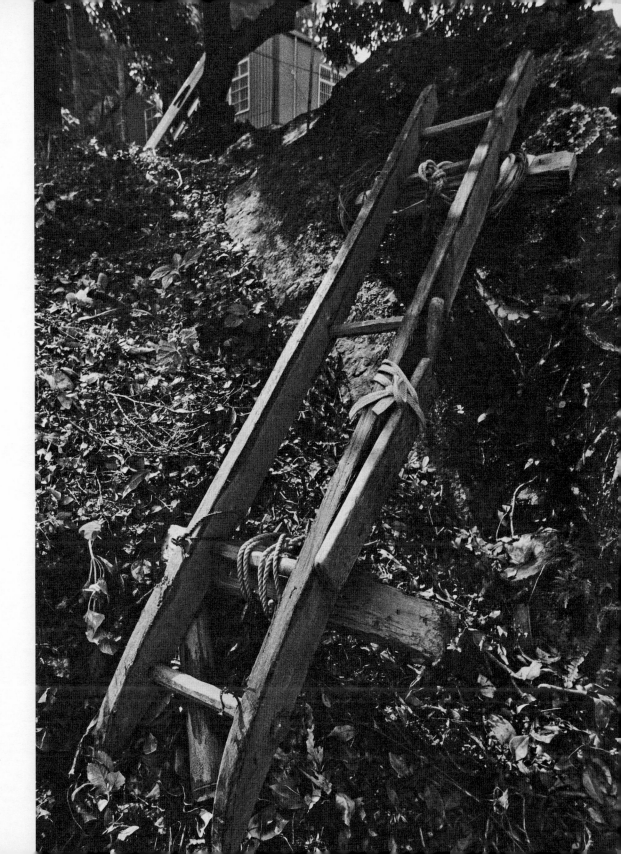

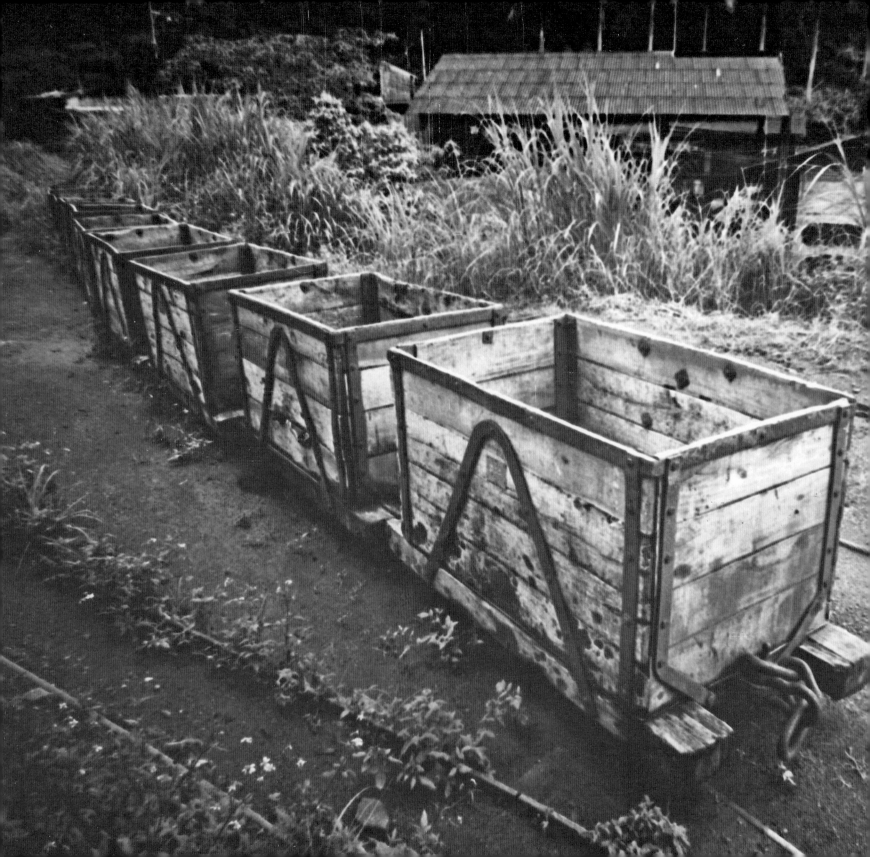

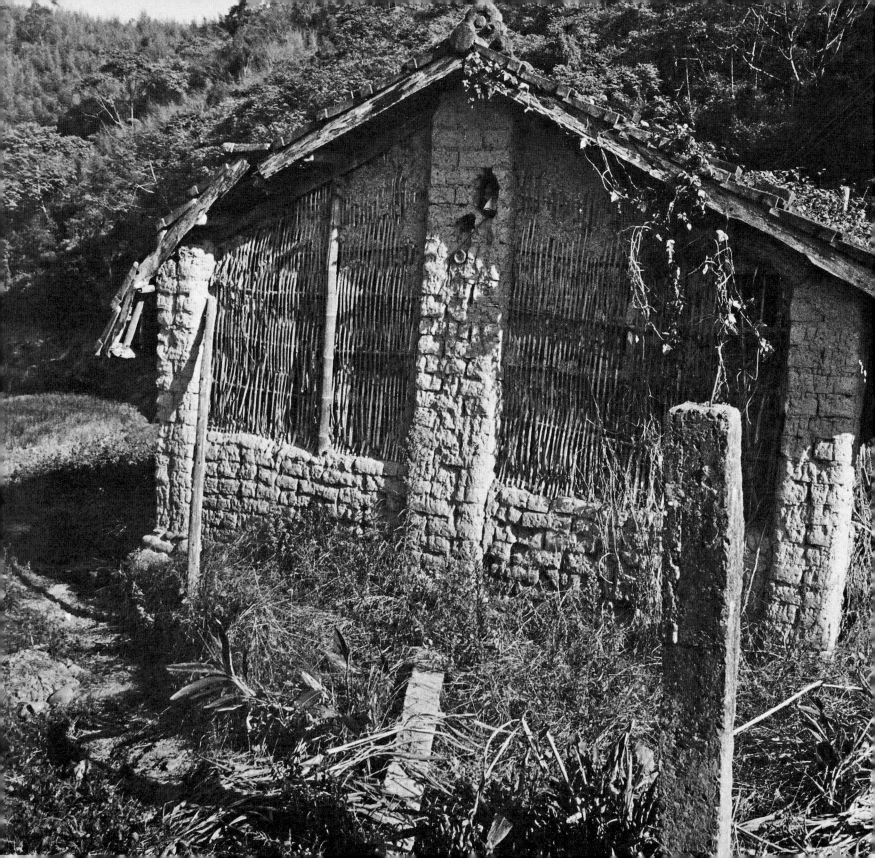

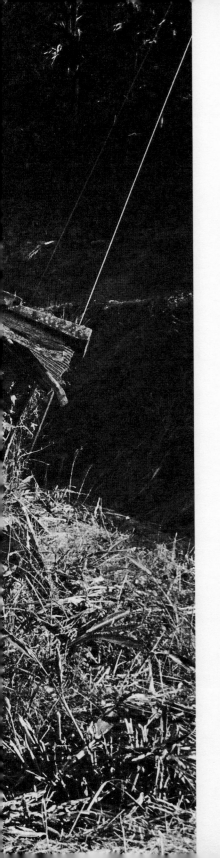

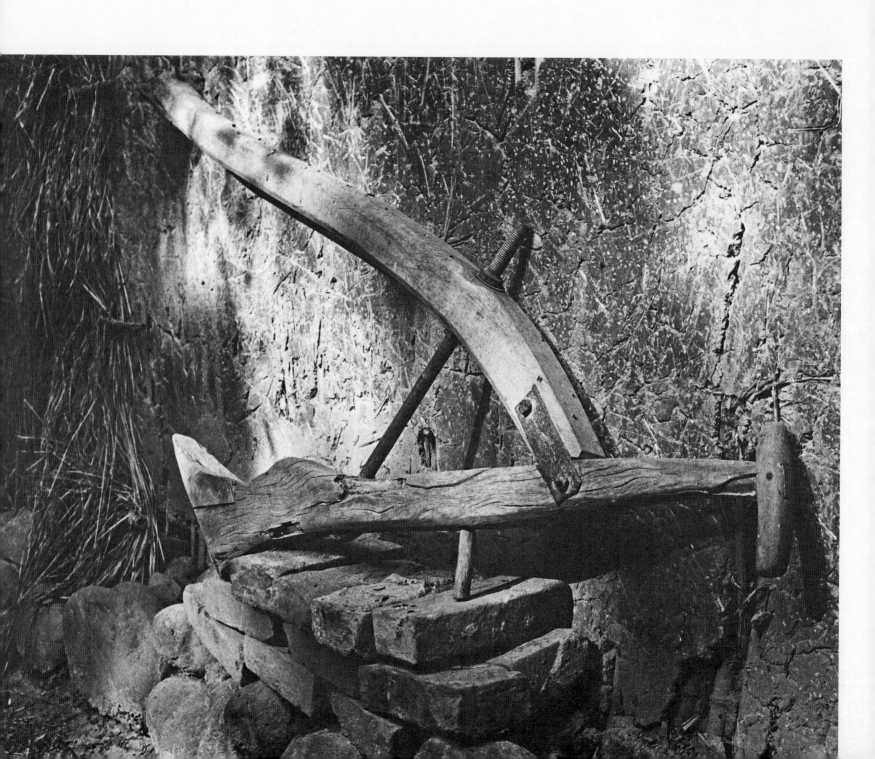

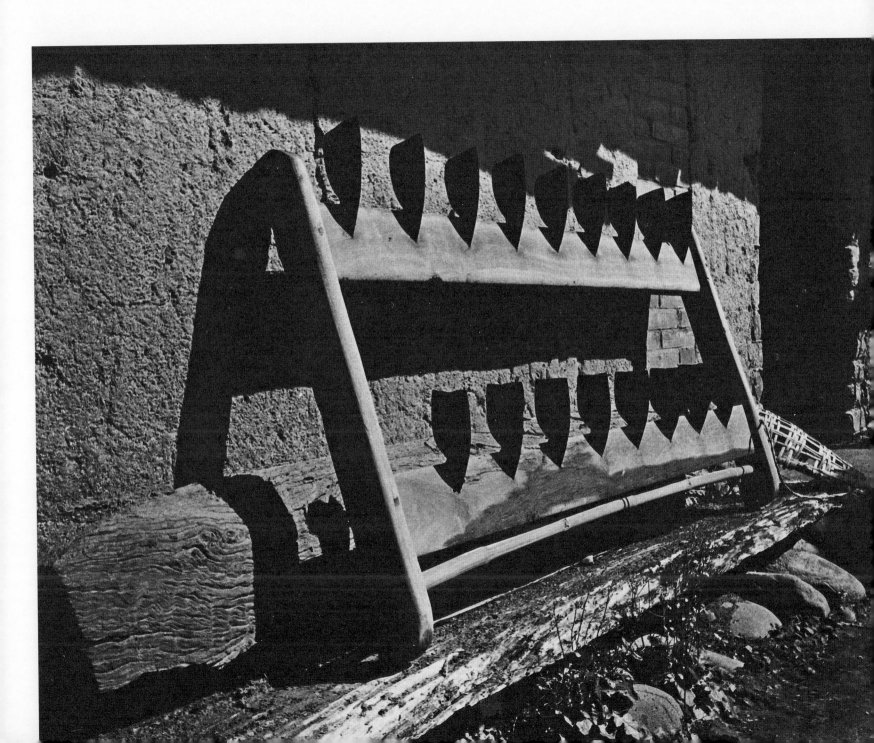

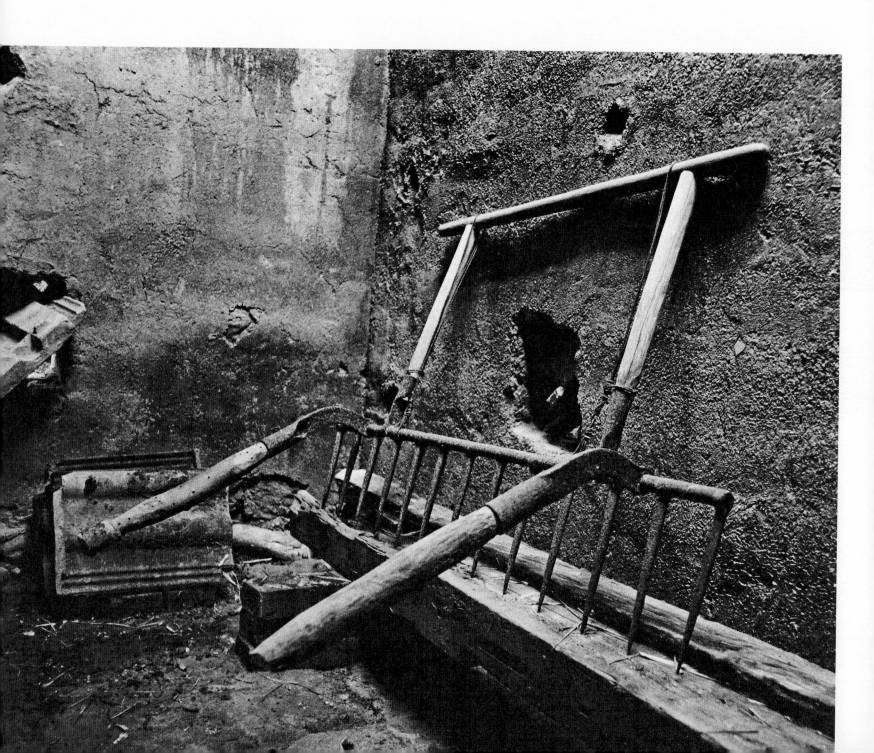

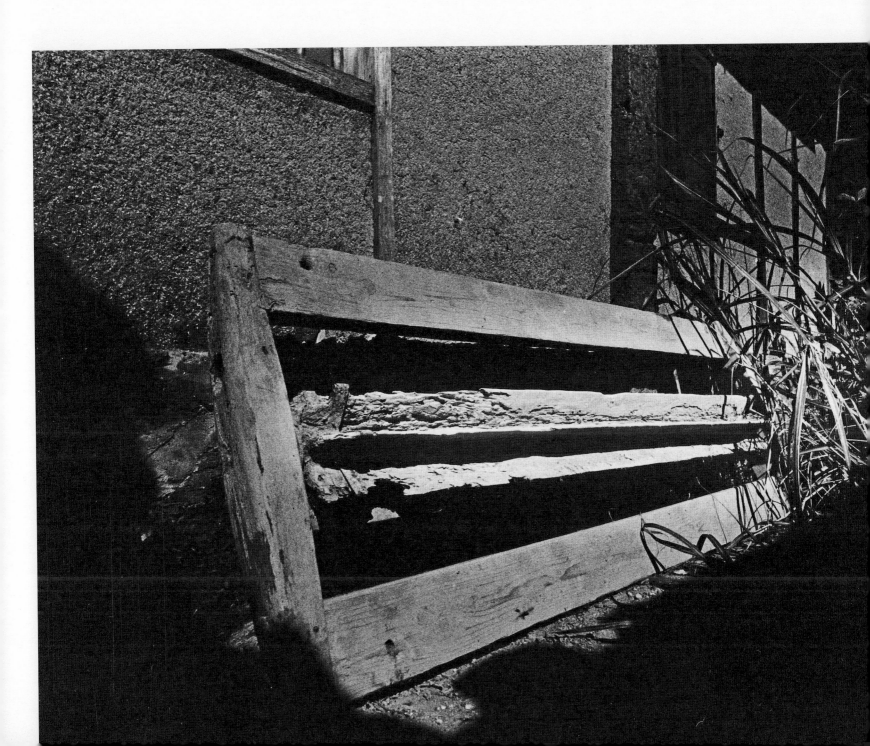

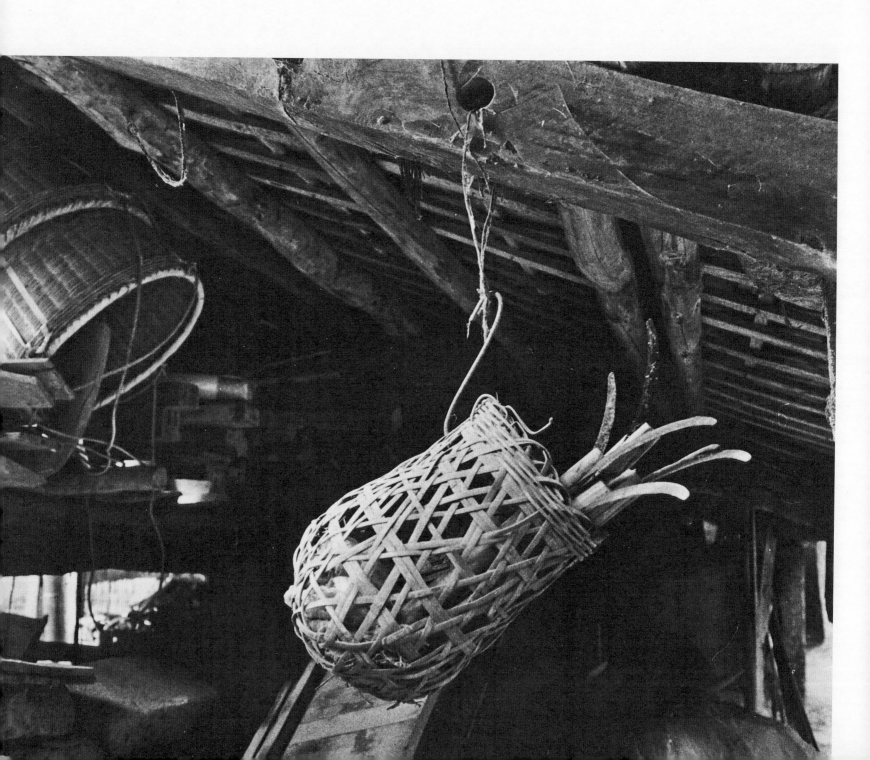

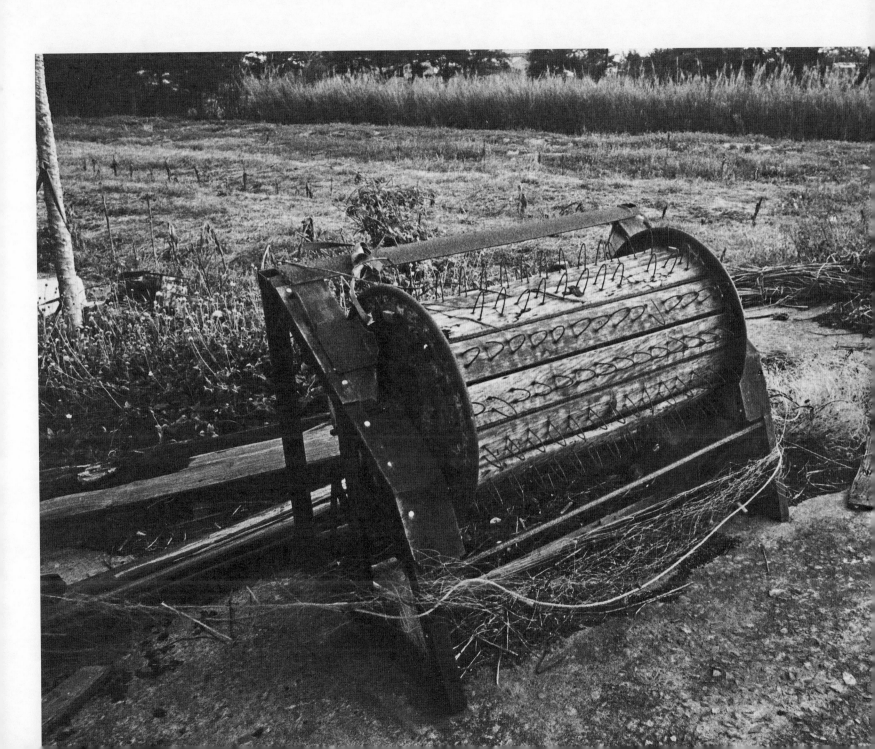

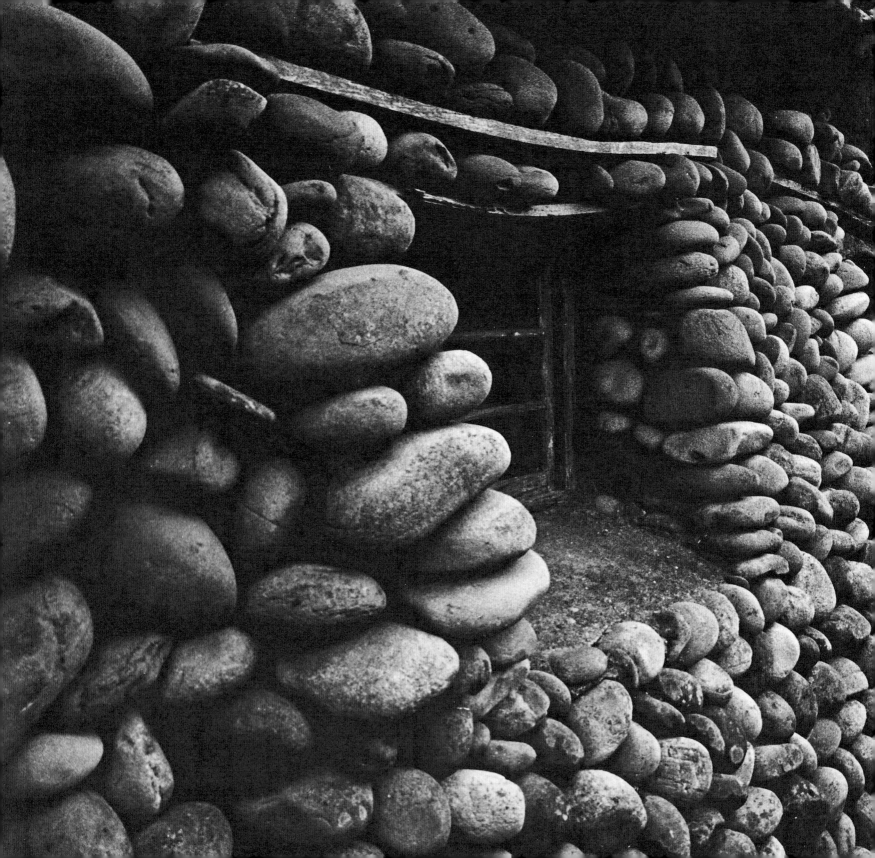

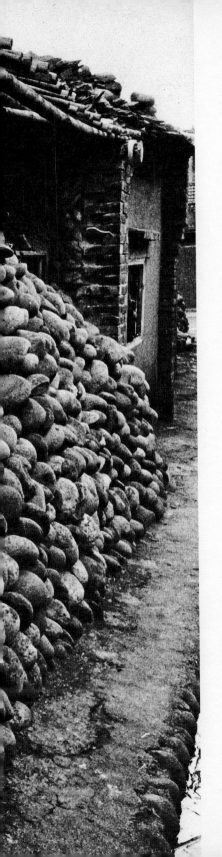

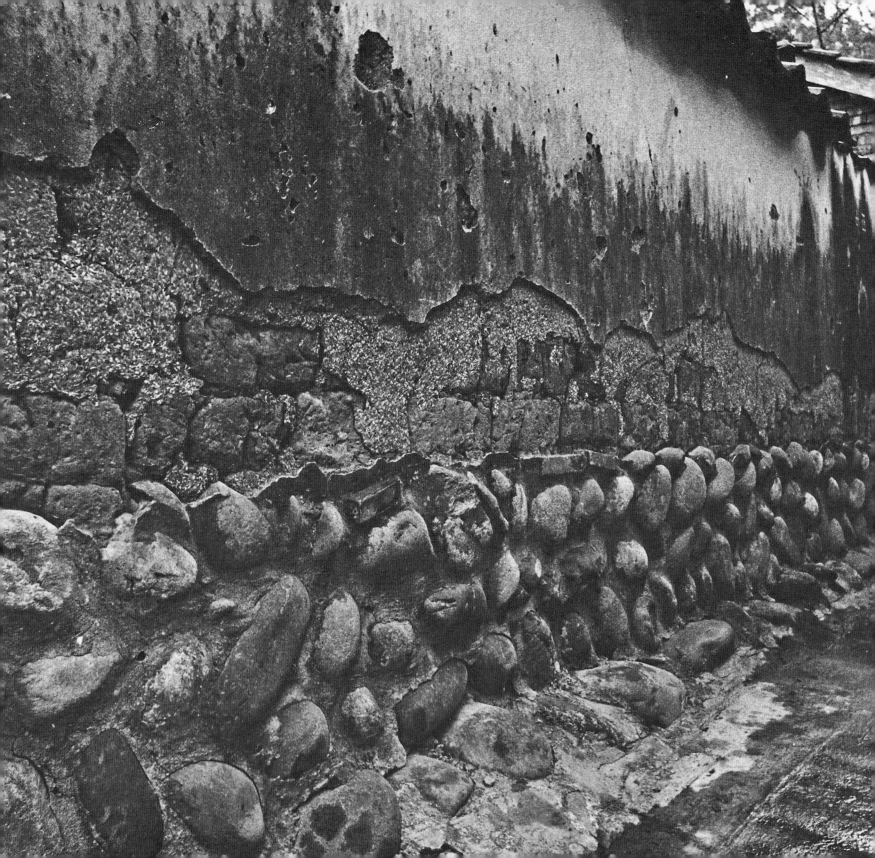

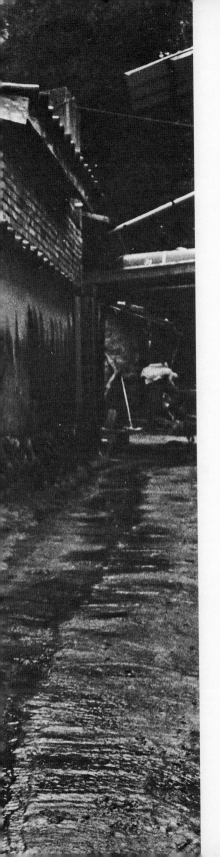

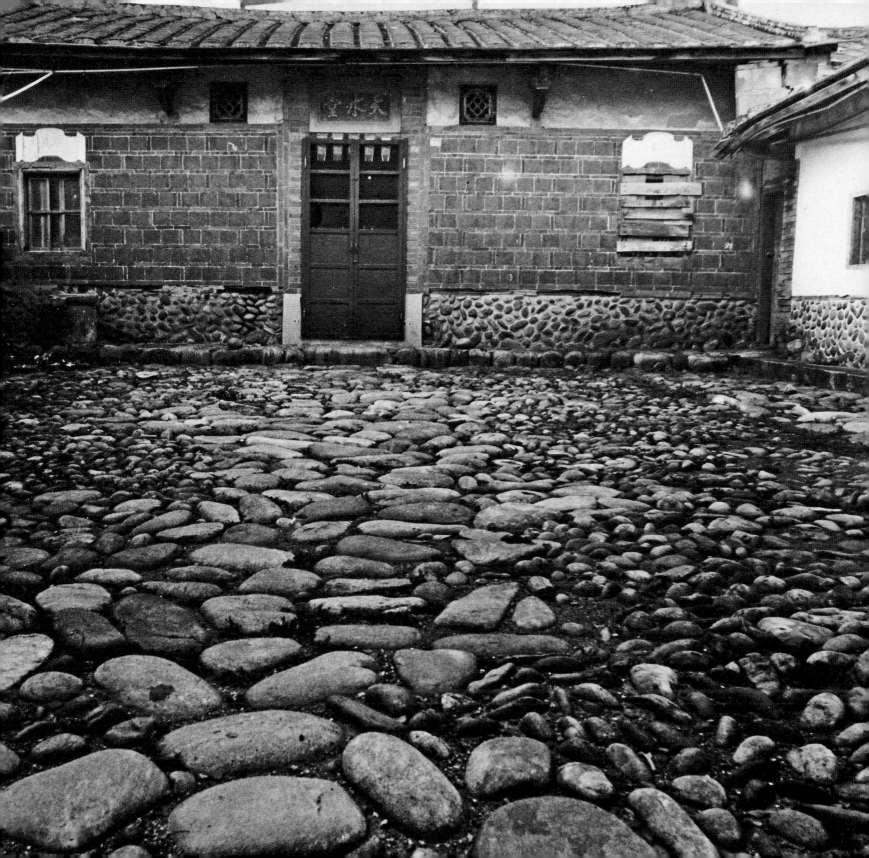

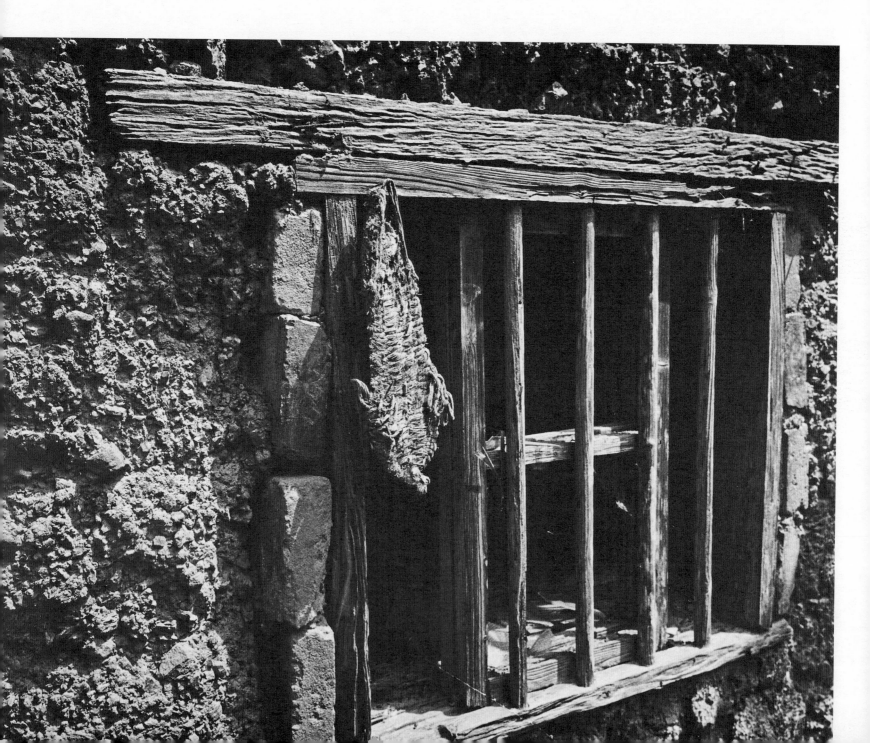

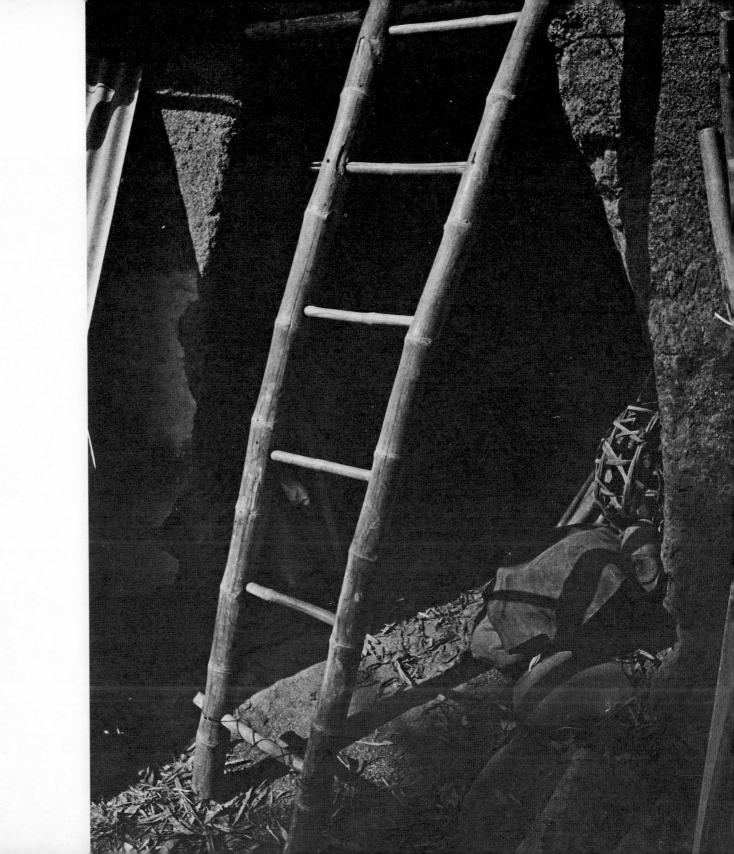

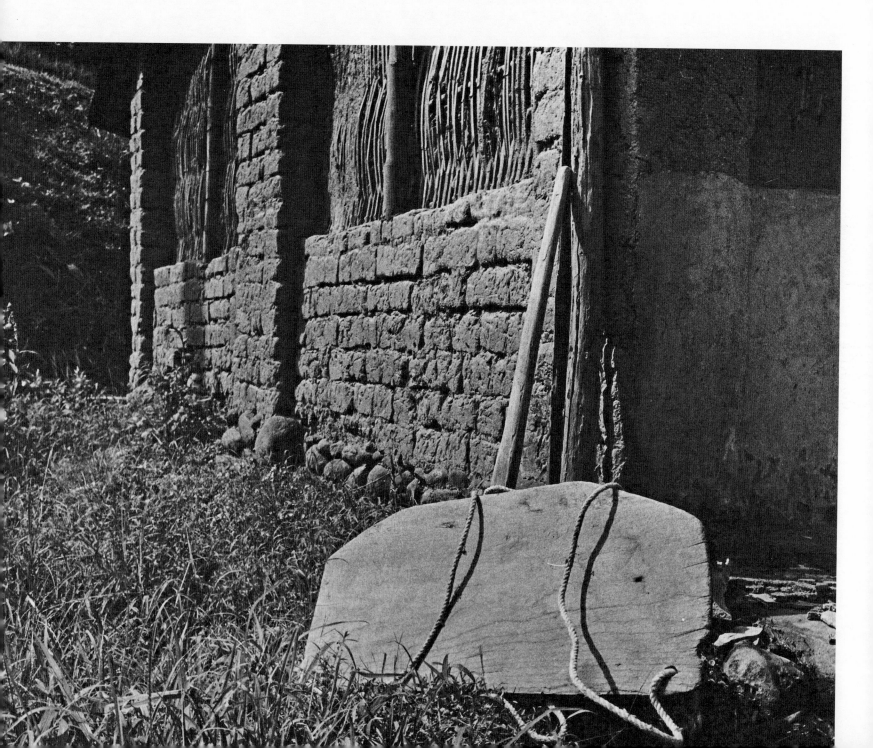

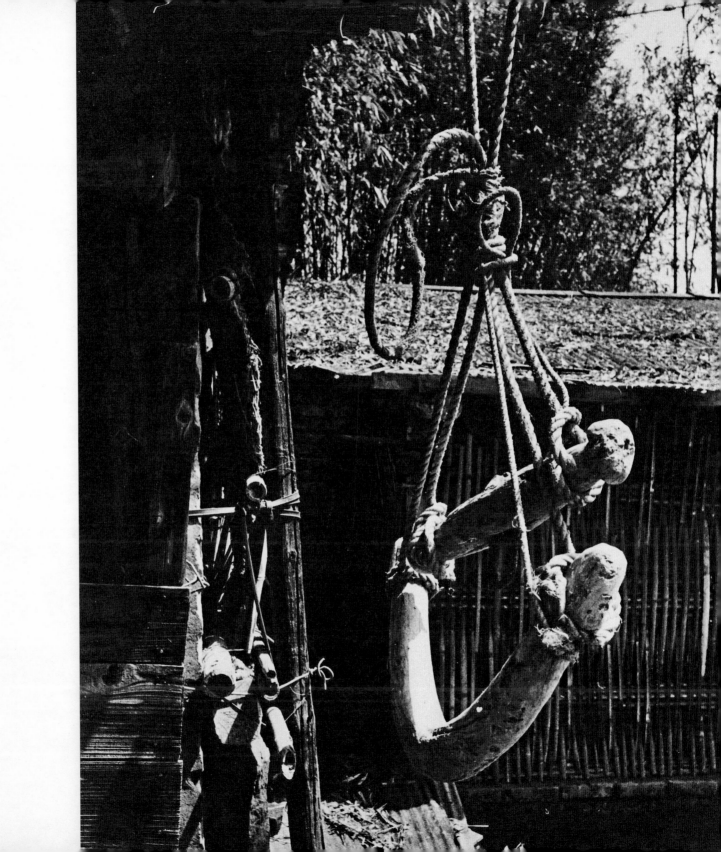

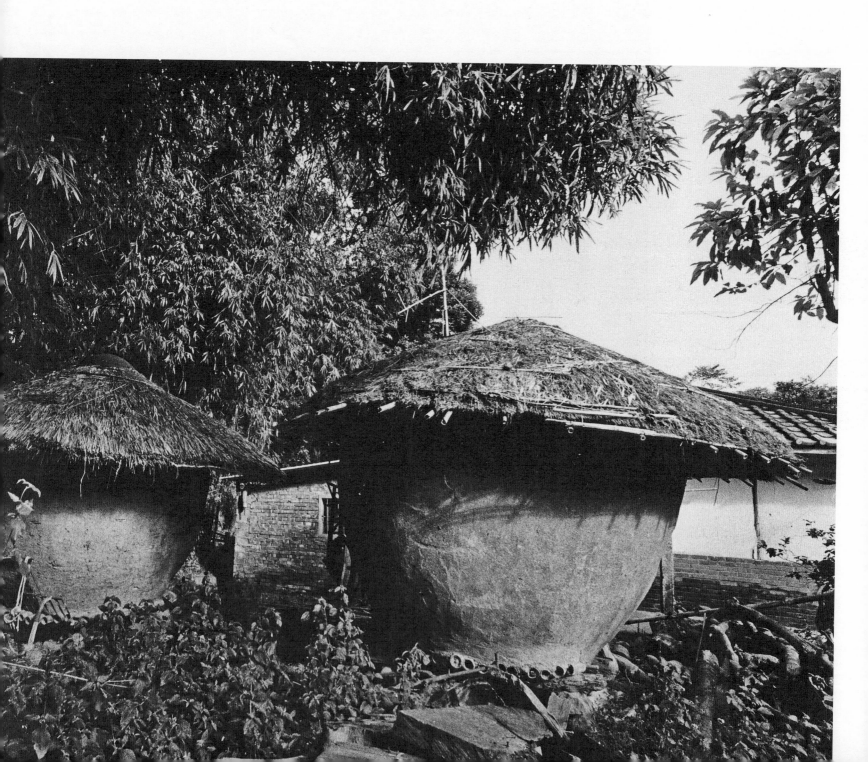

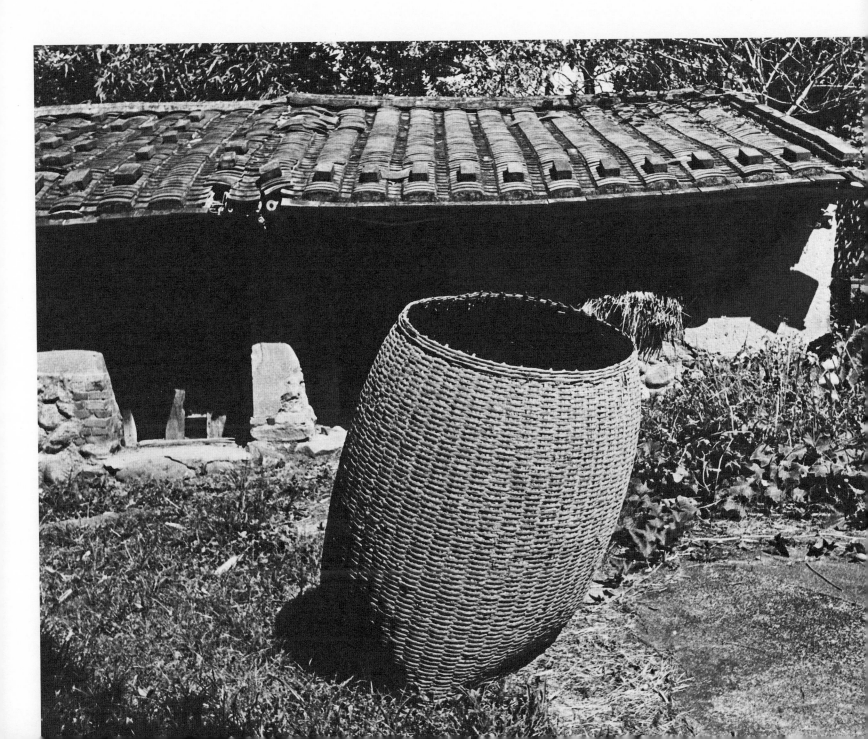

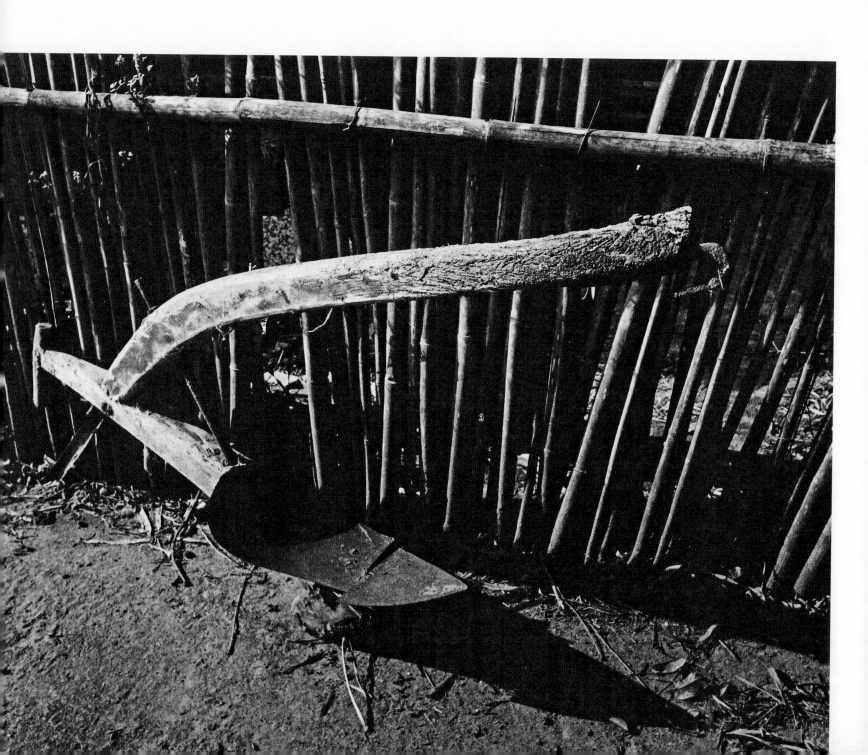

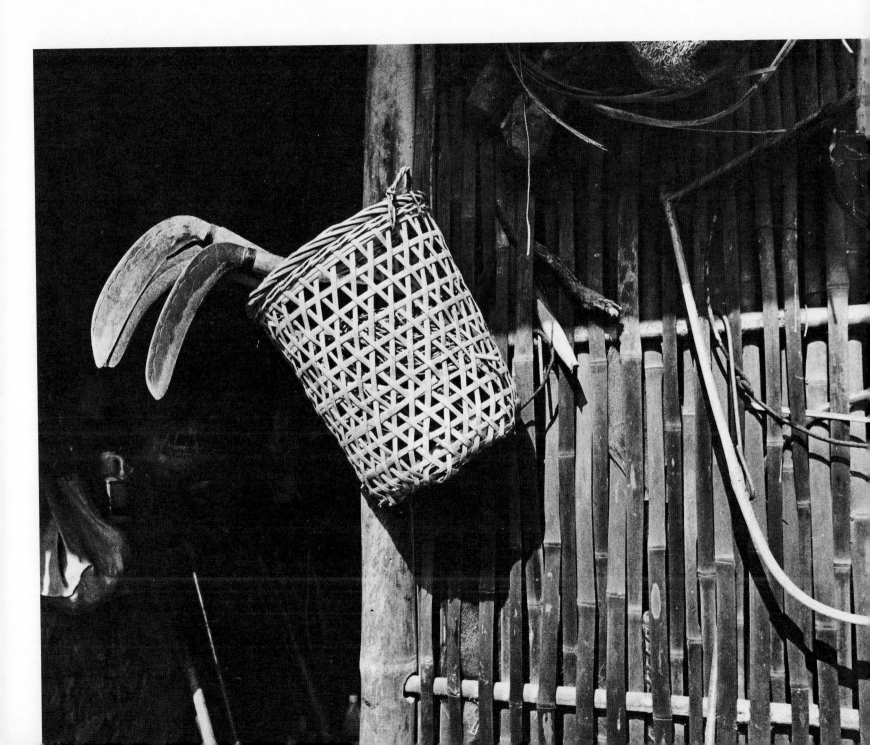

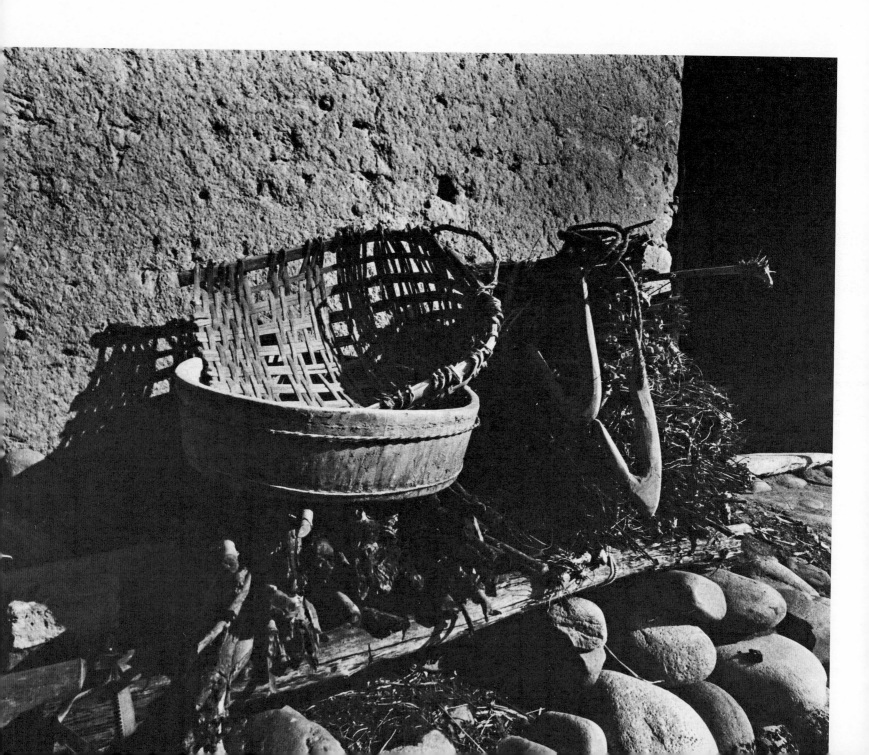

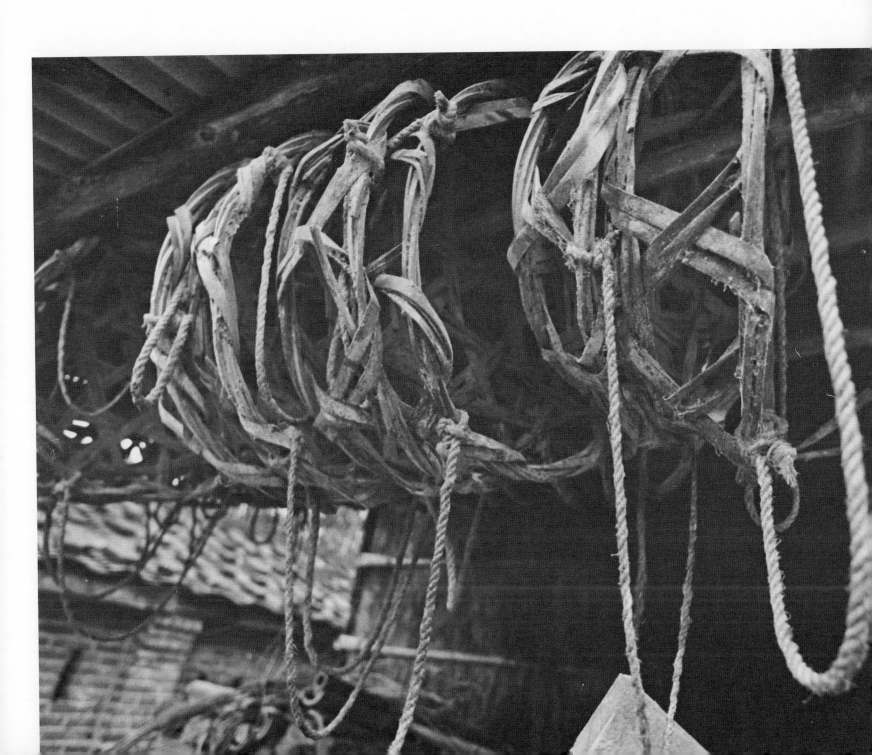

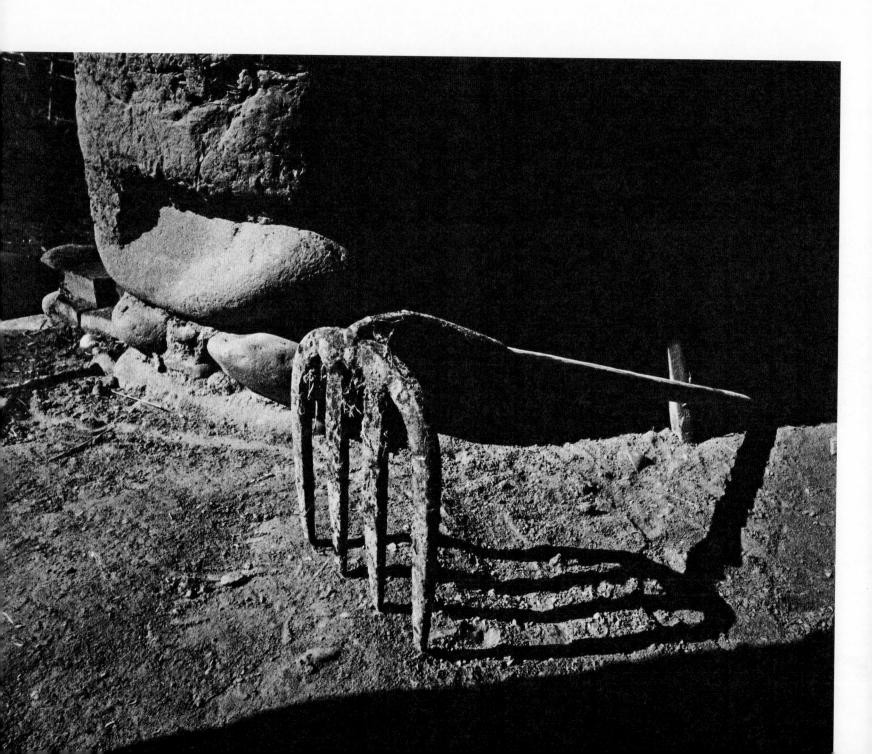

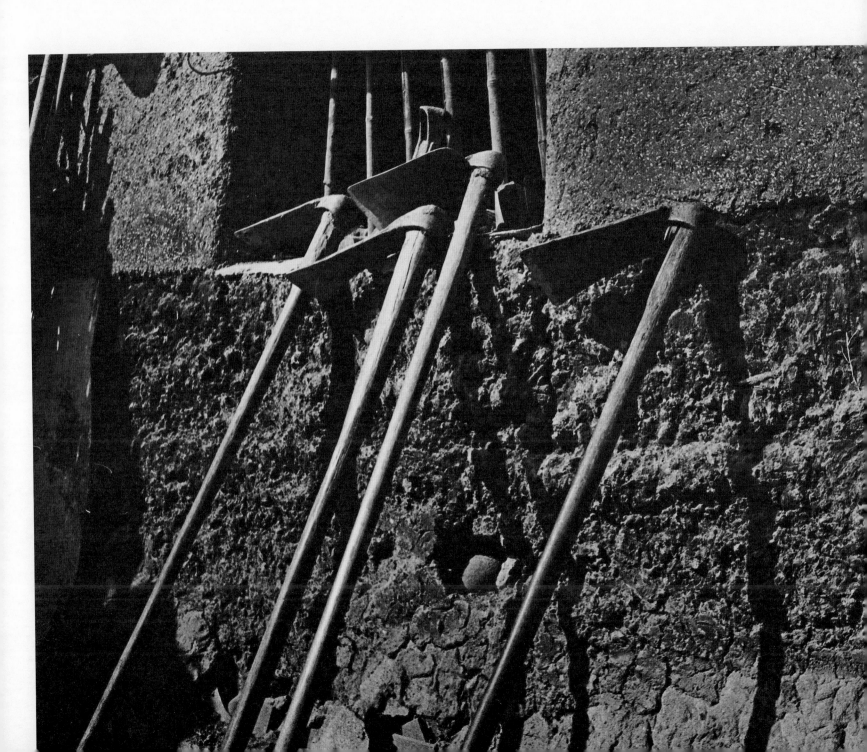

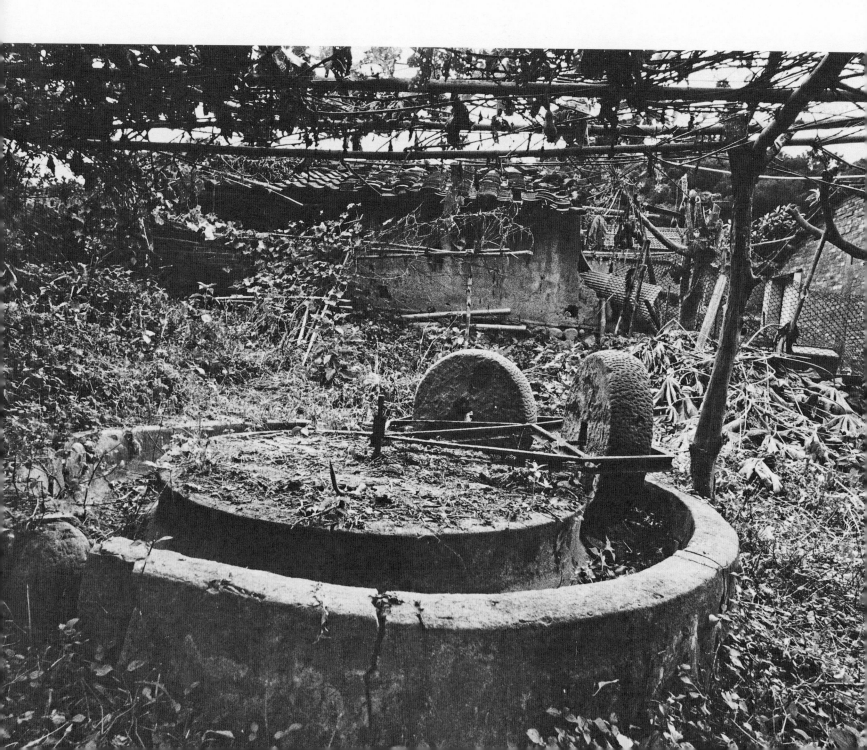

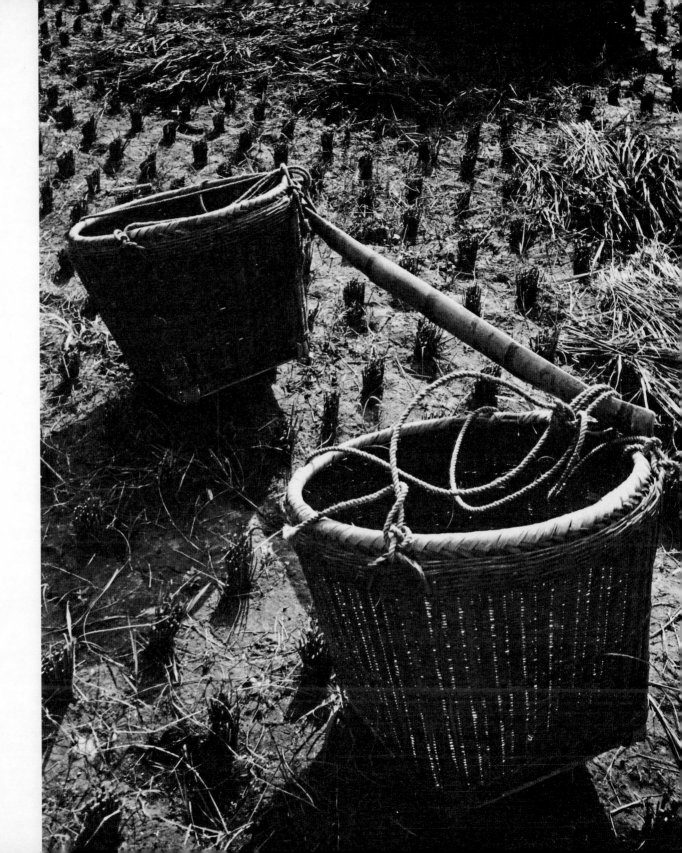

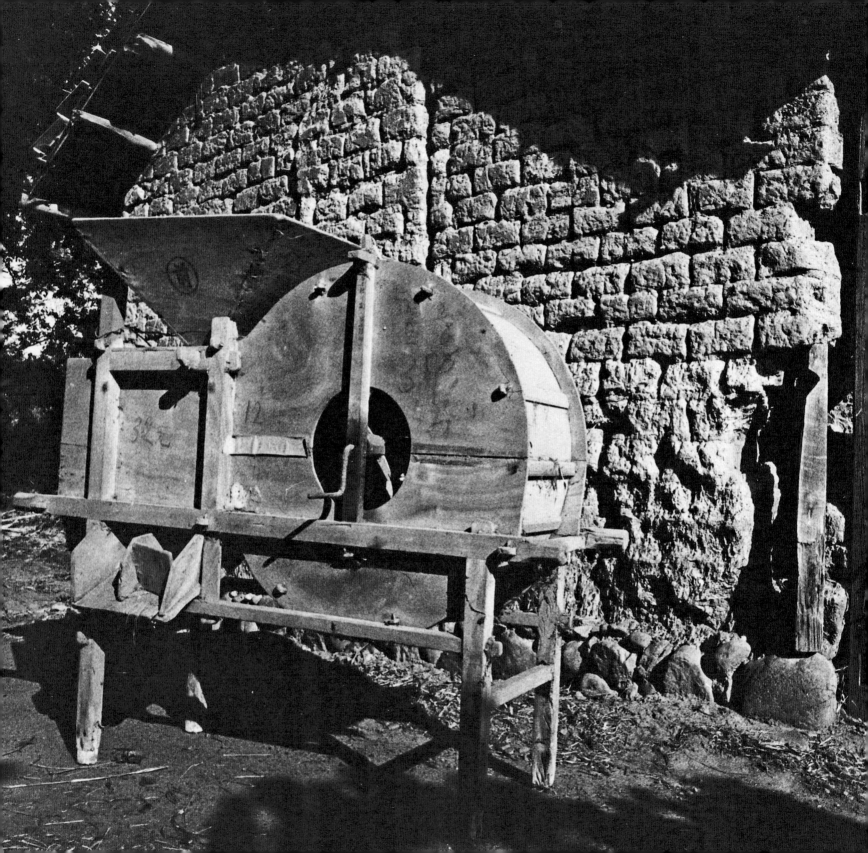

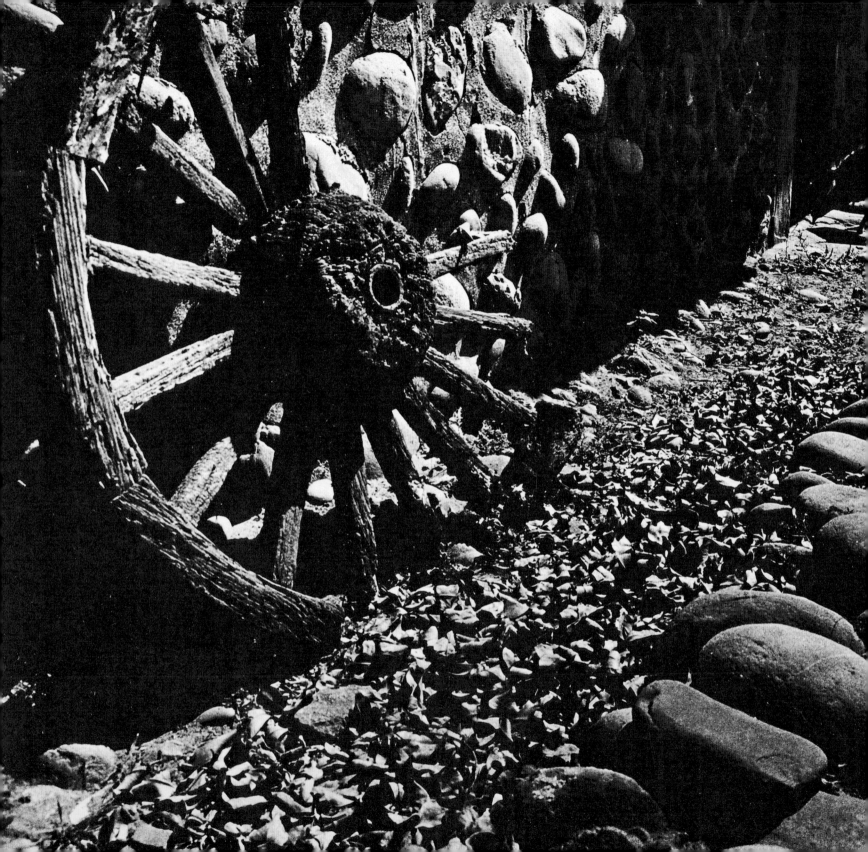

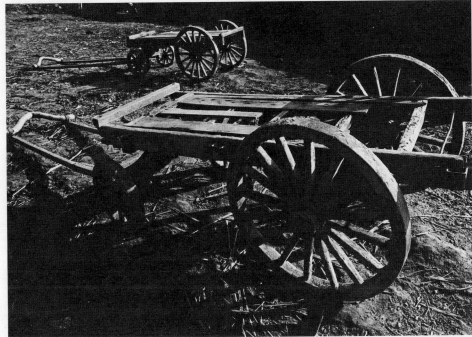

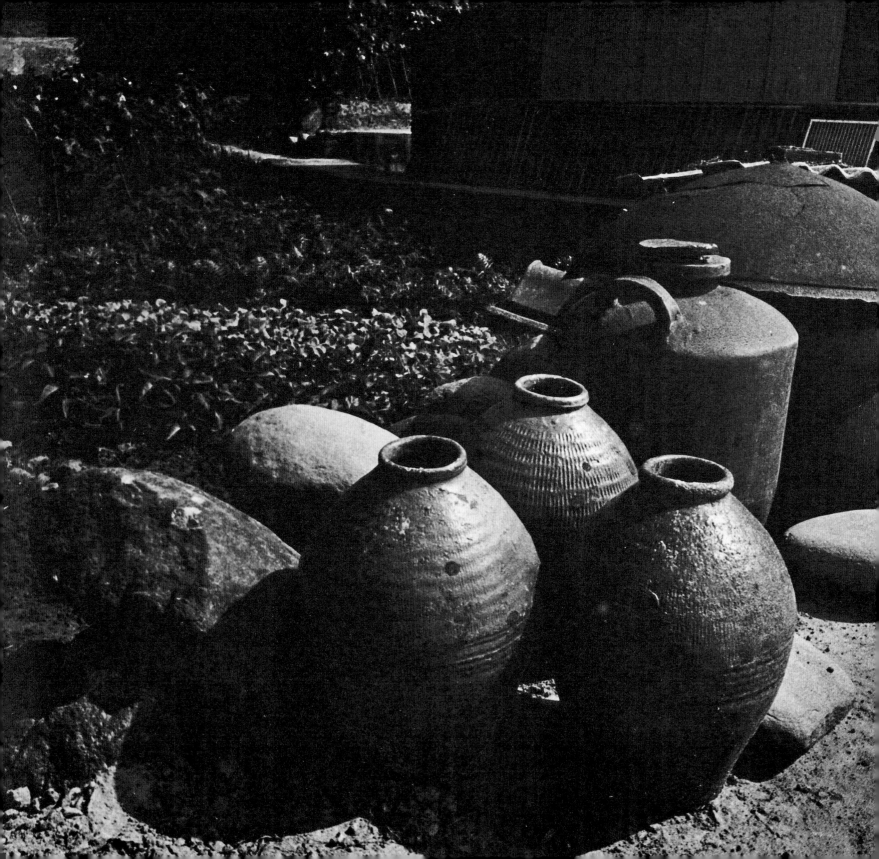

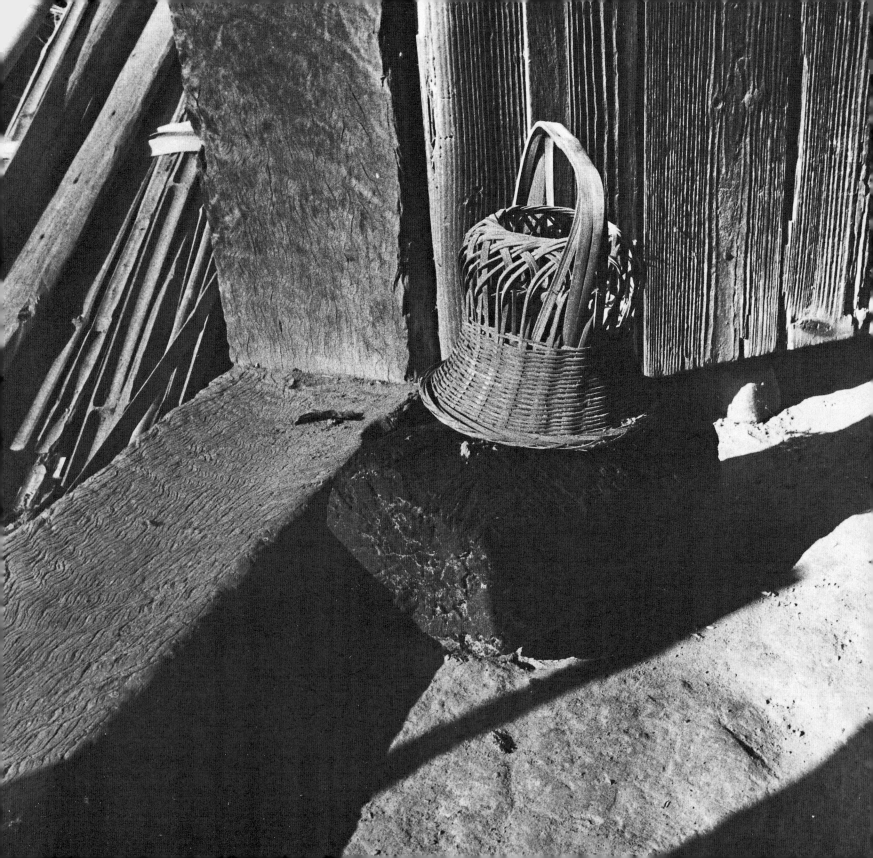

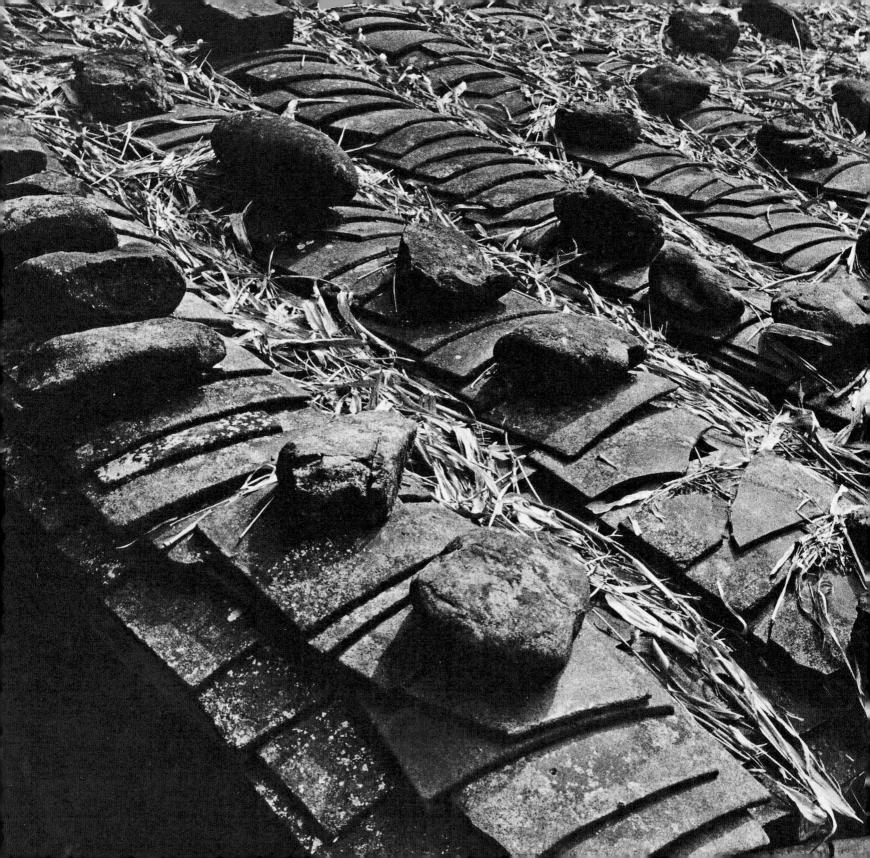

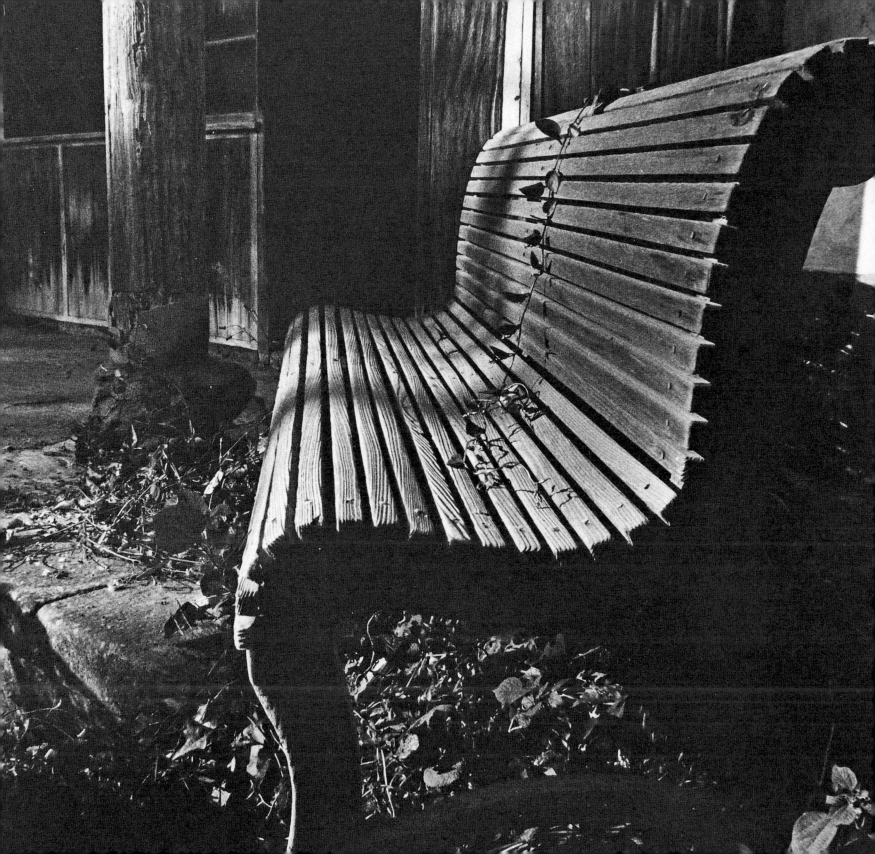

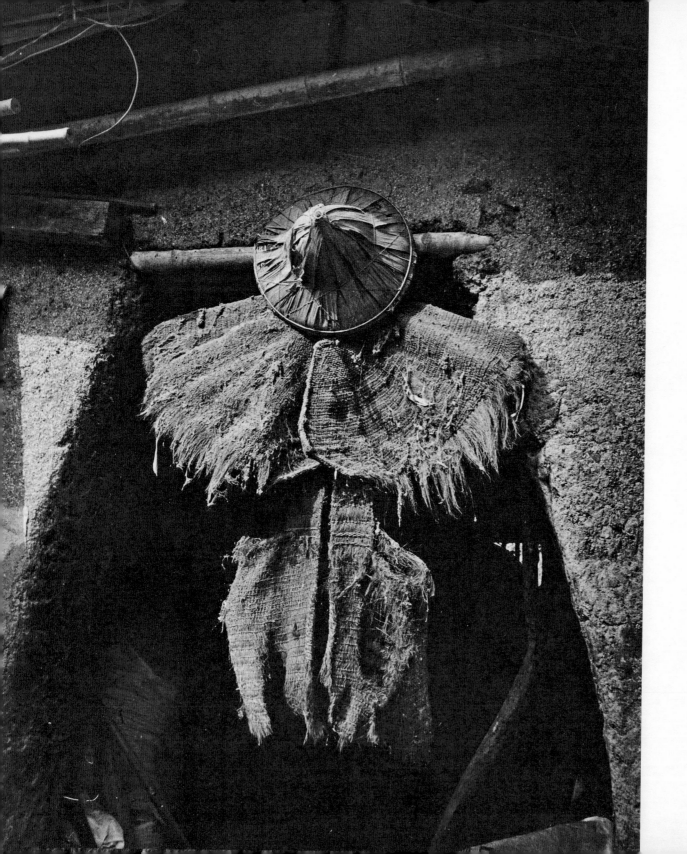

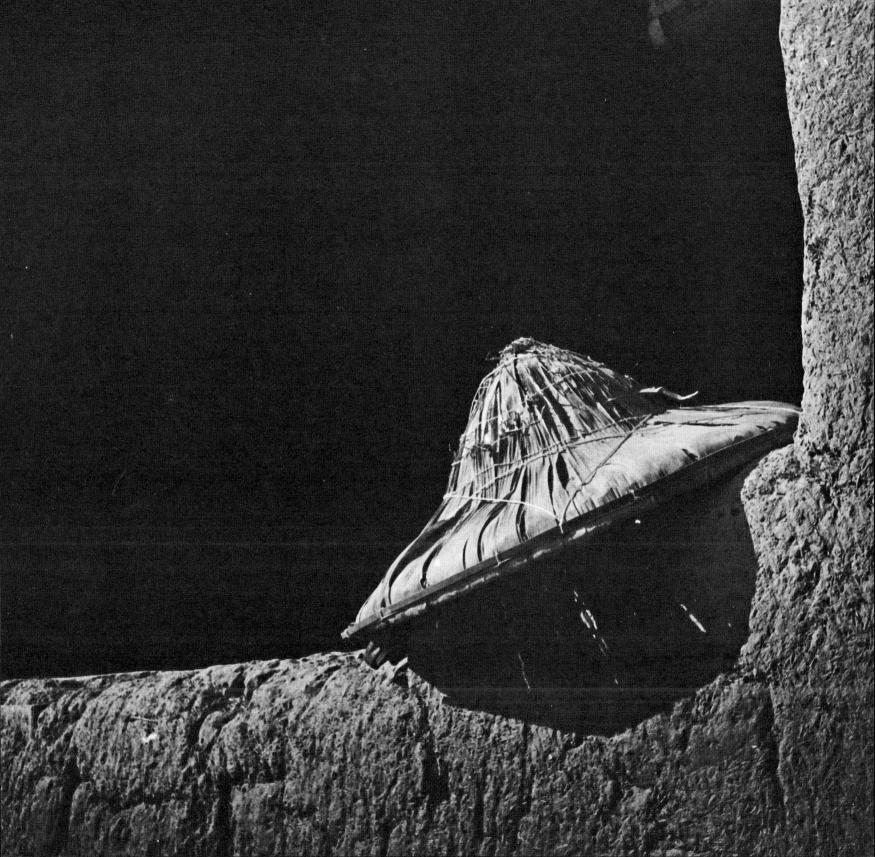

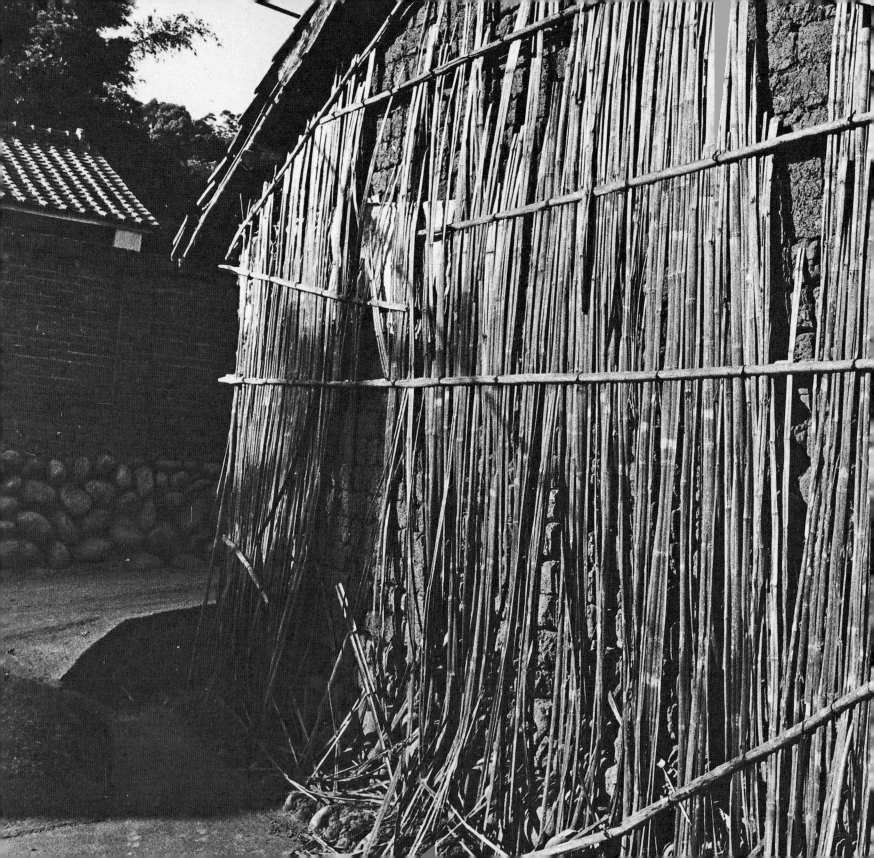

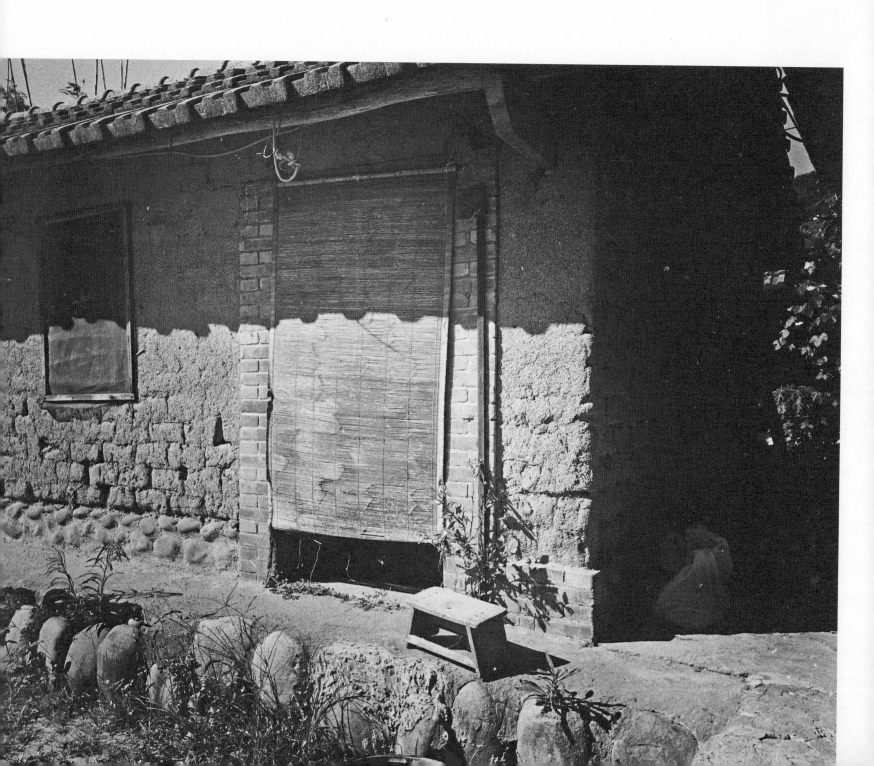

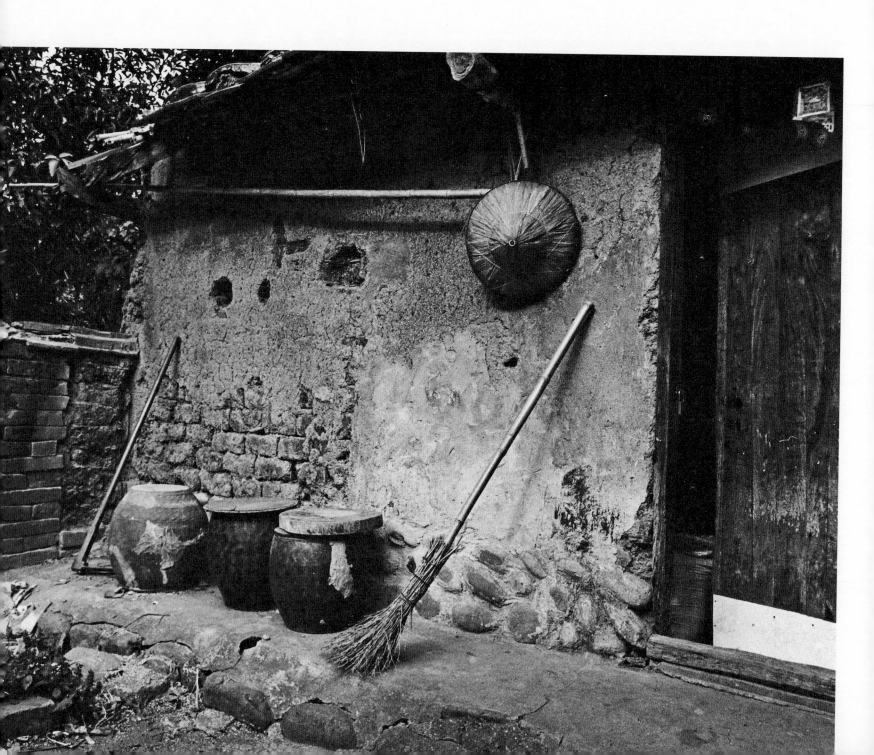

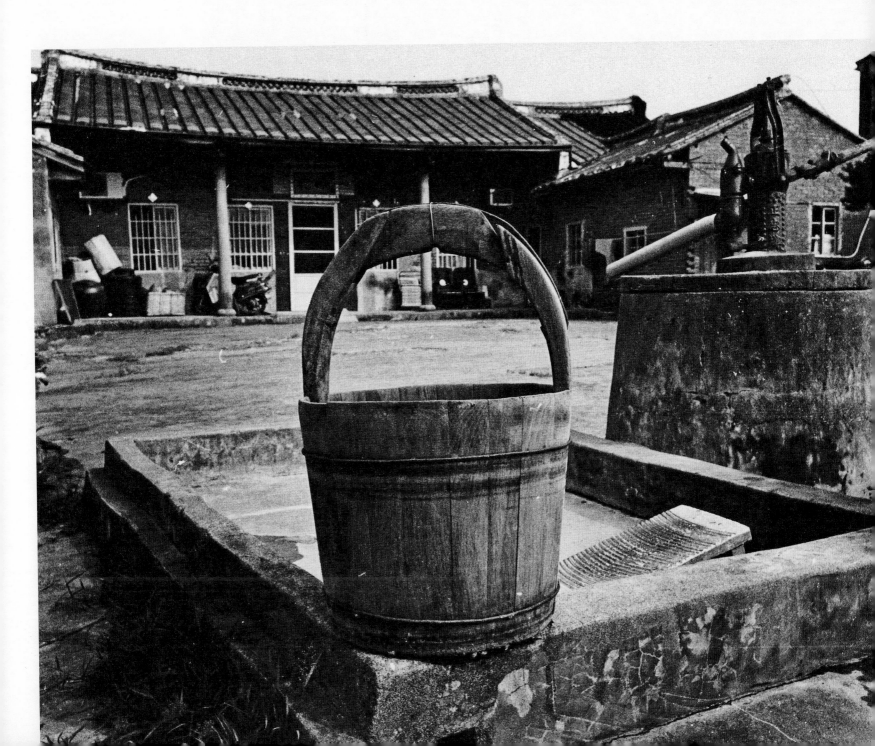

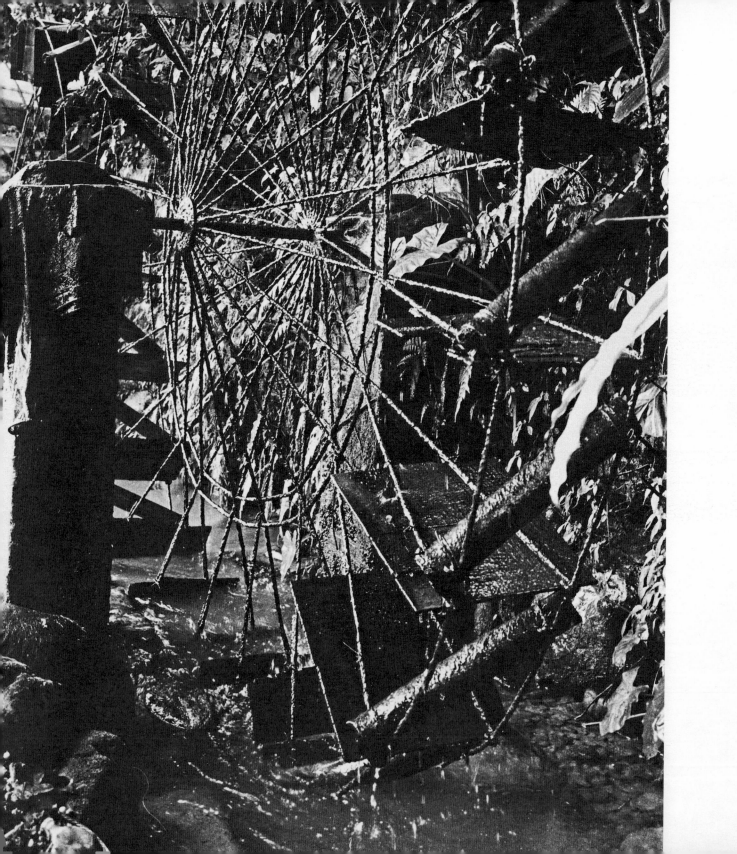

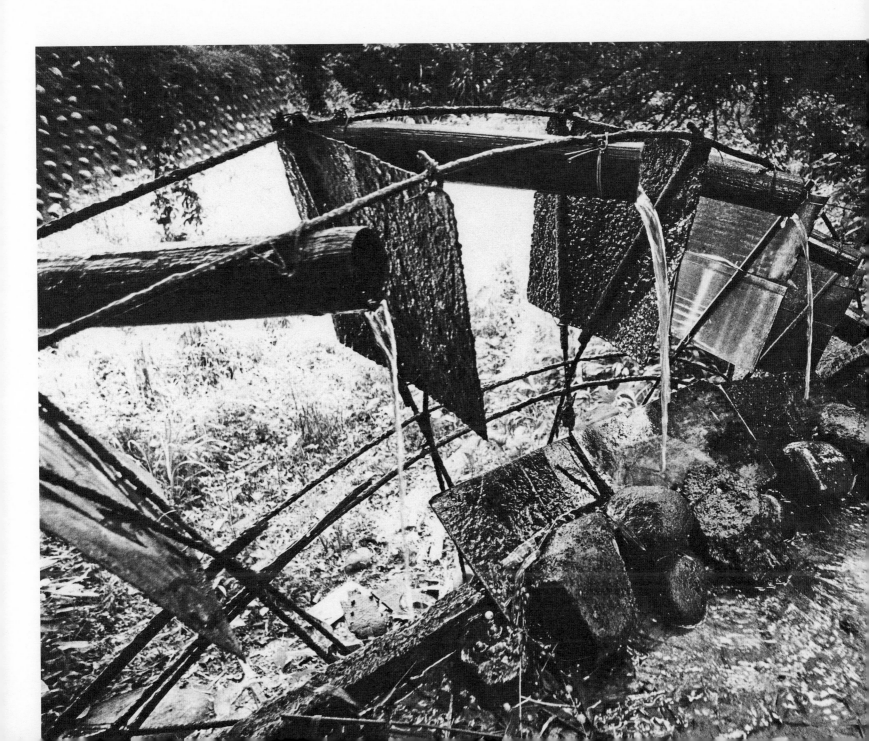

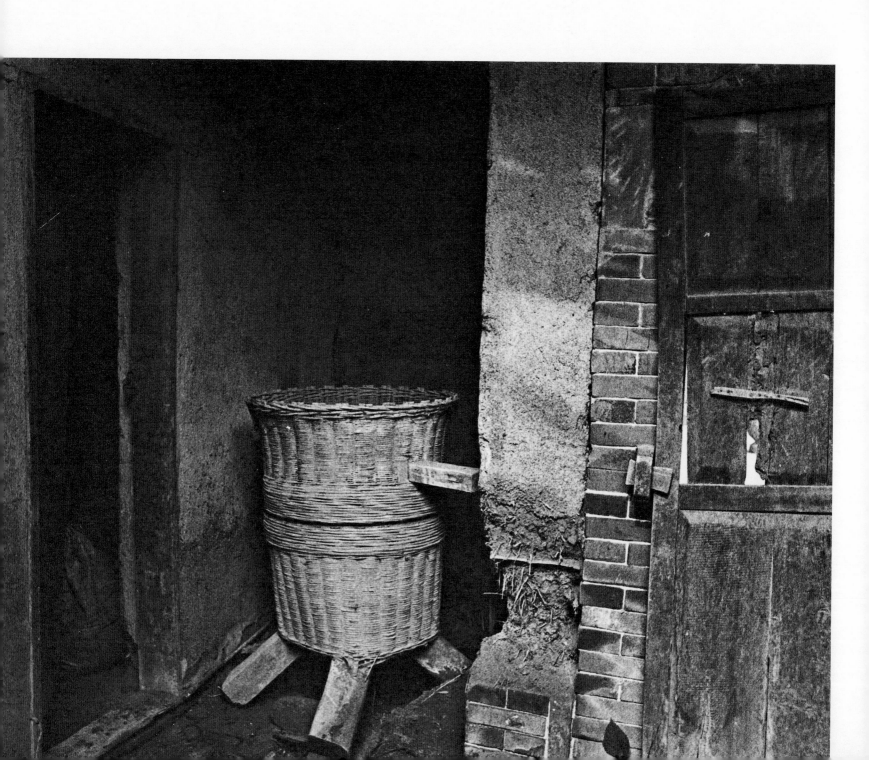

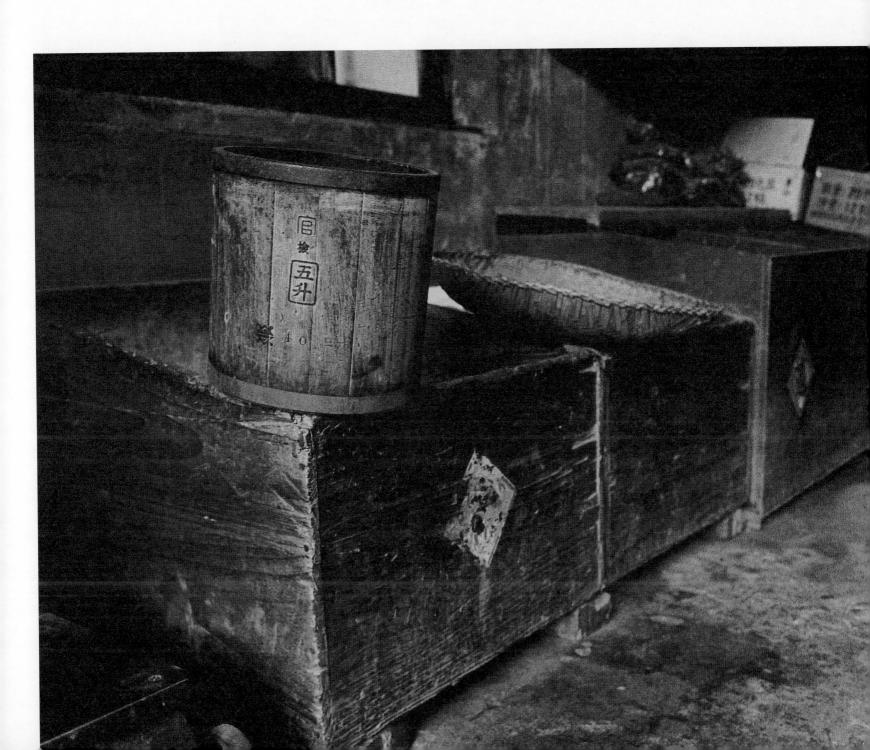

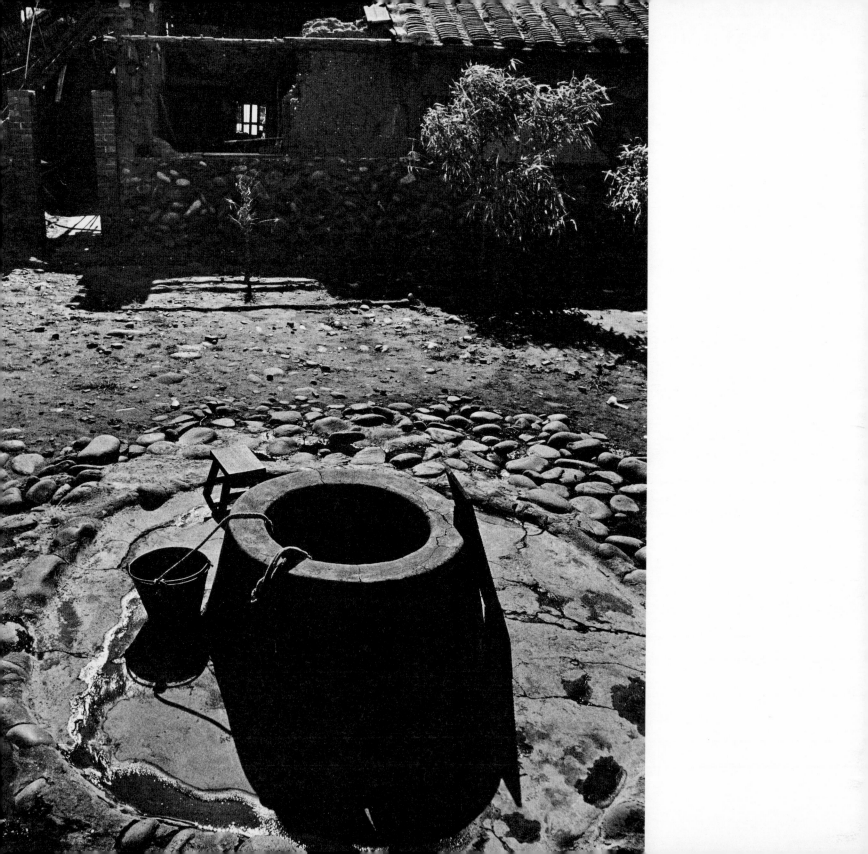

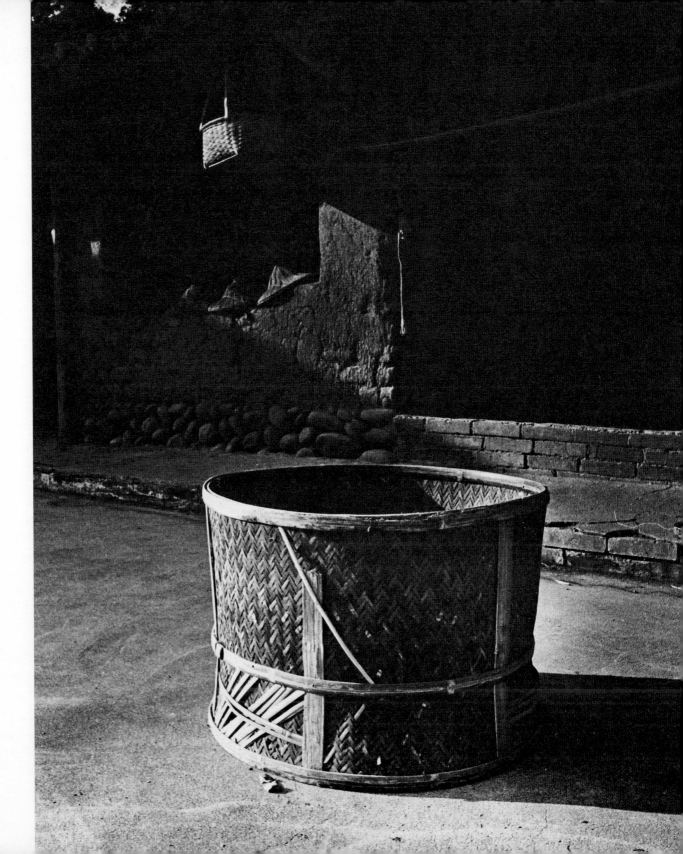

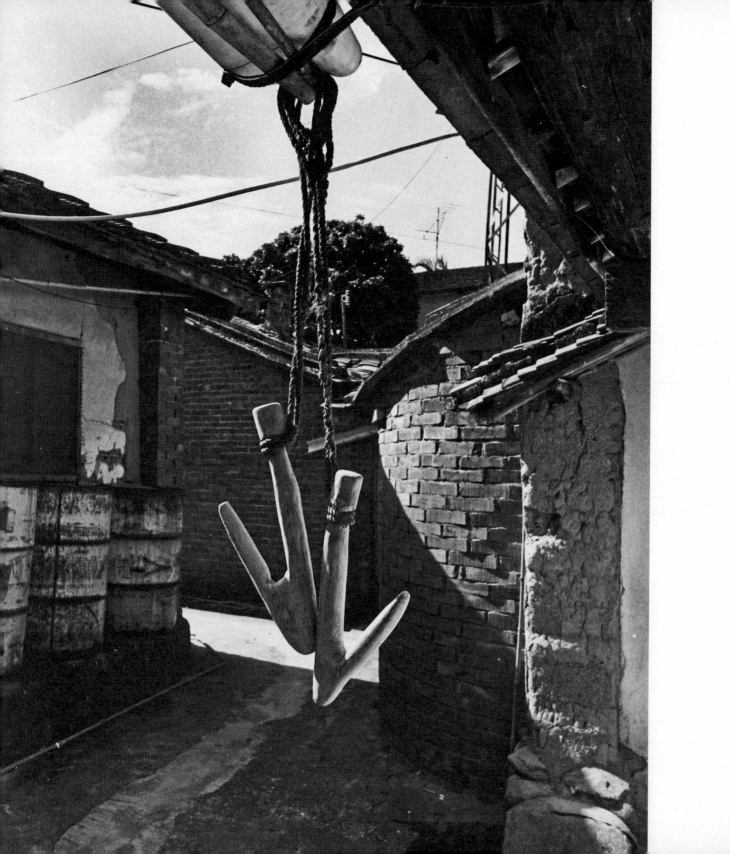

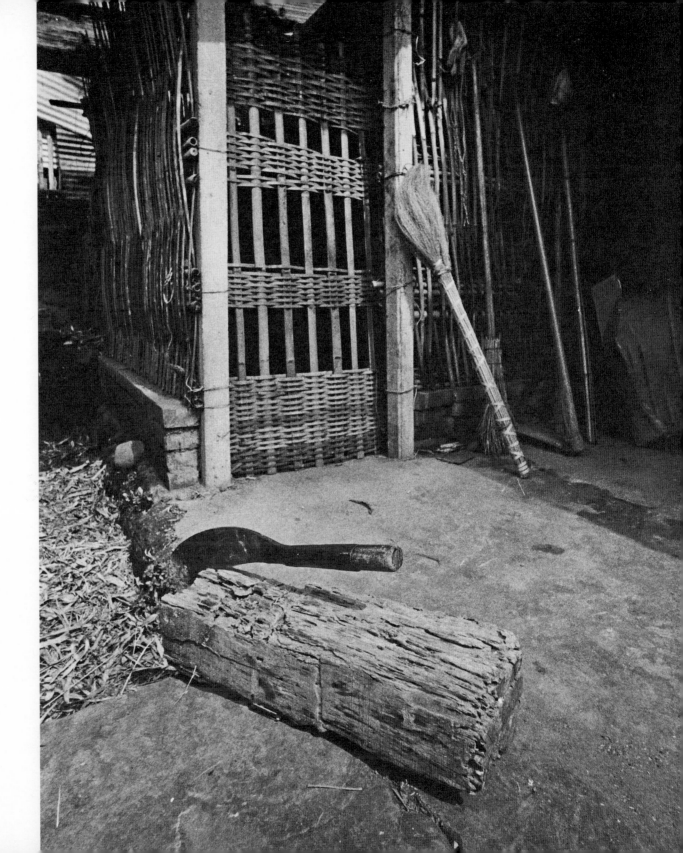

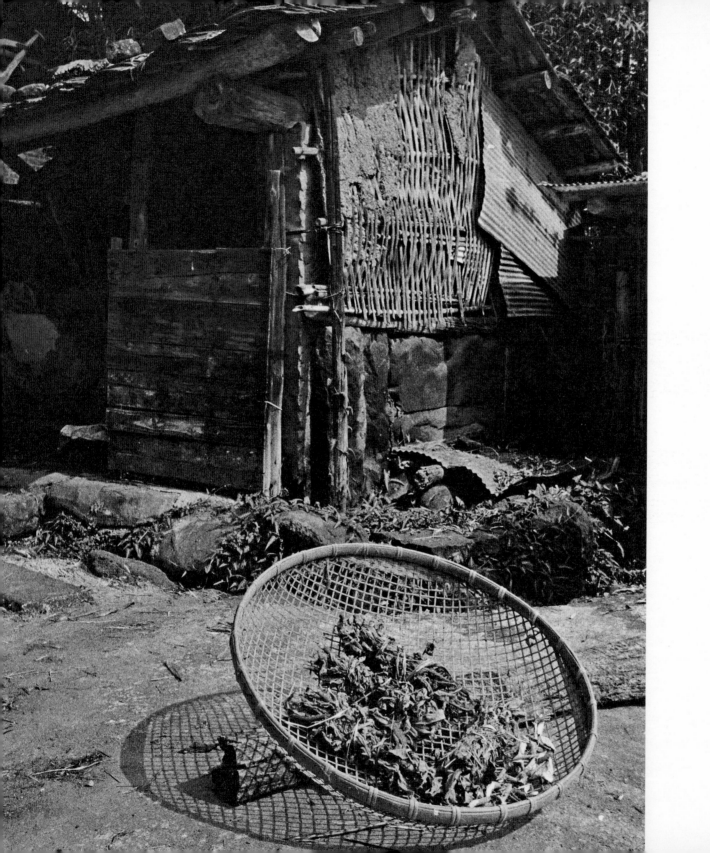

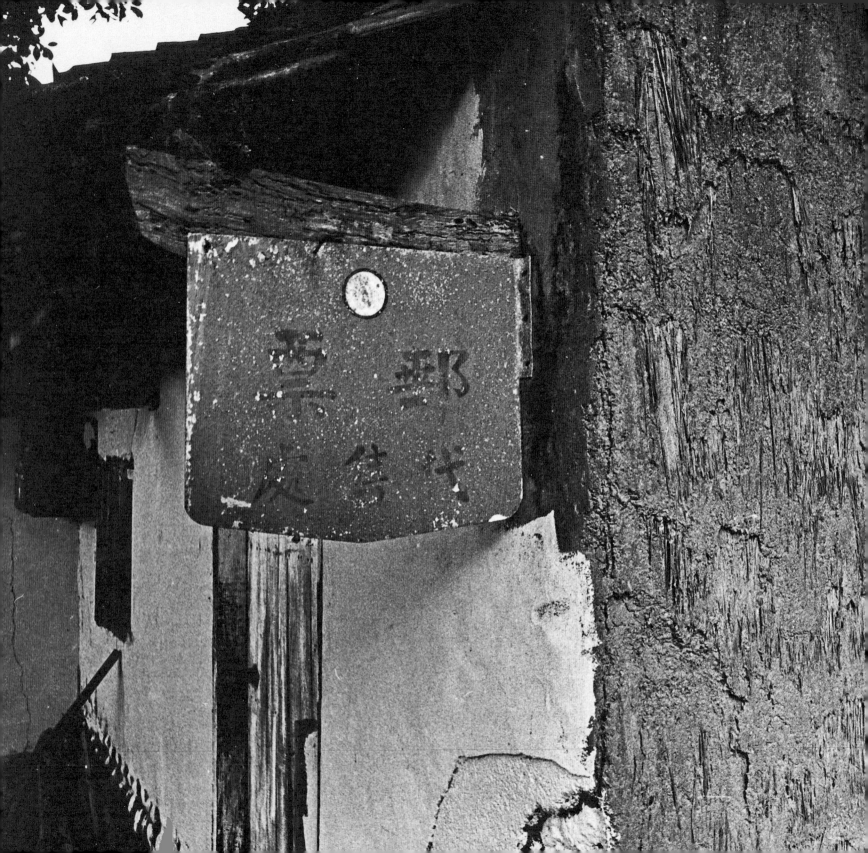

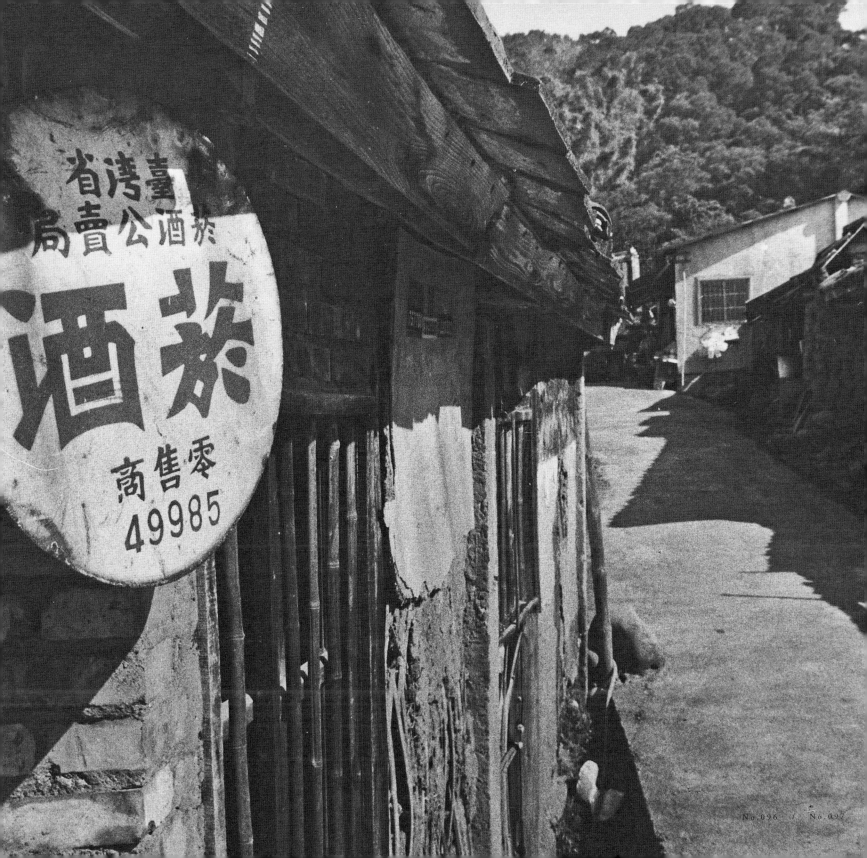

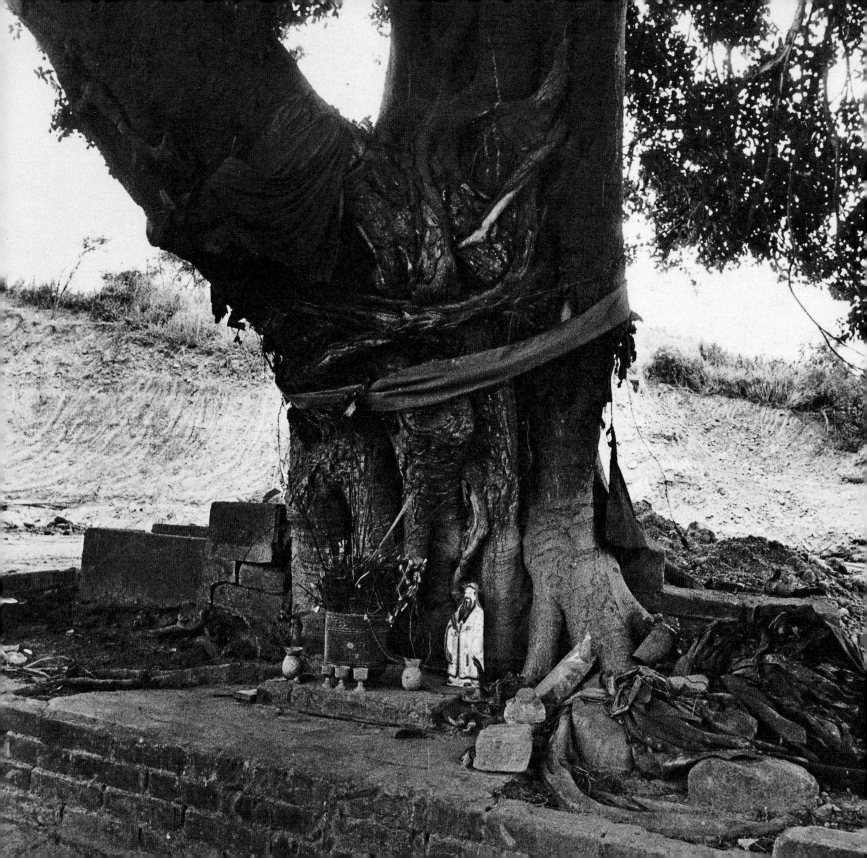

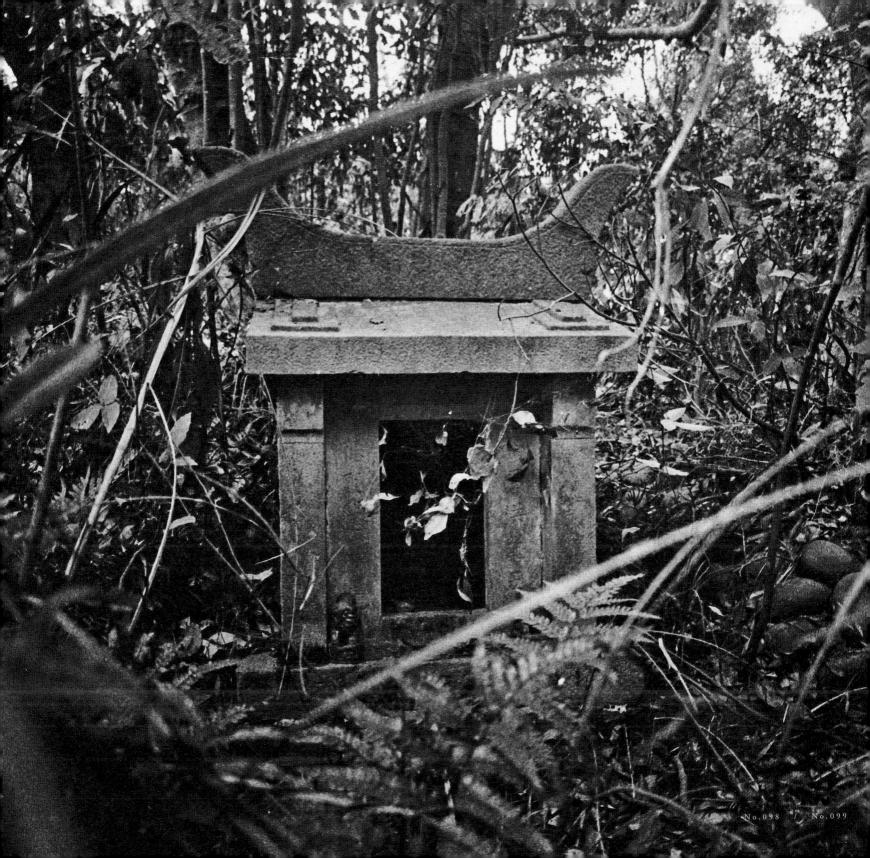

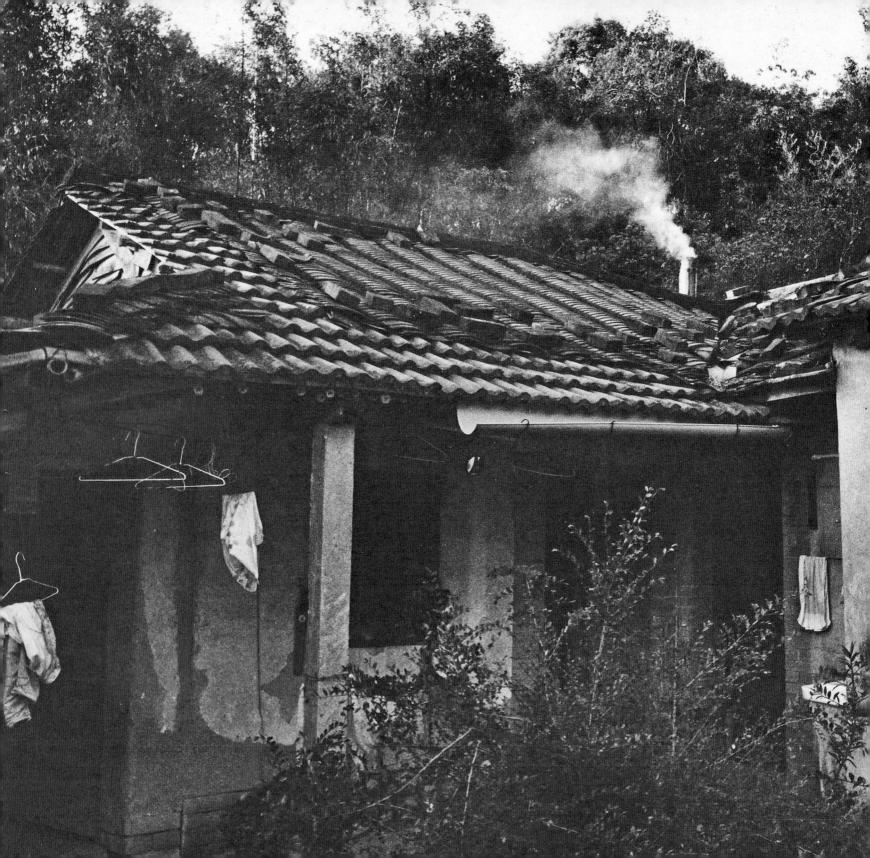

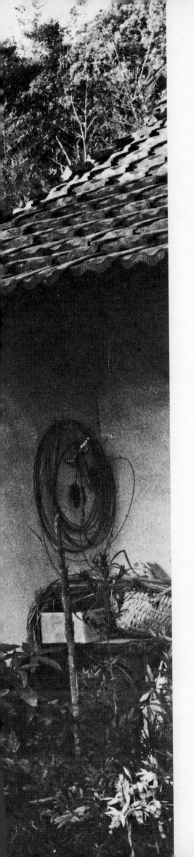

邱德雲手工影印剪貼攝影集封底

風吹日炙，以物喻人——一頁時代的記錄

走過寫實與畫意激烈對抗的1960年代，許多堅持寫實路線的老一輩攝影人都放下相機了，1990年代，出身苗栗農家，當時已六十多歲的邱德雲卻重新拿起相機，踏上另一條攝影路。

在人與土地關係瀕臨崩壞的一刻，原本打算拍攝農村獨居老人的他，卻瞥見了被人們棄置在一旁的農具與生活器具，「以物喻人」的拍攝計劃因而在他的心中形成。

超過四年的時間，穿梭在荒廢的農舍或工作場所，完成百件以上的農村物件拍攝，每個歷經風吹日炙的物件，都是邱德雲過往農村時光的再現，於是在這一場艱辛的光影追逐旅程中，除了形塑自己的攝影語言，展現對寫實攝影的堅持之餘，也對瀕臨崩毀的農村留下充滿時代意義的記錄。

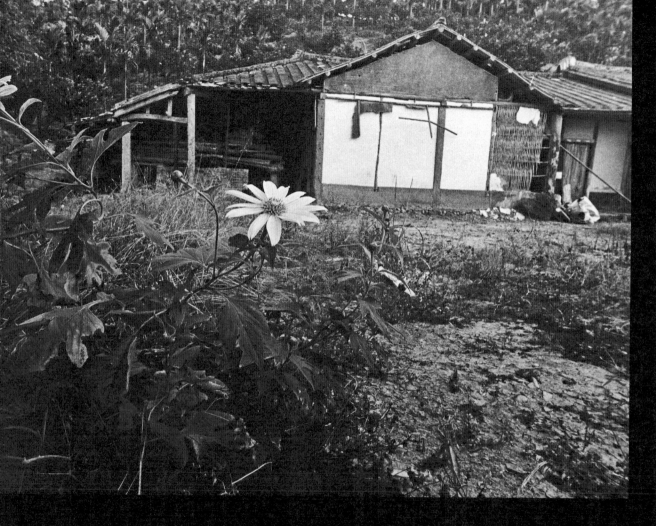

荒屋一角。1996.12苗栗縣公館鄉北河

邱德雲相隔半年重返舊地，屋前的池子
已乾淤，無人知曉，好幾個來不及為它
們留影的農具就深埋其中。

從 1960 年代來到 1990 年代，
邱德雲看見了被人們棄置在廢屋荒田中的它們
看到它們歷經風吹日炙只剩骨架仍在破屋的一角挺著，
就像看到農村裡那些孤獨活著的老人，
而也唯有此刻，歷經沙龍攝影時代的考驗，
他可以讓它們在光影中起死回生，活出瞬間的光彩。

就差一頓飯的時間，邱德雲還沒有來得及按下快門，砰一聲，塵土飛揚，它們就一一被棄於前方的那一座半淤的池子。1996年，6月4日一早，邱德雲按慣例背著相機開著車子出門了，挑了一條往獅潭方向的路，就在距苗栗市住家約一個多鐘頭車程的地方，公館北河鄉間，老屋吸引了他的目光，竹編從白泥剝落的牆面出露，留在偏午的日頭下，尚未被時間風化的大半堵抹石灰白牆，白得刺眼，在眼睛張不開的剎那，他知道盡頭會有他的追尋所在。

才一轉頭，它們就化作塵埃 ───

果然陰影裡，倚著牆腳，過去在酷暑準備二期稻作打田時，將前期稻作的禾根壓入土的農具「碌碡」浮現了，而走進屋側豬欄荒廢成的置物間，探向頂上木架灰塵重重的各式雜物，從大大小小的籃筐中，竟然出現一許久許久未見的農具。那是穀子經土礱去殼成糙米再舂成白米後，經它一溜，即篩掉米糠與碎米，留下完整白米的「米溜仔」。邱德雲很想將它搬下來，卻力有未逮。

是啊！一人高的米溜仔，即使年輕力壯者也無法一人扛下吧！更何況他已年過六十五歲，當年以摩托車代步，穿梭在這一帶，常到一地，摩托車一擺，相機一背，身手矯捷得在山嶺巨石之間上下，捕捉鄉人作息，那是多久以前的事啊？歲月不饒人，束手無策的他只有返家叫來兒子當幫手一途，誰知順便吃完中飯隨即再來，怪手現身，它們竟在他的眼前化做塵土。

這一刻，邱德雲沒料到，就像數年前準備從中油「台灣油礦探勘總處」退休時，他沒想過日後還會這樣獨自一人背著相機上路，走上年輕時走過的路。而才這麼一回頭，從1960年代來到1990年代，昔日鏡頭裡生氣勃勃的田間忙碌景象不見了，他看見了被人們棄置在廢屋荒田中的各種農具與生活用具……

萌芽於艱困歲月的農村攝影夢 ————

邱德雲，1931年出生於苗栗，務農的父親，三十八歲始得一子，日子再苦，仍一路栽培他進高中。從小喜歡運動，跳高、游泳、打棒球都擅長的邱德雲，1950年，高中一畢業旋即成為中油棒球隊的生力軍，從此任職於中國石油公司設在苗栗的「台灣油礦探勘總處」採購組。而高中時代，一位要好同學經常帶著相機到處拍照，或許受他的身影牽引，從同學兄長至上海經商帶回的那台相機的觀景窗看去的景象，伴隨著同學家中日系藥廠員工前往日本出差帶回的攝影雜誌的寫實影像，總在他心中揮之不去，讓置身於球場或接或擊球剎那的他，最後也被攝影快門瞬間的喀嚓聲吸引了。不過，在1940年代末的台灣，攝影終究還是奢侈的消費，對農家子弟邱德雲來說更是。1958年，大兒子出生那一年，上了幾年班的邱德雲終於有能力擁有相機，業餘開始他的攝影夢。1960年代是他拍得最起勁的時候。

1960年代，從自家的夥房走出去，一坵又一坵的田就在邱德雲的眼前展開。當時台灣水田的生產正進入一個前所未有的高峰，年年創新高，但農家禾埕上的穀倉卻始終裝不滿。農人

一年兩季汗流脈絡換來的收穫不能自由買賣，得以實穀代替現金繳田賦，後又要讓政府以低價隨賦徵購，末了更得用稻穀換肥料，才能確保下一季的豐收。官府的糧倉滿滿，餵飽了大批的軍公教人員，更賺進大把大把的外匯，台灣進入一個發展的年代，農家的荷包卻越來越瘦。從1950年代到1960年代，占全台灣人口一半以上的農人，為國庫充實了約一百億元，台灣經濟起飛了，像邱德雲這樣，拿得起相機的人也越來越多，但究竟要藉著相機反映現實，還是沉浸在攝影的唯美畫面裡？看著從伯父家過繼而來幫他承擔家業的堂兄，還有來回田間與家中，為他分勞解憂的妻子，邱德雲思索著、徘徊著，來到一個畫意與寫實激烈對抗的攝影時代。

默默前行於死灰復燃的畫意派光影中 ───

攝影自1820年代以輔助繪畫的角色而被發明以來，為了擺脫附屬的角色，從以多張不同的照片拼湊成一新畫面的集錦攝影開始，走進揉入自然主義或印象派畫風的畫意攝影，跨入二十世紀，來到1960年代，隨著攝影記錄本質的追求，西方攝影流派紛呈，畫意派攝影已失主流的光彩。

日本的攝影界，1920年代，雖以「藝術寫真」之名讓「畫意派攝影」主導天下，但到了1930年代，與之斷絕的呼聲便發出，並在「『持相機的人』必須『社會性的存在』」的意念下，拉開「新興攝影」的時代，為1950年代的寫實攝影扎根。至此「畫意派攝影」在世界各地漸漸隱入邊緣，但台灣曲折的歷史發展，卻讓它死灰復燃，縱橫至1960年代，甚至1970年代。

1949年，國民政府撤退來台，在戒嚴中進行土地改革。從「公地放領」經「耕者有其田」，成為大地主的政府開始推動以農養工的政策，一切只為了反攻大陸，社會的自由被扼殺了。從上海來台，主導「中國攝影學會」的郎靜山借西方集錦攝影手法，拼湊了一幅幅跨時空的中

國山水畫，在真假虛實之間創造了一種「唯美」的攝影氛圍。這種源於個人對中國山水畫意境嚮往的嗜好原無關政治，但出入其中讓人忘了充滿肅殺之氣的戒嚴時代的存在，剛好迎合當時的政治需求。一小群有共同嗜好者聚在一起評攝影、論藝術，以美做為最高的追求，他們講求光影與構圖，至於內容和題材則無關緊要，如此仿西方沙龍形式組成的攝影團體，便透過「中國攝影學會」的帶動，從此在台灣以各地的攝影會之名出現。「沙龍攝影」也成了「唯美」的「畫意派攝影」的化身，並成為各式攝影比賽的標竿。

出生或成長於1920、30年代的台灣本土攝影者，或專業或業餘，接收來自日本的攝影潮流，承受日本寫實攝影精神，自不甘受限於鏡頭看去只有唯美的畫意畫面，他們紛紛於各自所在地結合志同道合者組團力抗之，或從所參與的地方攝影學會串連突圍。而邱德雲立足的苗栗，1960年代的苗栗，始終荒漠一片。放眼望去，只有他所屬的中油「台灣油礦探勘處攝影研究社」存在，而其做為國營事業單位的一個社團，自然籠罩在沙龍攝影的時代氛圍中，大家流連在女性人體和風景的攝影裡，而穿透唯美的面紗，襲來的竟還有陣陣儡人的白色恐怖氣息。

就在「中國攝影學會」在台復會的前一年，1952年，中油「台灣油礦探勘總處」爆發「匪諜案」，當年引介邱德雲進入中油棒球隊，日後同組「硬頸攝影群」的陳嚴川也無辜受到牽連而入黑獄。五年多以後，陳嚴川幸運獲釋歸來，在中油復職，擔任影像記錄的工作，與邱德雲同樣成為中油攝影社的一員。不過「人人是匪諜」的白色恐怖陰霾仍未散，技術除外，涉及思想的，只能噤聲，大家就默默的各自走著自己的路。

勞動身影成了最有力的依靠 ────

徬徨的邱德雲翻著日本攝影雜誌，1950年代日本戰後殘敗的社會影像縈繞在他的心

頭，而《中華日報》有關寫實與畫意攝影的論戰報導也銘刻在腦海。邱德雲在畫意之中也想自闖一條寫實的道路，但現實的道路與橋梁仍處於戒嚴的視線中，1960年代，要在苗栗這個封閉的小鎮街拍，比起大城市受到的政治關切更是嚴密，特別是那些淪落街頭而無家可歸的人受到的「保護」更大，如此社會寫實的場面幾乎難於入鏡，於是想帶著相機大方上街只能等國慶重大節日來臨的時刻，慢慢的邱德雲將鏡頭退守到在田間的耕種人身上。

儘管一度為了比賽，他利用打球的機會或放假的日子，背著相機走訪過淡水、新竹、鹿港、北港，甚至騎著摩托車環島，運動、民俗和工業起飛的場景都曾收入他的鏡頭，有的還為他贏得獎牌。但最終還是農村，特別是家鄉苗栗鄉間給了邱德雲一個最自在的場域，在那裡的勞動身影更成了他最有力的依靠。而這樣的力量最後竟還穿透時間激勵了1990年代重新拿起相機的他。

1990年，邱德雲屆滿六十歲從中油退休的前一年，他幾乎擱置了相機，將心放在農園裡一株株成長中的樹苗，希望將晚年寄託在一盆盆的盆栽。沒有想到，這一年的春天，幾個昔日「苗栗攝影學會」的同好聚會，竟促成了「硬頸攝影群」趕在他退休前的十個月成立。

時時自問為何要攝影？即便失了方向 ———

在「中國攝影學會」掀起的「沙龍攝影」風潮當中，1975年始誕生的「苗栗攝影學會」幾乎是最後成立的一個地方攝影學會，儘管當時畫意與寫實攝影對抗的力道已消減，那股唯美思潮卻仍在學會中強大的滲透著，做為創始會員之一的邱德雲雖不再像昔日那般狂熱的投入攝影，還在黑白轉彩色的攝影裡一度失去方向，但他依舊透過會刊的月賽評介，頻頻的問道，為什麼要攝影？在那樣的發問裡，有他對攝影記錄性的追求，對寫實攝影的堅持。欠缺「內容」支柱的「唯美」影像怎會動人呢？而問人，其實也是一種自問。

1985年卸下兩屆四年的理事長職務後，隨著退休生涯的來到，相機漸漸淡出他的視線，那樣的自問雖跟著埋入心底，但當它隨著邱德雲成為「硬頸攝影群」一員於1990年代再度浮上來，遇上從他1960年代鏡頭裡走出來的土地勞動者時，卻激盪成一股堅強信念，促使邱德雲踏上一條截然不同的攝影旅程。

1990年代，一個懷舊的年代。有別於早期受日本教育的攝影者，1960年代中期雖也有熱中攝影的年輕人舉著現代主義的旗幟對抗沙龍攝影，但還是等到1970年代中期，自台灣鄉土熱潮，自解嚴前社會的衝撞中崛起的「報導攝影」出現才宣告「沙龍攝影」已成過去。不過「報導攝影」走過極盛的1980年代，進入1990年代自身的聲勢也不再了，反而昔日沙龍攝影時代，老一輩持相機者以「寫實」之姿逆襲「沙龍」的「唯美」畫面留下的影像，那些看在激進「報導攝影者」眼中難脫「沙龍風格」的影像，來到1990年代，面對五光十色的攝影世界，卻展露一種樸實的時代記錄力量，以往的黑白照片因而一張張重新出土了，成了令人懷念的「老照片」。

懷舊中，看見不曾看見的景象 ───

在這般的時代交錯中，以黑白攝影，以苗栗在地記錄做為認同，而成立的「硬頸攝影群」，自有他們對寫實攝影的某種信念堅持。1993年左右，邱德雲也開始翻出一捲捲塵封在箱底的底片，自己拍過的農村顯影了，一冊《水褲頭》集成，勾起了多少人的懷念，過去被人瞧不起的耕田人竟成了客家人的驕傲，那一刻邱德雲在感受鏡頭歷經時間考驗所展現的穿透力之餘，也看見了自己不曾看見的景象。

1994年，為了隔年「銀髮飄香慶重陽」的主題聯展，「硬頸攝影群」的成員分頭展開一項針對苗栗縣內九十歲以上老人的拍攝計劃。在記錄老人家的生活點滴，歌頌「家有一老，如有一

寶」的傳統敬老精神之際，邱德雲透過觀景窗看到了一個個隱身在其中的獨居老人，而這些老人不就是1960年代充滿力氣出現在他鏡頭前的耕田人？在慶重陽歌頌長壽的背後，他看穿的是一種荒涼，而荒涼的盡頭是一個青壯人口流失，一個老化的農村。

昔日的農村一去不復返，在以農養工政策中，被淘空了的農村，年輕人不得不白天出外上班，夜始歸家，或者乾脆遠赴外地謀生，一星期、一個月，或者一年才返家，甚或久久都未回，老人獨守著老屋，或者屈居在半傾老屋一旁另外搭建的鐵皮屋裡，七、八十歲了，不忍良田荒廢仍下田工作，艱辛卻有一份硬頸的精神存在。邱德雲想為他們留下記錄，那是一頁農村困頓的記錄，如此不免碰觸到老人的家庭隱私，要如何小心避之？兩難之際，就像年輕時徘徊在寫實與沙龍的畫面間；就像擔任「苗栗攝影學會」月賽評介時，不斷的質疑為何要攝影？一道光閃過邱德雲的心頭，就在那一瞬，他看見了被棄置一旁的農具。

再出發，與時間競賽 ───

舊了，老了，破了的它們，沒有人看它們一眼，即使它們曾現身邱德雲1960年代的鏡頭，但就像大家一樣，邱德雲也沒多留意它們的存在。曾經沒有它們，農人就使不了力啊！它們與農人是一體的，這回耕田人變老了，凋零了，它們也難逃被棄的命運，看到它們，看到它們歷經風吹日炙只剩骨架仍在破屋的一角挺著，就像看到農村裡那些孤獨活著的老人，「以物喻人」的念頭在邱德雲的腦海浮現。

只是以前邱德雲鏡頭的焦點總放在人的身上，錯過一旁的它們，而且不只農具，還有更多以前人們也少不了的生活器具，它們都被湮沒在歷史荒煙蔓草裡，此刻還來得及抓住它們的身影嗎？邱德雲又獨自上路了。

這是一種從來沒有過的意念發展。2000年，攝影家張照堂提到1980年代中期他花了三年時間追尋1940至1960年代的台灣資深寫實攝影家，雖珍貴於他們充滿個人感情的樸實影像，但也「可惜他們並未將這種感情更加概念化，形成一種有社會影響力的個人或公共的一致語言。」1993年左右，邱德雲回顧從前，早已意識到自己年輕時，只憑著一股對抗唯美沙龍攝影的衝勁，一份自小對土地滋生的感情按下快門，拍到的盡是「農村表面形態」。於是就在張照堂追尋的這些台灣早期所謂非專業攝影家紛紛放下相機走入歷史之際，與他們同輩的邱德雲卻再出發並開展出一個充滿社會承載的攝影計劃，而且還是一項與時間競賽的影像工程。

讓瀕死的它們再度活過來 ————

1990年代的苗栗看似仍為一個農業縣，但其實早已大翻轉成一個工業縣，大約從1977年開始，當地前往工廠上班的人便越超了留在田裡工作的人，農村面臨了劇烈的轉變。苗栗客籍「大河文學」作家李喬自1960年代起便在多篇小說裡赤裸裸的寫出農村老化過程的掙扎。1967年〈那棵鹿仔樹〉的石財伯，面對都市計劃，早被迫賣田離開家鄉大湖，結果就像那棵被他移植到城市的鹿仔樹，水土不服。1972年〈秋收〉的鹹菜婆，一個小寡婦帶著一群孩子，好不容易三十年風水輪流轉，窮佃農變成頭家了，卻面臨孩子賣地，水田變鋼筋樓房的局面，老人家死守最後的田地，還要抗拒工業時代的機械化……

邱德雲自家的田地也早在1973年左右因為都市計劃的實施而不存了，祖先數代安居的夥房拆了，打穀的斛桶、秧盆二十幾個，鋤頭十支，犁五、六支，碌碡二個，畚箕等等不計其數支撐約四甲田地耕作的農具，還有更多飯甑、豆油桶、石臼、木臼、菜籃等數也數不盡、用來安頓農忙時二十幾張口的生活器具，都在他想像不到之際隨之銷毀了，更何況來到農業人口只剩百分之十幾的1990年代（1960年代至少還有百分之三十），這些曾經與許多農家共患難

的器物更是難覓。而即使看到它們仍陪伴著老人，多也只剩下最後一口氣。或者就像1996年的這個六月天在北河遇上的一景，僅僅一頓飯的光景，它們就化為烏有。

以往，邱德雲總是抓住下班後，日落前的短暫時刻，踩著腳踏車，能踩多久就多久的找尋可以按下快門的場景，後來即使換上了摩托車亦然，能騎多遠就多遠。此刻，1990年代，明明已從職場退下來而有了充裕的時間，摩托車也換上了汽車，邱德雲卻感受到前所未有的緊迫感，他要盡可能讓那些處在瀕死邊緣的器物再度活過來。儘管時常扼腕不已，但總算開始了，是啊！再不拍，它們就要消失無蹤了。如此，過了六十，邁向七十的體力雖比不上三十四十時，但在時間追趕下，他的心卻感受到無比的起勁，比起1960年代可說有過之而無不及。

挑戰現代化巨獸的永恆追尋 ———

這是一場上窮碧落下黃泉的追尋。1960年代，做為苗栗偏鄉一個業餘的攝影愛好者，在畫意與寫實的「二個極端對立的爭論中」，一度「無所適從」的邱德雲，最後走向朝他招手的農村景物，這些寫實的場景，勞動的身影就存在他的周遭，有時也是他生活的一部分，小時候，家裡利用圳溝邊流水的落差設有水碓，用以將糙米碾成白米，被派去看顧的就是他，而掌牛放牛的工作也常由當時放學的他來負責；學校畢業以後，進入中油工作，農忙時，下了班的他不也常幫忙轉動風車，篩選穀子嗎？當時只要田間禾埕耐心來回，幾乎處處可入鏡。但這回他得穿堂入室，進到老屋的深處，才能找到風中殘燭般的生活器具，而自家的老屋早已不見了，其他的又在哪裡？隨著耕地變樓房變廠房，現代化來臨，他還得跨越熟悉的地域，朝更偏更僻的陌生鄉野走去……

苗栗西山龍岡道上一處老舊農舍，一條草繩從灶下黝黑龜裂的牆面現身，誰知它是圍在大鑊

頭與籠床之間的鑊圈。就像沒人知曉1996年北河鄉間那幢農舍前方半淤的池子，埋有米溜仔等的農具；也沒有人知道，苗栗通霄烏眉坑一戶農家後院的荒草堆中，葬著一個過去無數個日子為人們將糙米磨成白米的「米輪仔」。但它們，在邱德雲的追尋中一一成為永恆的存在。苗栗南勢坑一間被樹幹勉強撐住的泥磚屋裡，一台躲在黑暗中動彈不得的風車，也在邱德雲與兒子合力的搬動下，重見天日了。而銅鑼九湖的荒野，若沒有邱德雲的銳眼，沒有邱德雲奮不顧身的撥開層層樹枝蔓蔓雜草，那座小小的伯公祠不會從垂掛的蜘蛛網中現身成為永恆，而永恆的背後又是多少農村的滄桑，埋葬著多少人、事、物……

以「有限」記錄「無限」 ───

一如昔日崇尚唯美畫意派的攝影者，無法接受寫實攝影者讓瑣碎生活的片段入鏡，當邱德雲將鏡頭瞄準這些又破又舊的器物時，起初也曾遭遇一些攝影同好的質疑，慢慢的看著邱德雲穿透這些乏人看它們一眼的物件所展現的時代視野，有人開始為他穿針引線，讓他的足跡從苗栗來到了新竹的鄉間，寶山的秧籃、關西的水車、北埔的候客椅等等一一現身了，這回邱德雲即使也常獨自一人背著相機走在荒涼的僻徑，但不同於1960、70年代，他的內心深處多了一道亮光，多了些溫暖的支持。而也唯有此刻，歷經沙龍攝影時代的考驗，他可以讓一個個的器物在光影裡起死回生，活出瞬間的光彩。從1993年左右開始，一年、二年，甚至三四年過去了，時間看似有限，不過，超過一百多種物件的記錄卻承載了半個多世紀以來台灣農村的滄桑，也揭開了那些物件發明以來百年千年的使用歷史。

「車過環市道路／一株倖存的稻禾佇立風中／在最後一畝稻田裡／奮力向我招手求援，呼籲／保持他唯一繁衍的慾望／我無意伸手／每個人都有的人生際遇／你有你的歸程，我有我的墓碑／我無意向巨大的怪手挑戰」

「車過環市道路／如果你撿到我／一張遺失的泛黃照片／請務必奉還／那是我對二十世紀／山城，唯一的記憶」

1985年，苗栗新闢環市道路，面對家鄉的改變，苗栗出身的詩人劉正偉於2000年寫下〈車過環市道路〉，詩人以詩作為惆悵的出口，邱德雲則不甘落寞以對，他要向巨大的現代怪手挑戰，不讓泛黃照片成為山城唯一的記憶，他要拍下新的影像，他要繼續用鏡頭「寫實」農村。而這回的「寫實」，從1960年代對抗沙龍攝影的「寫實」而來，有著比1980年代盛行的「報導攝影」還積極還深刻的「記錄」精神。

農村廢墟，時光樂園——一則現代寓言

從寫實出發的廣角視野，看到了生活中最不為人注意的角落，一種被忽略的生活細節突然鮮明起來，即將銷毀的物件，也瞬間活過來了，那不僅是懷舊的浪漫情懷而已，更深刻的是一種作者觀點的「時間過程」展現，穿越其中的便是那些曾經是農村生活中不可或缺的物件，如何隨著現代化的狂濤襲來而被淘汰的命運，一座「農村廢墟」隱然成形，而背後還有一個更巨大的「文明廢墟」存在。

如今走進廢墟，在那些已經消失許久的房子、橋梁或道路之間，穿梭在邱德雲費盡力氣找到的各式農具或生活用具之中，只見氣息猶存的它們，沾染的泥巴、生鏽的痕跡，歲月的蝕刻，一種一直到最後仍堅持的力氣，一種活著的堅持，不見人影但聞人聲，當下「廢墟的光影」竟滋生一種再生的力量……

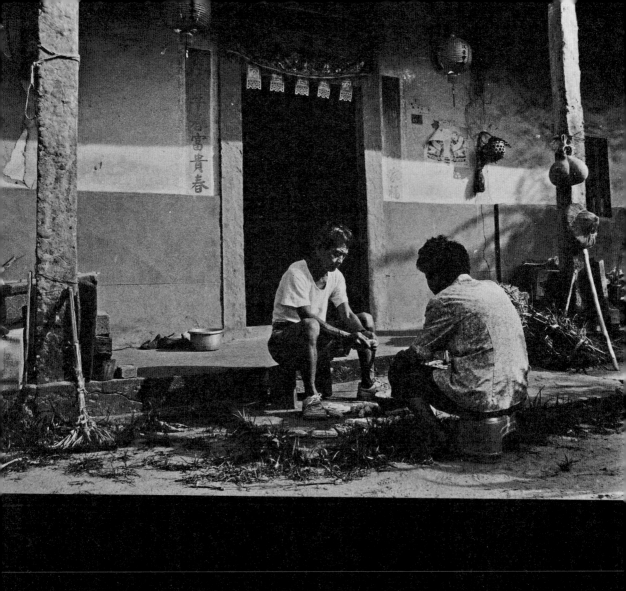

●

1990 年代的時光，挾著排山倒海的毀滅，朝著農村而來。

它們不是無用之物，邱德雲走進光影之中，

進入時間之林，化做光，在為這些農村角落裡的器物平反的當下，

也用他的鏡頭洞悉了生命的不可逆……

終於等到這一刻。1993 年，一個 8 月天，邱德雲明明將焦距對準那對老夫婦，它們卻在光影幽微之處蠢蠢欲動。倚在柱下的擔竿和笠嬤，剛從太陽底下挑回一旁的細枝；兩個舀水的杓嬤趁著陽光露臉的片刻喘口氣；牆上的菜籃與棕掃仔、地上的小鋁鍋以及一旁的椶櫚掃把則或盡責盛物，或不甘寂寞等著上工。門上春聯的墨跡閃閃，夏日的樹影搖曳在牆邊，風吹過門楣垂在幛下的剪紙，老夫婦相對坐在門前，默默剝著準備晒乾用來餵雞的玉米，而它們一點也「不安分」。

無所不在的召喚 ———

多少年來，這些器物日復一日的陪伴著許許多多農村的人，從年輕到老，最後卻總以「似有若無」的身影消逝在人們的眼際，長久以來，邱德雲即便曾以廣角鏡頭的視野包容了它們的存在，也很少正眼瞧過它們。這一天亦然。

不過在他一如往常以廣角鏡頭拍下老夫婦身影，讓滿布周遭的器物「不安分」突顯出來的同時，那份沒有被「看見」的「不安分」似乎早以無所不在之姿一步步接近他，召喚了他。在此，前一年，1992 年 7 月初，當邱德雲的鏡頭流連在附近木炭窯的勞動身影時，茅草棚下一

支煸過無數次滾水的茶炙仔（鋁製茶壺）不就曾在片刻之間吸引了他；還有，那一年的年底，一支高掛的菜籃，無視滿地落葉穿透破屋而來，更逼得他退無可退的緊貼廊下牆面屏息照見了它。或者更早之前的一、二十年前田間的籮（米籮）、從乾枯的明德水庫現身的礐、甚至遠赴雲林北港所遇的牛車，都曾留存在他的鏡頭深處。如此終於讓邱德雲有了1996年6月的再訪老夫婦，那一天，他專程為了老夫婦住家一旁雜物間裡的一個鹹菜桿和籠床而來。

是啊！這一刻終於來臨，邱德雲終於看見它們。從1958年買下第一台單眼相機，開始攝影的人生旅程，以35mm的鏡頭入門，慢慢隨著廣角鏡頭的發展，邱德雲的鏡頭也越握越短，越迫近拍攝主題，那是一種寫實意念的堅持，用於突破當時流行充滿唯美畫意的沙龍攝影。三十多來，邱德雲的攝影路走走停停，即使在對抗的當中吸收了沙龍攝影講求畫意的養分，但一旦再拿起相機，卻無法抑止的更加深入廣角的寫實視野。只是這一回昔日關注的土地勞動者老了，農村已不復以往了，連這些過去存在邱德雲鏡頭裡不為人注意角落的器物們也破了舊了，更多被遺棄了。儘管遲了些，但這些在角落堅持至今的器物知道邱德雲終究會發現它們的存在。

記得1960年代苗栗後龍溪河壩上的那顆大石頭，穿越遙遠地質的年代，隨著歲月的河流沖激而來的石頭，孤獨的一顆石頭，以堅毅不拔的耕田人姿勢召喚了年輕的邱德雲，在那直到地老天荒的相互注視中，邱德雲蹲在黃昏河壩的身影，似乎預示了這一刻的到來。而也只有身經寫實與唯美攝影時代激烈戰役，來到1990年代的邱德雲，可以掌握光線的瞬息萬變，看見暗處的它們，透澈這些器物的「不安分」其實是一種守本分的渴望，它們不甘被視為無用之物，它們渴望盡到「生來為人服務」的本分。

幸有它們相伴 ───

就這樣，在老夫婦家置物間不見天日一段時間的鹹菜楻，瞬間活過來了，多少個冬日割大菜（芥菜）的日子，多少抹了鹽層層堆上身的芥菜，多少孩子赤著腳踩著踏著使著的力氣，邱德雲了解它承受了多少，知道它即使像個缺齒的老人仍不朽。而不知歇了多久的籠床，偷偷掀開來，在陽光中冒著歲月的熱氣，邱德雲知道它們累積了無數的美味，天上眾家的神明，老夫婦家列祖列宗，以及他們那些外出謀生的子女，透過各式各樣從中蒸出的「粄」也都知悉。

這曾經是一個多麼生氣勃勃的大家庭啊！獨守的老夫婦身影吸引了邱德雲，按下快門的剎那，幸有那些「不安分」的各式生活器物相伴著。邱德雲走進老夫婦居家老屋的灶下（廚房），儘管家裡只剩夫婦兩人，儘管瓦斯的時代已來到，但一捆捆的草結柴析映眼簾，火鉗與火撩就位，火花似在泥磚砌成的灶頭間碰撞，那是一個還活著的灶下，炊煙自看不到頂的灶頭煙筒裊裊上升，渲染天際，黃昏，一個飢腸轆轆的黃昏，清晨，一個精神奕奕的清晨，日子雖艱辛，雖寂寞，但因它的存在而溫暖。

那是一場時光的逆旅。二、三年，甚至四、五年，或者更久，邱德雲穿梭在1990年代苗栗周遭的農村，走進一間又一間的老屋，徘徊在時光隧道裡，找尋它們的蹤跡。只見牛嘴落掛在外牆上，田裡不得分心吃草的老牛下工了嗎？兩個杓嫲（水瓢）倚在竹窗外的牆台上，晒太陽，晒多久了？陽光會讓它們下一回舀起更大一瓢的水吧！一把一把靠著灶下磚牆掛起來的菜刀，似剛洗過，卻有洗不掉的滋味漬入刀身；鑊鏟，滴不盡的油漬與菜汁，什麼菜才剛起鑊？是封肉（炕肉）？還是豬紅（豬血）炒快菜？竹篾緊緊籬住豆油桶，卻籬不住誘人的鹹甘味，啊！一不小心，珍貴的豆油就會從孩子無措的小手，嘩啦傾瀉而下；還有豬油鐵罐，在遠處散發著誘人的甜光……

一個不復返的時代 ———

而一個轉身，泥磚塊臨時搭成的灶頭，已在屋外出現，大鑊頭被架上，家有好事，人聲鼎
沸，屋內的灶頭應付不了的記憶被喚醒。儘管只剩一坨乾草，但鏗鏘鏗鏘的炒菜聲伴著四溢
的肉香已深入大鑊的斑斑鐵鏽。一如屋簷下的大毛籃，撐起寬大粗獷的邊框，斜斜靠牆，白
色的粄跡清晰，是誰剛用力在其中搓過粄？一顆顆的粄圓浮起，大過年了，還是誰要成家
了？抑或是慶生？小孩被喚來，手忙腳亂的幫忙舀入泡過水的米，大人繼續推著磨勾，轉動
磨石，溝槽裡的粉漿持續流動，打粄的準備不輟；而多少人生的祈求與祝福，都細細密密的
編織在那一只籮冇（謝籃），那只高高掛的籮冇裡。

啊！一只高高斜掛的籮冇，神奇的籮冇，蛛絲糾結，牽連著邱德雲度過的年少農村時光，日
升月落，歲月斑斑，來到1990年代，掛在塗泥龜裂剝落的竹笪牆上，蓋子輕揭，透露的竟是
一個一去不復返的時代。

昔日冬天溫暖人心的火囵被時間冰凍了，只能藉片刻陽光暖自己的身子。辛苦照顧豬隻，餵
食時怕牠們搶成一團不小心打翻，特別準備了推也推不動的石豬筴（豬食槽），誰知它們仍
被時代的巨輪推倒了，兀自在荒草中以一方石身對抗時光的侵蝕。而不再大火炒菜，炒豬
菜（餵豬的番薯葉），更不用滾水煮飯了，灶頭上生鐵鑄成的鑊頭傾覆在簷下石堆中，任由風
吹雨淋。鑊頭的滾水不滾了，飯甑不再冒氣蒸飯煮飯，年三十煮來準備過年的一鍋一鍋米
飯，換上了電鍋，「年三十暗晡个的飯甑——無閒」，真的只是一句客家俗語而已？

環繞著山村的河水依舊流淌，流過各個魚笱大小不一的孔洞，但這些竹編的漁具似乎一一休
兵了，溪蝦河魚活蹦亂跳的滋味安在否？抑或只是一種童年印象的殘留？讓人不禁想問那個
吊掛在半空中、曾經漁獲滿滿的藥公（魚簍）？而茶園裡可還有人背著茶簍唱山歌採茶菁嗎？

一個焙圍，一個烙印著焦痕的焙籠，一個完成最後一道製茶手續的焙茶籠，又說了多少日夜不停歇的茶農心事。從這山到那山，倒地的蔗擎知道背柴，背相思木頭的人們的辛勞，更知道有多少柴入灶，有多少的相思木燒成木炭，帶給無數家庭光和熱。而一輛運煤輕便車（台車）更裝載了無數不見天日的打石炭歲月，那冒死換來的歲月又載來多少煤礦，換來多少社會前進的動力。

無法拂逆的廢墟尊嚴 ───

這一切的一切都已成過去？子曰：「逝者如斯夫，不舍晝夜。」雖說時間不可逆，一切終將毀壞，但1990年代的時間在邱德雲心中卻藏著更巨大的毀滅力量。放眼望去，露出竹架的茅草屋，風化缺了角的泥磚屋，而竹笪牆，一層石灰，一層混著穀殼和禾稈等材料的黃泥，層層剝落，只有取自河邊石頭駁坎而成的屋基仍參差立著，呼應著壓著石塊的台灣瓦，在光影中逐漸裂去，這些邱德雲從小居住或熟悉的屋舍，還有從童年一路退守至河流上游地帶的竹橋，以及被柏油湮沒至盡頭的崎嶇石子路……1960年代，或更早之前的台灣農村，來到1990年代，面對現代文明的怪手，幾乎成了一座廢墟。

一種更是無情的時代摧毀力襲來，在不捨晝夜的時間追趕中，儘管來不及的懊惱不斷，邱德雲還是奮力從時代的夾縫中，將這些處在銷毀邊緣即將永遠被埋入廢墟中的器物找出來。而明明是難以拂逆的衰敗，從邱德雲的鏡頭看去，破到不行的它們竟個個煥發著一份「生之尊嚴」。

塌了屋頂的老屋仍守著那一口井，錫桶依舊耐用，水一桶一桶的汲著，洗衫枋更經得起一件又一件衣服的用力搓洗，累了還有小枋凳可歇著。一個爛到底的菜籃仍在田裡挺著，讓人想起用它提著點心到田裡的情景，白米飯、米篩目（米苔目）、漉湯粢（大湯圓），一大碗接一大碗，彷彿再多的辛勞都可以承擔了。

而更叫人難於忘懷的是那些曾伴著耕種人度過無數艱辛歲月的傳統農具，古老的打田工具，從犁開始，儘管鐵製的犁頭已被卸下，但它仍朝天再跨步，百年千年來，有多少的田如此被犁過？這一瞬，在邱德雲的眼裡，沒有被遺棄的悲哀，只有功成身退的榮光，連牆壁上滿布的禾稈都發出與有榮焉的光芒。即使被丟在屋外竹籬邊，帶著鐵製犁頭的犁，進到邱德雲的視野，從土裡奮力一搏的力氣竟還在！

繼犁之後進場的割耙，雖也已無用武之地，但它那一片一片如齒狀的刀片，卻在陽光中養精蓄銳，隨時準備再次下田，再次將混著水的泥塊切碎。而在割耙力道不足之處，正是有著細細長長鐵齒的手耙發揮之處，儘管也失去了舞台，但厚厚的鐵鏽卻展露它們與埋在土裡的禾頭纏鬥的英姿。最後幫耕田人打平頑強殘株的碌碡，如楊桃狀的滾筒，朽了，卻道出了它們漫長歷史以來，來來回回的任勞任怨，就連那把屈居在泥磚牆角的鐵鍤（鐵耙），也是如此，多少次耙過田角的爛泥，耙著豬糞間，在鐵鏽還是糞泥已分不清之際，卻自有一種千錘百煉的光芒，從它們的身上迸發出來。

穿透世紀的荒涼 ———

多麼神奇的一道光。「見荒墓邱墟，生哀痛之心。」宋儒陸象山的哀痛，邱德雲必然也承受過。看著這一個個被時代遺棄、被人丟棄的器物，倚著一堵又一堵破敗的牆，如此荒涼的世紀末景象，怎能不叫人憂心，叫人鬱結呢？特別是那些器物曾伴著許多耕種人出現在他年輕拍下的影像，更是他的父兄耕田、賴以維生的伙伴，長久以來，存在活在他的周遭。是啊！唯有如此痛過，哀過，他才能看見那道神奇的光。

這回不僅是那些器物，連出沒在周遭的光，也朝他打招呼說，你來了喔！透過光的捉摸與指引，邱德雲才能穿透世紀的荒涼與這些器物展開深刻的對話，看到它們的本質。

久不見了的秧籃、秧盆、秧仔畚箕出現了，誰還知二月的春寒雨水，誰嚐過六月田水的爐手？那種又冷又熱的彎腰考驗，在陽光照到的瞬間，重現在邱德雲的心中，載著秧仔畚箕的秧盆浮光而動了，在彷彿秧田的乾草堆上；泥牆一角的秧仔畚箕疊掛著，隨時準備裝更多的秧苗好上工。雜物間裡也是裝秧苗的秧籃亦然，筐筐羅列風吹過吊繩，擋不住它們的蓄勢待發。

邱德雲抓住稍縱即逝的光，藉著光的力量，找回了那些器物的生命。禾鐮仔或草鐮仔收在竹籠裡以原來的面貌重新出列了；倒臥在休耕田上的機器桶的滾桶，似乎重新發出霍霍的打穀聲；牆角的礱露臉了，礱穀聲中稻穀脫殼成了糙米；砍除歲月的荒草，好不容易，米輪仔也來接力，糙米去糠變白米了。而那最後留下的一粒粒穀殼、一根根禾稈，突破層層的塗泥，也讓一堵一堵破牆有了光彩，神祕的生命光彩。

這是一場鍥而不捨的時光旅程。從1960年代後龍溪河壩的那顆大石頭開始，多少河水流過大石頭，多少的河壩化作耕地，與石頭對話的最後，邱德雲成了石頭，一顆孤獨不妥協的石頭。1990年代，當這一個又一個被時代遺棄的器物，穿越邱德雲童年以來的記憶，走進他的鏡頭而重新活過來時，它們也成了邱德雲的化身，在此，不僅僅邱德雲與器物合而為一，連按下快門的瞬間，光也成為邱德雲身體的一部分。在某個時空的交會，邱德雲，穿越1960年代而來的邱德雲，與光，與器物，融為一體。

洞悉生命的不可逆 ————

一個趴在動不了的牛車身上的牛軛、一隻鐵皮已掉只剩木框而輪已不成輪的牛車輪子、還有只剩一隻不堪再用的草鞋、一件過時的簑衣、以及一頂比一頂還破爛的笠嬤，當它們一一成為邱德雲，成為光，成為時間的一部分後，多少走過的崎嶇路、多少開山墾田歲月的風狂雨

驟、以及無數從鄉間到城鎮的日晒雨淋，都成了它們獨特的生命印記，成為對抗排山倒海而來的時代毀滅的力量。

它們不是無用之物。然而「夫天地者，萬物之逆旅。光陰者，百代之過客。」一切還是終將消逝。古人秉燭夜遊以對，偉大的詩人李白則「開瓊筵以坐花，飛羽觴而醉月。」處在1990年代廢墟的邱德雲無法仿古，他走進光影之中，進入時間之林，化做光，在為這些角落裡的器物平反的當下，也用他的鏡頭洞悉了生命的不可逆。

光影分分秒秒的變化著，凍結的瞬間，時間還是持續流動著，老了、空了、塌了的屋子，卻還有生命運行。倒在草堆裡的大水缸，看不見底的黝黑，卻有一種召喚的魔力，讓花兒枯而不死？屋前屋後可見陶缸陶甕，多少美好的滋味正醞釀著，屋簷下到處堆著柴析或草結，灶火隨時會升起，那一個個的器物將不得閒，就像那些環繞在老夫婦身旁的擔竿、笠嬚、楝榔掃把和菜籃等，「不安分」地等待再上場……

「空山不見人，但聞人語響。返景入深林，復照青苔上。」猶如王維的〈鹿柴〉，幽靜不是死寂，不是滅絕，一座農村的廢墟，透過邱德雲的鏡頭，變成一個時光的樂園，在那裡，不可逆的不是毀滅，而是活著，持續不斷的活著。

別篇 · 物件本事

日常道 —— 一個永恆的追尋

那些器物日復一日消耗著，無時無刻磨損著，卻在人與人、人與土地之間建構一份不可摧毀的感情。

「只有在實際生活中使用的，才是美的器物。」日本民藝之父柳宗悅自1920年代走訪日本各地，穿越1930年代的戰爭時期，發現民間工藝之美在於它的實用性。

1990年代，邱德雲不畏風吹日炙走進那猶如廢墟般的農村生活現場，拍下一件又一件使用過的日常器物，彷彿呼應著六十多年前先行者柳宗悅的想法，將那些器物的美彰顯到極致。

如今循著生活的脈絡，即將銷毀的物件在攝影家的光影追尋下，再度活過來了。在那瞬間，我們看見的不是懷舊、不是復古；而是一種永恆的回歸，一種貫穿未來的法則。在那裡，器物之美在於它經得起人們不斷的使用，經得起一回又一回的風吹日炙……

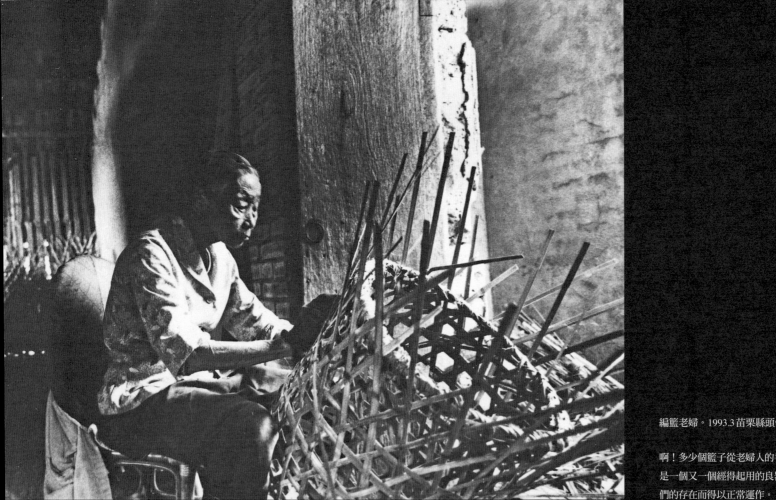

編籃老婦。1993.3苗栗縣頭份鎮

啊！多少個籃子從老婦人的手中誕生，那
是一個又一個經得起用的良器，生活因它
們的存在而得以正常運作。

● 它們生來就是要為人們服務
而人們也不能一天沒有它們

煮出熱騰騰白米飯的飯甑或飯盆頭
焙出熱滾滾開水的茶炙仔、旺火所在的灶頭與風爐
主宰三餐調味的豆油桶

蔬菜盛產時滷鹹菜的鹹菜楻
年節搓粉糰的毛籃與蒸糕打粄的籠床
婚喪喜慶盛裝禮品的籮冎

雨天要穿的簑衣
無論陰晴都少不了的笠嫲
天冷依偎的火囪
長途負重的草鞋

煮飯析柴時相伴的長條矮凳
等候時小坐的木椅

田間稻作、農閒捕魚、耕不了田種茶
或相思林間燒炭、或上山擎木運材等各式的生產工具

乃至一棟又一棟石頭堆的、或竹編或泥磚砌成的房子
或一座隨時會沒於滔滔大水中的水底橋

誕生於無名工匠之手的它們日復一日的消耗著，無時無刻磨損著
卻在人與人、人與土地間建構一份不可摧毀的感情，讓生存於勞動時代的人們
從容的活著，也體現自己做為良器的存在價值

「只有在實際生活中使用的，才是美的器物」、「每天使用器物，正是器物生存的表現」、「沒有勞動就沒有工藝之美，器物之美是人的汗水澆灌出來的。」雖然分處日本與台灣兩地，更有半個世紀以上的時代差距，但循著邱德雲的足跡，穿越1990年代那座巨大的農村廢墟，遊走在他的觀景窗裡的各式各樣器物之間，卻彷彿走進了柳宗悅於1920年代所悟得的「工藝之道」。

誕生於日常生活的「工藝之道」 ───

柳宗悅（1889-1961），日本民藝之父，或者說他是日本庶民生活思想家更貼切。1910年代，柳宗悅初識朝鮮李朝的陶瓷器，便從此愛上迷上，他發現日本茶道中著名的器皿「大名物」多是最早的日本茶人從飯缽湯碗等日常用品中挑出，而它們又源自三百多年前豐臣秀吉侵略朝鮮時帶回的戰利品，這些乍見粗糙的器物都出自民間無名工匠之手，雖日常且簡陋，但當茶人們在貧困家中的火爐上，用它們來煮茶沏茶，回味的卻是一種從聖貧之德中散發的宇宙之美，在此簡陋成簡潔，粗糙變成可親的日常，反復無間的使用中，對茶的回味無窮也是對器物的讚嘆，而那才是真正的器物，離開了用途，器物便失去了生命，民間工藝之美乃在於它

的實用性，於是柳宗悅開始走訪日本各地想要了解日本傳統是否也存在這樣的器物，這樣的工藝，從而帶動日本的民藝運動，開創了日本的「工藝之道」。

1930年代，日本進入一個極端國家主義時代，許多人迫於國家權力，紛紛轉向，接受了日本帝國的軍國主義思想。柳宗悅是少數勇敢拂逆這股思潮的人，他為遭日本政府鎮壓的朝鮮獨立運動示威人士發聲，即使當時日本併吞朝鮮已一二十年，但他仍視朝鮮為一個獨立的國家，對日本政府抹殺朝鮮文化的獨特性深感內疚。1940年，柳宗悅旅居沖繩，當日本中央政府強迫沖繩住民使用東京腔標準日語，他不畏被警察帶走，也要大聲疾呼希望沖繩人保存祖先留下的語言。而這一切不僅僅源於他對朝鮮陶瓷的著迷，對沖繩島上從印染織品開始的各式各樣產品的讚嘆，更是他對「工藝之道」的追求與堅持。

在柳宗悅心裡，打動他的器物，美的器物，都出自於無名工匠之手。在漫長的歷史歲月，工匠默默依靠著一代傳一代的「傳統」力量，做出可以讓人們日復一日親密使用的器物。而傳統就像一棵盤根錯節的大樹扎根於地方，扎根於自然孕育的風土裡。地方是培育美的器物的根本。在那裡鮮明的是地域性與國民性，沒有突出的個人風格，一切的我執皆被放棄了，有的只是純然對自然的依靠，體現的是一個無我，無心的工藝世界，在反復而沒有妄念的勞動中創造一個為芸芸眾生而服務的日常道。

超越時空的存在 ───

柳宗悅深信「當一個現代化的國家工藝維持著地方性時，幸福就會降臨到這國家。」他更視每個地方文化都是創造世界文化的場所。這些戰爭時期超脫時代侷限的預言式的想法與發言，是柳宗悅留給日本與世界的重大遺產。

自1920年代以來，超過二十年的時間，柳宗悅從個人對朝鮮李朝陶瓷的喜好，深入微不足道的日常器物世界，進而跨越時代，穿透歷史，關注社會，關注國家，關注世界，最後回歸於一個人類生存價值的普世追求。而1990年代的邱德雲從一個關心農村獨居老人的社會議題切入，循著「以物喻人」的思維，最後來到了一個農村生活器物的影像世界，如今歷經二十多年時間的沉澱，在許許多多的器物不敵時代而形銷骨毀成為回憶之際，那些永遠留在邱德雲影像裡的器物也意外地為台灣留下了一份難得的文化資產。當年，邱德雲能見人所不能見，他不畏風吹日炙走進那猶如廢墟般的農村生活現場，拍下一件又一件使用過的器物，破了舊了的器物，彷彿呼應著六十多年前先行者柳宗悅的思想。

1943年，柳宗悅探訪各地民藝的步履也及於台灣。當柳宗悅來到彰化看到籠床（蒸籠）時曾大讚：「確實花了不少力氣，也看到了力的所在。別的地方不容易看到這麼堅固的器物吧！能自然使用這種東西，證明生活有程度。」是啊，在柳宗悅的讚嘆中存在著一種東京找不到的生活氣度，讓他在回程的行囊裡不禁也擺上一個在彰化訂購的籠床。那是一種率直的生活氣度，單純而有力，健康飽滿，而它正無所不在於邱德雲記錄的影像世界裡。

那一件件的器物，除了得敲敲打打或又焊又補的石器與鐵器；還有更多利用杉木、檜木等各種木材製成的木桶或木器等；或不計其數的竹編竹器，以及陶土燒製的各式盆頭缽仔，甚至組合茅草、竹木、黃泥或石頭等材料蓋成的房子。它們幾乎都取材自然，都是工匠，甚至農家自己憑藉雙手之力完成的。

木頭從山上扛下運出，然後剖成裁成木頭或木片，而一片又一片的木片得卡榫拼接成圓桶，再以竹篾或藤條箍捆而成箍桶，才得以化身為飯甑、豆油桶、水桶、尿桶、秧盆；還有籮、籮筐、菜籃、毛籃等一個個的編籃，亦得上山抽藤砍竹、剖竹成篾、或編或搓始成；於陶缸陶甕或茅屋瓦房，從選土選材，挑土挑木，燒土或架木疊屋，更合多人之力才能造就。

而這樣一個又一個以自然為意志,集眾人力氣塑成的器物,來到邱德雲的影像世界所展現的,正是它們做為日常器物存在的最高價值,經得起「一用再用」的「耐用」生命特質,在用到極致的一刻也是它們生命最美的一瞬。

回歸地方的生活追尋 ———

1943 年在台灣民藝之旅最終的座談會上,柳宗悅忍不住又拿出那個他在彰化市買的籠床,日常使用這樣的器物,可見有一種強而厚的生活幅度存在,柳宗悅由衷感到尊敬!想到當時東京日漸乏力的生活,他越發強烈感受到那股貫注其中的力量。那一刻,籠床最美,器物最美,人與物互相依存,相互輝映,而這樣的一刻不就存在邱德雲的鏡頭裡。

1990 年代,邱德雲鏡頭追尋的正是那股曾感動柳宗悅的力量的再現,從自家的苗栗市出發深入周遭的窮鄉僻壤,慢慢的由苗栗縣延伸至新竹縣境,一度因照顧遠嫁高雄而生病的女兒也進入當地閩南村落。做為客庄出身的攝影者,雖然他的視野沒有侷限於客庄,但存在自小客庄生活中的力量卻忍不住隨著一些器物的出現迸發,祛把,祛,去除之意,充分展現了竹掃把的力道;茶炙仔,炙,又燒又烤,燒出一壺開水來;風爐,小扇搧不停的烘爐,處處是停不來的力氣;飯甑、鑊頭、斛桶、篾、樘等等又都是千年百年流傳在客庄忘不了的名字,最後還出現了只見於苗栗中部地區的秧仔畚箕……

1940 年,即使被當時的國家強權視為危險思想,柳宗悅仍要沖繩人傾全力保留祖先留下來的話語,一個地方如果不能掌握自己的語言,如何適當的表述自身,維護自身的文化,創造一個健全的地域文化?而它們正是令柳宗悅讚嘆的日用器物得以誕生的力量。如今來到 2010 年代,循著邱德雲客家生活的脈絡,幾乎銷毀的器物,從他的光影追尋中,再度活過來了,而且活得更加有力。昔日,邱德雲「以物喻人」,這回「物」從人的生活軌跡找到了生命的光

彩，在那裡，回歸日常生活，這些再平常不過的器物雖不是「珍品」，不是所謂的「藝術品」，但卻有著那些被人珍藏的「藝術品」所沒有的生命氣度，一種可以讓人安心活下去的力量。

日
日
食
飽

「一更割禾冷露打、二更捧穀上礱挨，緊想緊想我郎轉家鄉；三更洗米落鍋煮，四更撈飯飯甑裝，緊想緊想我
郎緊痛腸。」米缸滿了，不久又會空了，不限於農忙，農家幾乎每隔幾天就要礱穀、碾米或舂米，還得趁著
雨還沒有落下來的空檔出外砍柴撿細枝，才能讓灶頭的火旺著。這些活兒看似簡單，卻總是有想像不到的細
節考驗著人們。客家歌謠〈苦力娘〉唱出昔日客家女性日夜不停歇的勞動辛酸，而穿透歌聲，幸有各式的用
具始終在一旁默默支持著她們，一碗熱騰騰的白米飯才得於端出。

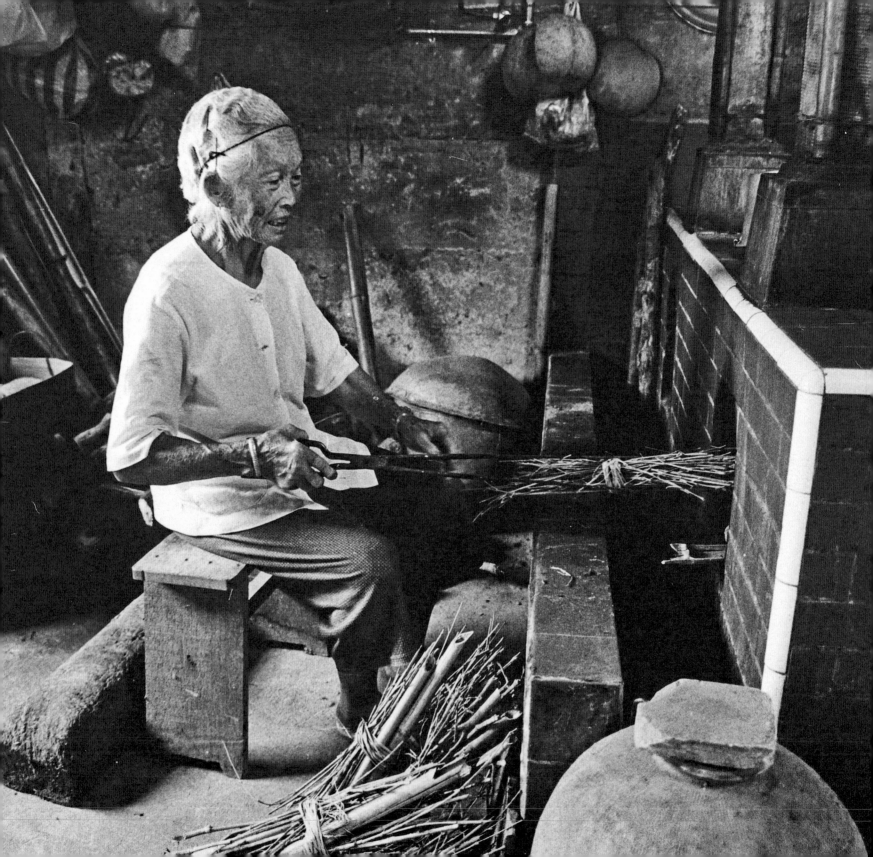

礱穀舂米　●　　1　礱（土礱）

辟波～辟波～穀子一粒一粒的挨礱(註)脫了殼。田裡的穀子收成了，晒乾的穀子，堅脆的穀子有一層硬殼保護著，怎麼也下不了人肚，得先費一番功夫脫穀去膜後，才能將之送進灶下煮成一碗好入口的白米飯，在此打頭陣的就是礱。

礱字從石旁，推測最早以石器製成，後來慢慢發展出以土、木等材料做成的礱具。以整塊木頭製成的為木礱，土礱則以竹篾箍邊，中間實以拌有少許鹽的紅泥而得名，也有客家人稱之為「泥礱」或「土礱」。而礱可以磨掉穀子的硬殼，就靠著上下兩個磨盤的相互摩擦之力。木礱與石礱磨盤接觸面的溝槽可以直接刻鑿，土礱內部為乾燥的紅土，上下兩個磨盤得嵌入以木片釘成的礱齒。

元代《農書》即對礱具有記載。基於就地取材的便利，土礱在台灣特別的活躍，台灣北部丘陵地帶的客家人常說「沒礱就沒好食」，甚至不惜「盡身家釘一座礱」，在這裡的礱大多指向土礱。為了不辜負農家的期待，一座好的土礱，礱齒至少得經三萬五千台斤稻穀的考驗，如此能耐，講究的是釘礱齒的功夫，因此也出現了靠「釘礱」維生的人。

而安置土礱，讓它專心工作的「土礱間」也出現了，但即使「盡了身家」，也非每個農家都有能力設之，因此有幾戶人家共用，也有專門代人加工礱穀者。日本時代，現代化礱穀機器開始引進台灣，傳統「土礱間」逐漸被「精米所」即碾米廠取代了。不過即使被許多人束之高閣了，在一些山丘地帶的偏僻農村，礱仍然堅守崗位，在那裡，「辟波～辟波～」的挨礱聲依然此起彼落，一直到1950年代，不敵更為普遍的電動礱穀機，它才不得不沉默以對，而放下百年千年來被賦予的歷史重責。

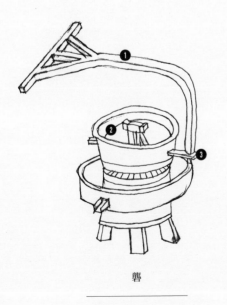

礱

1.礱鉤　2.礱斗　3.礱手

註：客家人稱礱穀為挨礱，挨礱時穀子從上層中心缺口處的「礱斗」倒入，然後合一二人或數人之力，以手肘推動搭在穿過上層「礱手」上的「礱鉤」，轉動上層，配合下層不動所產生的摩擦力，達成礱穀的目的。而為了減輕耗力，「礱鉤」的把手處常以繩索懸吊在屋子的梁上。

2　米輪仔

礱雖幫人們「礱」去牙齒與胃都難於應付的乾硬穀殼，但穀子去了殼，還只是糙米，還得碾去那一層粃皮（註）。而那究竟是怎樣的一種力量，憑著一隻牛拉著一個笨重的石輪，就可以讓糙米脫去一層薄薄的粃皮而成白米？

由一個石頭鑿成的圓形溝槽和一個石輪構成的米輪仔上場了。幸好石輪表面布滿米粒大小般的凹點，那可是一個石匠花費至少十個工作天辛苦鑿出的，當牛隻拉動石輪，碾過糙米，就是那無數的凹點化解石輪的巨力，讓它成為一種溫柔的力量，輕輕的脫去糙米的外衣讓它成為白米。而一個直徑五公尺的圓形大石槽，配合直徑八十公分左右的石輪，依靠著牛隻的緩步，一天下來，竟可令二百斤左右的糙米變白米。

巨大的米輪仔，通常只出現在大戶農家，它常被安置在茅草搭建的「輪寮」裡。而因為米輪仔要仰仗牛的力量才能上工，也有的客家人稱「米輪仔」為「牛磨」，因此「輪寮」也叫「牛磨間」。

明朝《天工開物》即載有此物，日本時代的精米機（日本人稱舂米為精米）出現後，它們就少見了，最後更埋入歷史的荒草堆中。

註：一粒穀子，「挨礱」之後，去殼成糙米，客家人稱穀殼為礱糠，也就是閩南語所謂的粗糠。礱糠可當燃料、堆

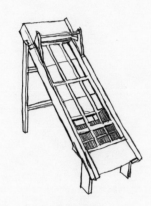

米溜仔正面

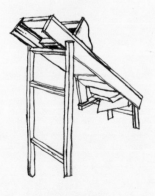

米溜仔背面

在舂米過程中，米溜仔可分
出未碾去皮的糙米。

肥和建材。糙米外覆的稃皮又有內外層之分，即客家人所謂的幼糠與粗糠，客語的幼糠就是閩南語的米糠，至於客語的粗糠，來到閩南語則有糠仔、穀糠和糠尾等各種稱呼。米糠常用來餵食雞鴨。從最早的割禾打穀留下的禾稈用於堆肥或建材，從一株稻禾到一粒穀子可說全無浪費。

3　舂臼　————————————————————————　本篇　No.021

咚咚的舂米，靠著杵與臼的碰撞摩擦，舂去的就是糙米的那層稃皮，沒有像大戶人家擁有的米輪仔，也沒有水碓(註1)可利用，一般人家幸好還有舂臼可以依靠，這種古老的加工農具，除了木製，還有石製、銅製、鐵製等。由於石臼打鑿不易價格較高，一般人家大多只能仰賴木頭鑿成的舂臼。1940年代以前，台灣許許多多煮出一碗碗白米飯的白米都是靠它咚咚做工而得(註2)。有大有小的它們，大的一次約可搗兩斗米，小的約一斗。

每當米缸的米少了，農家婦人常利用夜晚收工時刻，二人一組輪流舂米，或者一人就舂打起來了。而來到客庄，無論是婚喪喜慶的日子，還是廟會，只要聚會場合，日常的舂臼也要跟著上場，蒸熟的糯米，放入臼槽中，槌杵一打，兩人合作無間的打粢粑就開始，彈性十足的粢粑是客家人必有的待客點心。進入原住民部落，豐收的季節，感恩的季節，舂米或打麻糬之聲也融入他們那有如天籟的歌聲，一山傳一山，只是原住民的杵，以雙手持用垂直搗打，不同於平地農家以舂槌作杵，採過肩方式往前搗打。

舂臼跨越地域，跨越族群，從日常到節慶，即使身軀有所差異，仍不改它們支持人們生活並豐富其生活滋味的初衷。

註1：農村的舂米依靠米輪仔和舂臼之外，幸運者，剛好住在水道圳溝旁，可藉著地勢的落差，利用槓桿原理架設水碓，僅靠水力而不用半點人力就能咚咚的舂米。昔日邱德雲家便以水碓舂米。米輪仔以笨重的石輪舂米，因應不

同生活條件出現的舂臼和水碓，在人力與水力的微妙運作下也展現了不輸石輪的力量。

註2：礱穀舂米從藉礱具礱穀到以米輪仔、舂臼或水碓碾米舂米的過程，中間還要輔以風車和米溜仔或米篩才得以完成任務。通常礱過的穀，從礱的溝槽流下，糙米與穀仍混在一起，得藉風車將之分出，再藉米溜仔或米篩篩出尚未去殼的穀子，留待下次礱穀再入礱。而舂米碾米時，也要讓米篩與米溜仔出場，分離白米與粈皮後，再從白米堆中分出未碾去粈皮的糙米，如此一次又一次直到糙米完成變成白米。

4　飯甑 本篇　No.007

● **起火煮飯**

歷經一道又一道功夫而得的白米終於要煮成飯了，生米加入大量的水，放入灶頭上的大鑊頭（大炒鍋）煮，煮熟了將米粒撈起即是，留下的米湯，可當湯飲用，也可充當奶水給幼兒喝，或用於漿洗衣服，甚至和入米糠中給豬吃，可說一點都不浪費。這是過去農家常見的煮飯方式，但如此撈出來的飯並不是最可口者，有人稱之為「假飯」。還好有飯甑的存在，可以兼顧米湯的利用，還能保留米飯的口感（註）。

甑，古代的炊具，從瓦部，可知為陶製品，底部有透氣蒸孔，透過隔水加熱蒸熟食物。用木片拼嵌再箍以竹篾（後來鐵絲普遍後便採之）的飯甑，既名為甑，底部也設有氣槽，如此一來，可以在米煮到七八分熟時即將之從大鑊頭中撈起，放入其中再蒸熟之。當然不需要利用米湯時也可以將生米放入飯甑中，直接蒸熟之。客家打粢粑得先把糯米蒸熟，此時請出的便是飯甑。

客家有句俗話：「年三十暗晡个飯甑──無閒。」除夕夜，無論貧富，家家戶戶蒸飯打粄，好幾個飯甑都要裝滿飯好過年，以確保來年有飯吃，如此一來，年三十的客家飯甑不得閒！歷經漫長歷史歲月，飯甑在客家族群形塑成豐食的象徵，在共炊共食的農村大夥房裡，更是家

庭人口多寡的代表。至此，在女孩到了要找婆家的年紀時，飯甑還會挺身而出，為她擋了不適合的婆家。「對方家族的飯甑太大，女兒端不動。」這樣的話不就常從長輩的口中說出嘛。

註：閩南農家習慣將米煮熟再撈至形似「飯甑」但底部沒有氣孔的「飯桶」。木製的飯桶，除了保溫，也保有飯甑的一些功能，可去除米粒的含水量，讓米飯吃來緊實些。而遇到要將糯米蒸熟時，閩南人也會使用「飯甑」，不過他們稱之「炊斗」。「斗」的名稱來自民間量米的器具。

5 飯盆頭（金屬製煮飯鍋）————————————— 本篇 No.010

有人叫它烳鑼（客語發音puˇloˇ），苗栗地區的客家人則稱它飯盆頭，或傾銀盆頭。傾銀，金屬也，而飯盆頭指的就是煮飯的鍋子。因此，明白的說，它就是生鐵鑄造或鋁製的煮飯鍋（註1）。

既然做為煮飯鍋，它便常常取代飯甑，或煮到七分熟，將米湯中的米從大鑊頭撈入其中繼續煮熟；或者一鍋到底，直接將生米煮成白飯。不過雖說是取代飯甑，但它的煮法還是不同於飯甑，是燜熟不是蒸熟。鍋壁陡直，蓋上厚重的木製蓋子，小火燜之，飯盆頭燜出來的飯可口，與飯甑蒸出的不相上下。比起用大鑊頭大火直接滾煮出的飯好吃許多，只是它和大鑊頭一樣，若火力過猛，常常留下一層鍋巴，不過帶著焦香的米飯卻意外令人難忘。

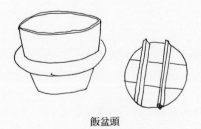

飯盆頭

雖以飯盆頭為名，但置身農家，它仍得有百般的能耐，常常也擔起烳滾水的責任，遇過年過節，殺雞宰鴨時，那一鍋用來燙除已宰家禽身上的毛的滾水不就出自它之手；最後它更承擔將這些家禽或豬肉煤成牲禮的責任。客家有名的封肉（炕肉），或部分客家人大年初一會吃的樹豆豬腳湯，那綿綿酪酪的口感，都是靠它守護而來，而這些菜過去可能是用缶仔（陶瓷器的泛稱）做的「烳鑼」慢火烳成，或許因為這樣，更多的客家人稱這種金屬製的飯盆頭為「烳鑼」或「大烳鑼」（註2）。

飯盆頭的腰身環繞一圈的「耳」，可以供人兩手端之，也方便卡在灶頭的灶孔上，也有人在耳上打洞穿上鐵絲，方便提拿。鐵絲把手一提，一鍋飯就上桌了，或者往米籮一放就挑到田裡餵飽那些勞動中的耕田人；或者置入籮肩，出現在迎媽祖的飯擔中，不管是延續遙遠的古名「烳鐐」，或者維持日常可親的「飯盆頭」之名，它們都不改服務的本色……

註1：飯甑也可以算是煮飯鍋的一種，而飯盆頭這種生鐵鑄造或鋁製的煮飯鍋，閩南人稱之飯坩（png-khann），或以其材質稱為「鋁鍋」或「鉎鍋」，用法同客家人，除了煮飯也有廣泛的用途。有些地方的客家人也稱之「生鐵鍋」或「大鋁鍋」。

註2：古籍裡的「鐐」同「鑪」，客家的「烳鐐」，可能就是閩南所謂的「狗母鍋」，一種陶製的燉肉鍋，也可用來煮飯。民間雖傳說狗母鍋因煮狗肉而得名，但據古籍，其似為鈷𨰿或鈷鏻的訛傳，而鈷鏻為一種溫器，即小釜（鍋），有鉎鑪之名，銼與鑪又皆為釜之意。

6　飯甑架

本篇　No.010

灶上飯甑或傾盆銀頭裡的飯熟了，為了方便飯桌旁邊添飯，它便出現了。以杉木、檜木、樟木、或楠木製成的飯甑架，牢靠好用，不靠半根釘子，只以卡榫方式便能支起身子，擔負起承載飯甑的責任。平時，結束工作返家的人或客人來了，要打水讓其洗手洗臉時，它也搶著為人服務，成了放置臉盆的架子。

7　灶頭（大灶）

本篇　No.002

一早，婦人摸黑來到灶下（廚房），灶頭前矮凳一坐，點燃入灶孔的草結，火吹筒一吹，慢吞吞的火勢，不久熊熊而起，柴析添入灶（註）。火鉗入內翻撥，火旺了，飯熟了，一家大小的飽肚隨著這一口灶頭的火升起有了著落。

舊時農村的生活，少了灶頭幾乎難以為繼，它們大多以泥磚（土埆）砌成，外表塗上石灰，再鋪素燒紅磚。雖是基於取材便利，採用了泥磚，但泥土伸縮度小，燃燒後不易龜裂，正好讓灶頭經得起從白天到黑夜一次又一次的「火的試煉」。而在一回又一回的火煉中，考驗著灶頭的還有那隨著草結柴析燃燒而瀰漫的煙霧，幸好煙涵出現了，即以竹片及鐵絲固定在灶孔之前的煙囪出現了，適時將濃煙排出屋外。在讓升火的主婦得以安心掌廚的同時，煙涵，以它那用黏土燒成的圓筒狀身子代替主婦涵括承受了陣陣濃煙的侵襲，可說無愧於「煙涵」之名。而也因它的存在，讓灶頭可以完美的盡本分。

飯盆頭或鑊頭（大炒鍋）各自擺放在灶頭的二個灶孔上，常常一口煮完飯，立即煮湯，另一口則炒完菜立即燒洗澡水，主婦安心而靈活的工作著，那些辛苦儲備的柴析草結更用得一點也不浪費，可說省儉到了極致。而這全拜有一口好灶頭。

註：傳統的灶頭，依燃燒材料的不同分為礱穀灶、柴灶。平原地區沒有耕田的家庭，沒有禾稈可利用，柴析草結取得更不易，便前往精米所（碾米廠）購買礱穀後剩下的穀殼當燃料，此時用的灶頭就是特別設計的礱穀灶。1970年左右，瓦斯普遍後，也變化出專用的灶頭，就是沒有煙涵的灶頭。不過最後瓦斯灶頭仍不敵瓦斯爐具的出現而消失了。

8　火鉗 ──────────────── 本篇 No.002

灶頭的火好不容易升起了，或煮飯或炒菜或煏滾水，需要的火力有別，要如何來調整呢？這時就靠火鉗了，鐵製而細長的它，可將柴火挾持入灶，或撥鬆灶內的柴火，有了它，火要大要小，可悉聽尊便，末了柴薪可以得到完全的燃燒，讓辛苦撿來析得的它們充分體現了存在的價值。

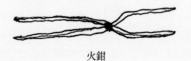

火鉗

9　火撩（火鏟）

本篇　No.002

多少料理下肚，化做多少力氣？多少滾水烟過，止了多少渴，清洗了多少疲憊的身子？這支小小的火撩都知道，火撩即鐵製，長柄，狀似炒菜煎匙的火鏟，可深入灶底清理堆積在灶肚的火灰。燃燒了一整天的柴析和草結燒成的灰燼，就在它們的一鏟一撩下，從阻礙下次升火的灰燼化成火灰，成了可改善長期耕作而日漸酸化的土地的肥料，還可以拿來清洗沾滿茶垢的杯子。

火撩

10　柴析（柴薪）

本篇　No.002

放眼望去，屋前屋後一排又一排堆疊整齊的柴析，心也不由得安了下來。正所謂「敢去一擔樵，毋敢屋下愁」，不然「遇到雨水期，係無樵好燒，就要燒腳骨」。在沒有瓦斯的年代，得上山伐木砍竹、或撿拾枯木落枝，家中的灶火才燃得起來，生活才過得下去，特別是雨季來臨前，要事先儲備，才不會落得「無樵燒，燒腳骨」的慘狀。樵，木也，而一身汗流脈絡，艱辛扛回擎回的木頭或竹子，得剖半成柴析，析，客語剖之意也。柴析晒乾然後依粗細大小，排放在屋簷下或柴房，滿滿的柴析，一種生活無虞的象徵，閃著苦盡甘來的火光。

11　草結

本篇　No.002・No.021

昔日辛苦入山擎樵，也不能忘了撿杈，杈即細枝，樹枝也。山野田間，砍柴擎樵歸男人所屬，至於撿細枝，絡索（繩子）一捆，槓仔一叉，雙肩一擔挑起，常是女人與小孩的活。細枝、竹葉、雜草和禾稈等等縈（纏）成搏成的草結，常也出自女人之手，草結可是少不了的升火燃料，有了它們引燃火苗，接力上場的柴析才燒得旺，而在不需旺火之時，有它們的存在，火才可以慢慢的燃著，燒著。而就像男人析的柴析有大有小，長久以來，配合灶孔與烹

煮食物的習慣，女人搏草結似乎也搏出了一個固定的手法，於是有了「燒兩隻半的草結，飯就煮得熟」之說，一隻代表一捆一束。

12　刀嬤（柴刀）　本篇　No.093

「去山肚做事，愛記得帶刀嬤。」昔日農家除了日日所需的柴火，各式的生活器具也大多取材自滿山遍野的林木，上山砍柴或砍竹子可說是日常生活的一部分，而這樣的日子如果沒了刀嬤幾乎過不下去，刀嬤即柴刀。雖然客語的「嬤」，有女性的意味，但在此卻是「大」之意，比起一般灶下的菜刀，一聲刀嬤展現了柴刀為了應付山林的挑戰非大型不可的氣勢。

13　刀捎仔（刀匣）　本篇　No.009

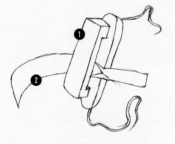

1.刀捎仔　2.刀嬤

上山砍柴砍竹，刀嬤隨身，刀嬤無套，無刀鞘，攜帶不便，還好有刀捎仔存在。這個木製的刀捎就像一個刀匣，刀鞘，將刀嬤捎入其中卡住後，取其兩端的繩子往腰間一繫，腰背後一擺，山林之間來去自如，再多的不方便都消失。

14　筷籠　本篇　No.004

筷子洗好，一根一根總要有收置的地方，可以掛在灶下牆上的筷籠出現了，也有客家人稱之為箸籠，而為了保持乾燥，筷籠得講求通風，因而通常底下有個小洞。除常見的陶製或木製品外，取材方便、最具通風效果的竹編筷籠也為農家喜愛。

悲
歡
離
合

這會兒春耕才開始，轉眼又到了冬收的時節。田間的農事不間斷的進行，時間流逝，多少季節的煞猛（辛
勤）滋味就封存在那一甕一甕的陶缸中，但留不住的是順著滔滔的生命長河而去的人生滋味。幸而有它們的
存在，在一次又一次的推磨搓粄蒸粄中，在一遍又一遍的炒菜宴客裡，在一回又一回的焚香遙祭間，讓人們
得於從抵擋不住的生命流轉中找到活著的美好滋味。

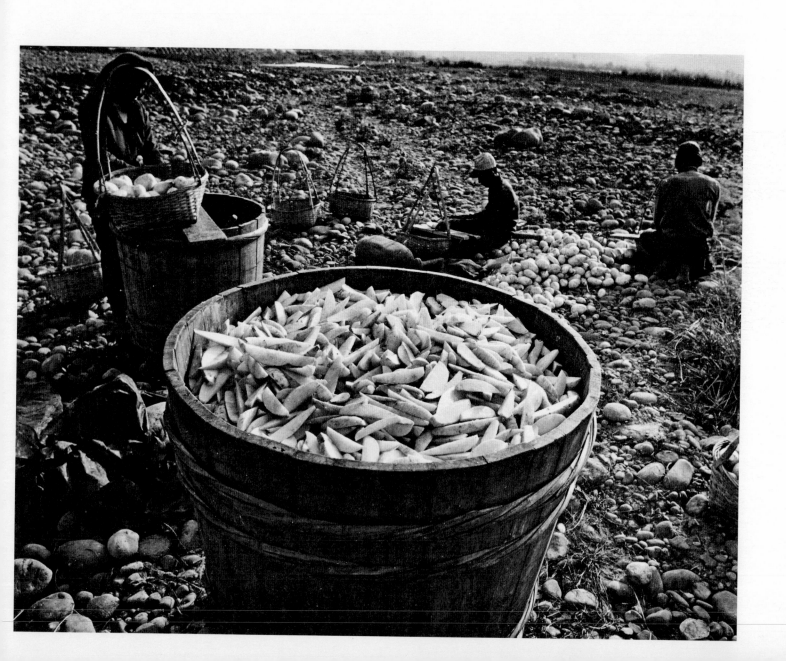

封存季節 ●　　**1　鹹菜桱（鹹菜桶）**　　　　　　　　　　　　本篇　No.016

秋收後，種下的芥菜收成了，要滷鹹菜了，一層芥菜，一層鹽的置入鹹菜桱，一桱一桱的鹹菜現身客庄。客家人說一桱鹹菜，即一桶鹹菜，桱，大型木桶之意，鹹菜桱乃指滷鹹菜專用的木桶。為了讓鹽分充分滲入芥菜中，小孩子站上鹹菜桱，用力踩踏，最後更以巨石壓陣。承受如此的重力，以竹釘（竹子做成的卡榫）將一片片木板嵌合成桶的鹹菜桱，做為箍桶的一員，特別以又粗又壯的竹篾做為桶箍，將身子捆得緊緊的。

強壯的鹹菜桱，有時也會出現在晒蘿蔔乾的場景裡，因為它可以一次承受大量蘿蔔乾的重量。後來，雖然其他用途的箍桶如水桶，常以鐵絲（鉎鉛線）做為箍線，但鐵絲比起竹篾更易受鹽分腐蝕，鹹菜桱為了維持一桱食材的本味，為了盡本分，為人們留下一份難忘的冬味，始終以竹篾箍身。不過這樣的堅持仍不敵台灣塑膠時代的來臨，1970年代以後，鹹菜桱還是不免慢慢被塑膠桶取代了。

2　覆菜甕　　　　　　　　　　　　　　　　　　本篇　No.072

近春耕的緊工時節，農家灶下或柴間擺滿陶缸陶甕，特別是那些甕，掀開來散發著一種熟成的味道，現身的是由冬天芥菜滷成的鹹菜變身而來的覆菜（今多稱福菜），或者經冬陽濃縮了味道的蘿蔔乾等等。是的，多虧有這些甕的存在，許多許多人們煞猛（辛勤）得來的季節味道可以原封保存。

看它們那大大的肩腹，只容一隻手伸進去的小口，還有短短的頸部，當不透氣的布料往口部一蓋，繩子朝頸部一綁，輕易就將它們的小口封了起來，空氣被阻擋在外，肚中物的風味自然被順利保存了下來。

雖然它們常常以酒甕之名誕生於世，但從來沒有人限制它們的用途。從醃製覆菜開始，贏得「覆菜甕（客語發音 pug`coi vung）」之名，不只是蘿蔔乾邁向老菜脯的生命旅程靠它們，不久，夏天到了，瓠藤菜瓜盡出，瓠乾、豆乾和筍乾等淡乾（不加鹽直接曝晒的醃漬品）紛紛上場，還有滷瓜乾等醬菜出場，也多以「覆菜甕」做為安身保味之所。

出入在以「晒鹹淡」聞名的客庄，這些覆菜甕將自己的生命發揮到極致。

3 磨石（石磨） ———————————————————

那是一種超出日常的滋味。辛苦收成的稻穀，經礱去殼成糙米，復又以杵臼舂成白米後，於日常三餐的白米飯之外，隨著各種歲時祭儀或生命禮儀的到來，終於可以打成各種的粄，而打粄搓糯之前得將白米粉碎磨成米漿，這時就得仰賴磨石。

一如礱，磨石也是由上下座組合，不過礱具上下兩座貼合之面有刻痕，留有間隙，得以只去除穀物的殼而保留米粒的完整，磨石則為了粉碎而生，因此兩塊石塊上下緊密貼合。當泡過水的米，從磨石上座倒入，藉由上座的推動（註1），而下座不動所產生的摩擦力，可將米完全粉碎成漿，然後從下座的流嘴流出（註2）。

從春節拜天公、祭祖開始，元宵、清明、端午、中元、重陽、尾牙，來到除夕，穿插著媽祖、伯公、五穀大帝、關聖帝君等諸神的慶生，伴隨著人生的結婚生子乃至生離死別等等的悲喜宴會，以及支持田間勞動的農忙點心，甜粄（年糕）、發粄（發糕）、蘿蔔粄（菜頭粿）、雪圓（湯圓）、紅粄（紅龜粿）、艾粄（艾草粿）、粢粑、粄粽（粿粽）等不停的端出來。

春去冬來，歲月流轉，磨石在打粄出了名的客庄，一整年工作之忙碌，一點也不輸給礱具。

● **生命流轉**

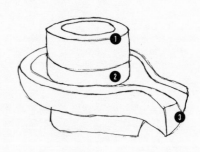

磨石

————————————————

1 上座　2 下座　3. 流嘴

註1： 磨石猶如兩塊石頭疊合，推動時得靠木製的磨鉤相助，將磨鉤的一端扣住磨石的上層，另一端的橫木為把手，人握住把手，前後推之，便可以帶動磨石的轉動。橫木的兩端可綁上繩索，往上方懸吊，藉此分擔推力。

註2： 台灣各地磨石下座的流嘴形狀，有各種變化，邱德雲於高雄大寮一帶農村拍到的磨石流嘴凸出較短。苗栗新竹一帶的流嘴則長些。

4　毛籃 ——————————————————————————————　本篇　No.011

打粄的日子到了，推磨石「磨」出的米漿經大石壓出多餘的水分成粉塊後，取來一小塊「粉塊」煮成「粄母」，加入原先的細碎鬆散的粉塊，經過不斷的搓揉，粉塊終於成團。雖說有黏性十足的粄母引導牽合，但也得有一份深諳此道的手勁來推動，才能賦予粉糰生命，讓再來的籠床可以蒸出一床又一床令人百吃不厭的粄糕。而到底誰可以逆來順受這份從黏性中掌握的手勁，當然非毛籃莫屬！

毛籃就是閩南人所謂的「籤仔」，以竹篾或籐篾編成，承受著一次又一次似輕摩又揉擦的來回搓粄糰，毛籃在客庄已成打粄的化身，不過除了主宰客家人的打粄生活，常見扁平而有弧身的圓狀毛籃外，還有其他大小與深度的毛籃，特別是籃身的密實度也多所變化。

編孔較大者，割禾季節，稻穀從田裡挑回來，有時會被當成穀篩仔來用，以它篩出禾稈殘株等雜物。一般底部密實者，除了是搓粄糰時少不了的好器物，春米過程中也常借用它，輕輕的搖，將白米與糠皮分開。

遇到「晒鹹淡」時，不管密實與否，毛籃也可以充當容器，盛放豆乾、蘿蔔乾、鹹菜乾或梅子乾等等各式的晒物。當然遇到體積細小的晒物得選用密實度夠的毛籃，晒茶時便有一種底

部密實且平坦的專用毛籃。

這些毛籃的用途明明已經超脫了搓粄糰的本業，而有了竹篩、米篩等的其他名稱，但在打粄的強烈而巨大記憶中，做為其象徵的毛籃之名仍在客庄勝出。即使是有人利用它的孔洞刷米篩目（米苔目），還是叫它毛籃。

5　粄籬牯

本篇　No.014・No.029・No.087

如果晒好的菜乾或篩好的穀物，還有礱好的糙米、輪好的白米，甚至磨好的番豆（花生）或芝麻粉粒等等都可以輕鬆的倒入甕中或袋中收藏多好啊！

儘管毛籃有許多用途，但一般來說，它的質地扎實，特別大多有一個大大的硬框，要它來協助最後的收藏工作，總有些不便，還好有粄籬牯的出現。

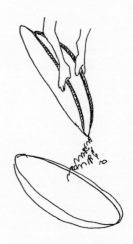

粄籬牯也算是毛籃的一種，當然也可以用來搓粄糰，而且它的質地較柔軟，搓起來更加順手，或許因為如此，粄籬牯，一種像喚小孩叫小牛般帶著親切「牯」字的叫法也出現了（註）。粄籬牯常見於北部客庄，通常以一年生的桂竹幼竹剖成的竹篾編成（也有採籐皮者），質地較軟，特別是收口的框，可以輕易摺彎，方便物品的裝袋或入桶，有人稱它為「彎裡」，據稱是客庄漢人向原住民部落學來的編物。

註：相較於嬤，具有女性的意向，客語的牯，常指男性，也可進一步延伸出「大」的意思。

粄籬牯

6　籠床（蒸籠）　　　　　　　　　　　　　　　　　　　　　　　　本篇　No.013

打粄祭祖酬神的節日來了，或炊甜粄、鹹粄、發粄，或蒸蘿蔔粄、艾粄，「籠床」忙碌起來了，將它放置在大鑊頭上，鑊內盛水，灶肚的柴火熊熊，水氣蒸騰，「籠床」內各式各樣的粄，一床一床的熟了，掀開蓋子來，滿溢著神聖的滋味。而即使是平常的日子也常見它冒蒸氣，菜包、水粄（碗粿）、九層粄、煠粄等出籠，又是那麼可親的味道。

籠床即蒸籠，有方有圓，除了單層，也有上下兩層者。上下通體為竹木構造的蒸籠，在大火滾水中，釋出了自身木頭的氣味，更可以吸收過多的水分，讓一床又一床從中蒸熟的粄，不僅吃來扎實，還多了一種獨特的芳香，這是後來鋁製的蒸籠所無法蒸出的味道。有人說客語的「籠床」是從閩南話拗折而來。但在漫長的歷史歲月裡，蒸籠，特別是竹木蒸籠來到客家的打粄溫床上，可說將「籠床」的功夫發揮得淋漓盡致。

7　鑊圈（鍋圈）　　　　　　　　　　　　　　　　　　　　　　　　本篇　No.009

「籠床」放上「大鑊頭」時，常常留下空隙，熱氣不小心就逸出了。啊！如果可以將之圍堵住多好！不但可以讓食物快點蒸熟，還可以節省燃料。以麻繩編製的鑊圈來解圍了，在沒有瓦斯，得辛勤砍竹伐木撿細枝當柴燒的日子，這個一次又一次以身擋熱的小物可真發揮了神奇的功效。

8　粄簝仔（蒸粄）　　　　　　　　　　　　　　　　　　　　　　　　本篇　No.003

雖然不是元宵節、清明節，也不是尾牙，但就是想打菜包，糯米與在來米磨成的粉漿搓成的粉糰做皮，包入餡，擺上竹蔑編織而成的架子，平放鑊頭上，底下滾水，蓋上大鑊蓋，這回

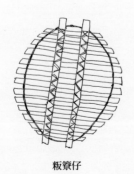

粄簝仔

不用籠床也可以蒸菜包。粄簝仔雖沒有籠床的大氣勢，卻洋溢著日常便利的氣息，除此，蒸魚、蒸肉等蒸煮料理之餘，也可以做日常熟食的再加熱。

9　細舂臼（小舂臼）

本篇　No.022 · No.095

有人從遠方回來了，家人團聚，蒸熟了糯米，要打粢粑了，大的舂臼上場，細舂臼也不遑多讓，待會兒要搵番豆（花生）糖粉，就有勞它先將番豆研搗成末。細舂臼除了石製也有鑄鐵製，而體型小巧的它還可再細分大小，中藥店也常見它的身影。小小的身影，或搗草藥，或研芝麻，生活裡有它真好。

10　鑊頭（大炒鍋）

本篇　No.020 · No.027

庄尾做熱鬧、做好事（註1），請人客，鑊頭被請了出來，往泥磚臨時搭作的灶頭一放，一會兒豬肺炒黃梨木耳、豬腸炒薑絲，一會兒大鑊蓋一蓋又炆鹹菜、炆筍乾……

生鐵鑄成的鑊頭雖被當成一個大炒鍋（註2），但其實它是十八般武藝樣樣行，不僅請客時又炒又炆，也可又煎又燜又煏的端出各式菜色，特別是油一倒，油炸的烰菜也從中現身；或者大水一滾，飯甑一放，一桶熱騰騰可口的白米飯便上桌了。過年時，籠床一放，出現的又是一床一床的甜粄或蘿蔔粄。其中還交織著農忙或節慶等的煮雪圓、燌湯粢、打米篩目。而恢復平常的日子，它又可滾水或燒開水，既為人止渴又可讓人洗澡洗清身子。末了，餵飽豬欄裡一隻又一隻肥豬的豬菜也是靠它煮出來。

鑊頭有大有小，小鑊頭通常有把手，大鑊頭則無。鑊蓋，早期木板拼合而成，中間有梁，亦當把手，後來也出現鋁製的。如今各種合金或不鏽鋼打造的鑊頭一一出現，仍不改其萬用的本色。

註1：客語的做好事，既指喜事，也稱喪事。

註2：古代稱三足兩耳的烹煮器物為「鼎」，而鼎大無足者則稱「鑊」。客語以「鑊仔」通稱所有的鍋（鑊，客語發音 vog），鑊頭（也有客家人稱鑊嫲）則專指這個萬能的「炒菜鍋」，也就是閩南人所謂的「大鼎」。閩南人無視「鼎」已去足，仍以「鼎 tiánn」稱呼之，然後以「ue-á」指稱所有的鍋子。

11　豆油桶（醬油桶） ————————————————————— 本篇　No.005

請人客時，炆豬肉，少不得豆油（醬油）；白斬雞鴨豬肉上桌，有它更美味。而平常的日子，清水煮熟的「煠菜」，只要搵豆油，就好吃得不得了。有時，沒錢買菜時，米飯淋上豆油更成了人間珍品，豆油之於昔日農家的餐桌是多麼的珍貴，對於只能搵鹽水的窮苦人家而言更是。

裝豆油的桶子，以一片一片的木板拼成，外以竹篾編成的桶箍固定，上方有稍大的入油口，塞以木塞；下方有較小的出油口，以插梢型活動木塞控制出油量。以往鄉間的豆油店會定期挨家挨戶放豆油，送來整桶的豆油，然後回收用罄的豆油桶，豆油桶得有堅固的身軀，經得起重複使用，才能不停來往於各家的灶下，為人們帶來舌尖的幸福滋味。

12　籠𥴊（謝籃） ————————————————————— 本篇　No.012

在祖先的墳前，在喪家的祭禮中，在嫁娶的隊伍裡，在迎媽祖的行列裡，或者各種廟宇的盛典裡，常可見這個竹製有蓋的提籃，蓋子掀開有為祖先神明奉上的三牲蔬果茶酒，各式的粄和糕餅，以及金燭銀紙柱香，有的更擺滿緣定一生的金飾、衣料或檳榔、香菸以及喜糖等，幾乎囊括了各種天上人間滋味。

有人叫它謝籃或禮籃,客家人稱它籮篼。仿若來往於田間挑滿穀子的籮,細密的編織,一顆穀子都不能讓它漏掉;以竹片為支架,細竹篾編壁而成的籮篼也得保一身的扎實,才經得起人生旅途各式各樣的搬運。有時連農忙時刻,它們也擔起送點心到田裡的責任。

13　金爐 ——————————————————————————————— 本篇　No.023

數不盡有多少回了,當人們七手八腳將紙錢投入其中,石頭砌成的它,可謂固若金湯,在熊熊的火舌似要從中竄出之際,仍不改本色,將人們希望藉由化作灰的紙錢向神明與祖先表達的感謝與懷念傳送出去。而在最後當人們取來供桌的祭酒醮向餘爐,灰飛煙滅之際,多少豐作的祈求,多少一家老少平安的期待,安在屋前的這座金爐(註)知之最深。

註:本篇圖中的金爐是邱德雲在高雄大寮鄉間的閩南村落拍到的。通常大戶人家才備金爐,早期一般農家祭拜之後,常就在院子或禾埕的一角焚燒紙錢。

土地甘苦

不管收成如何？只要春雨一降臨，耕田人沒有辦法不戴上笠嬤，扛著農具，下田去。是啊！打田、蒔田、割禾、收藏，在多少個如此年復一年、循環不已的艱辛日子裡，幸有那些器物的相助相伴，讓他們即使做到「兩頭烏」（從天未亮做到天黑）仍堅持下去……甚至來到開不了田，種不了稻的山邊，做不了耕田人，因為有它們的存在，人們還是可找到立足之地，闢出另一片天地。

土地！土地！沒有人比它們知之更深。

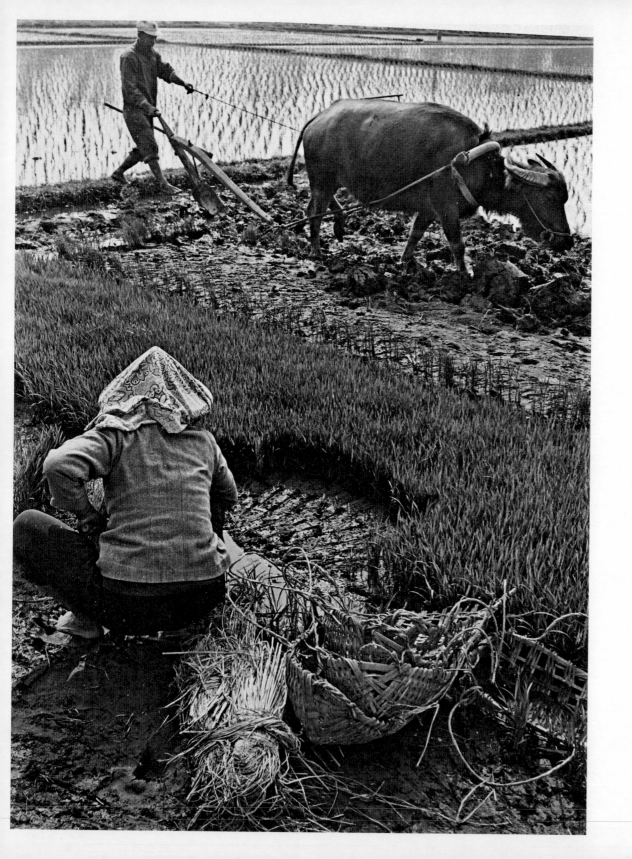

闢地墾田　　●

| 打 田 |

1 犁 ──────────────────────── 本篇　No.043・No.058

搶在耕田人的腳步之前，用力一翻，犁頭就在牛隻的帶領下，率先感受了土地的飢餓，歷經
了上一季的付出，養大了一坵一坵的金黃稻穗，元氣耗盡的土地需要晒晒太陽、呼吸新鮮的
空氣，也要將一直緊纏著它們的蟲子趕出去，以免妨害了下一季稻子的生長。白鷺鷥成群飛
來享受著昆蟲大餐，或上或下的附和著犁頭鏗鏗的鐵鏟聲。而落肥了，豬牛糞混著禾稈與穀
殼等堆成的肥，或上季收割後種下的綠肥，甚至人肥灑下了，這時若無犁頭使出渾身之力相
助，它們也很難將力量注入土地中。

自一千多年前起，犁便承擔著整地，客家人所謂「打田」，為土地打氣的先發任務，無論是水
田或旱田，它們都義無反顧的上場，讓每種作物的生長都有一個好的開端。

而自漢代以來，犁一直將自己的犁頭固定在一個長長的犁床上，以長床犁的面貌出現，即
使來到台灣也不改其貌，而這一切只為了讓耕田人握著它，在田間穩定前進。雖然如此一
來，犁頭只能淺淺的犁過土地，很難往下削切翻轉土壤，但這也還好，因為漫長歲月以
來，台灣在地的秈米種植並不需要深耕施以重肥便可以長得好。

誰知日本人來台以後，發現長床犁有礙於他們移植自日本內地的粳米種植，原來粳米得有足
夠的肥料才能在台灣的土地扎根，1920年代以後，可以深耕的短床犁出現了，並成為後來台
灣犁的主流。不過長床犁也沒有從此消失，一些較淺耕的旱田仍見它們的身影，直到1970年
代的機械化時代來臨，它們才跟著短床犁一起成為歷史。在歷史的浪潮裡，曾被大英百科全

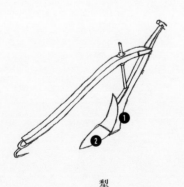

犁

────────

1.犁床　2.犁頭

書稱為「有史以來最重要的農具」便如此黯然退場了。

2　割耙

河水圳水漫進來了，在犁頭鬆過的土壤間竄流著，泥塊崢嶸，上一季留下的禾頭與雜草，有的仍不願低頭，地還崎嶇不平，秧苗可以安穩立足之地未現。幸好有割耙，可以助耕田人一臂之力，化解了這一道又一道的阻力。

四方形的木製割耙，橫向兩個踏板，刀狀的鐵製割耙齒，刃口朝下的固定於踏板前端下方。耕田人雙腳前後分開站在上方，前踏之前，一根橫木繫上牽引牛隻的繩子，牛隻移動，站在割耙上「踏割耙」的農人不費吹灰之力的也往前移動，而隨著農人身體的重量往下壓平大小不一的土泥塊，禾頭與雜草亦低頭了，任由割耙的耙齒切碎身軀，阻力將成為助力，成為肥料豐富地力。

割耙齒有刀狀、三角形與刺刀形等形狀。前排較後排少一齒，6至9齒，後方7至10齒，前後兩排的耙齒交錯出現，可以使力量運用得更有效率。

3　鐵耙（而字耙）

歷經犁和割耙的又翻又壓之後，有著根根細長鐵齒的鐵耙，尖銳的扎進土中，土壤再次鬆開。

形似「而」字，有「而字耙」之稱的鐵耙，古名為「耖」，疏通田泥的農具，比起犁，它展現的鬆土力道更上一層樓，尖齒利刃所到之處，土塊粉身碎骨的同時也一舉瓦解糾結在土中的殘株。

不過，這一路雖有牛隻拖引，但前進時，田間注滿水，又不像踏割耙時有踏板可踩靠，耕田人踩在泥淖之中，握住鐵耙的手，得握得更用力，才能穩穩將之扎進土地肌理而一路前行，因此鐵耙也有手耙之稱。

手耙，有著農人加倍辛苦的加持，甘蔗或地瓜田，也常見它們現身鏟鬆行間的雜草與土壤。

4　碌碡　　　　　　　　　　　　　　　　　　　　　　　　　本篇　No.046

經犁翻、耙壓、耖疏之後，田裡的水與土已混成一片，但總還有殘株頑強不受撫，特別是早稻（第一期）收割後的土地，於是晚稻（第二期）種植前只好請出「碌碡」。

以似楊桃的七葉放射齒狀木頭滾筒做為生命的支柱，當耕田人的雙腳立於框住支柱的木框前後踏板上，水牛在前，一路往前拉，支柱的筒狀葉片隨之翻滾，啪嚓啪嚓響個不停，泥漿飛濺，土與水完全相融，在碌碡不負使命之際，禾頭和雜草低頭了，還埋入田裡，願意共同為下一季的生產效力。

5　牛軛　　　　　　　　　　　　　　　　　　　　　　　　　本篇　No.055

很難於想像昔日的耕田人沒了牛相伴，日子要如何過下去？打田的系列農事，雖有傳承千年的犁、割耙、鐵耙和碌碡等農具相助，但哪一樣不需牛的牽引呢？牛是農家的寶貝，要牠們一輩子做農家的支持，又得求助於那一付牛軛。

牛軛一上身，一套上牛的頸肩，牠們就毫無怨言的為人「做牛做馬」(註)。牛軛，神奇的牛軛，有竹製也有木製。竹子得先經火烤加熱彎成適合牛肩的弧度或在竹子成長階段即利用半

圓形的模子塑形。木製得選呈Ｖ字形的樹幹再予以削整成半圓弧形，或者同樣在小樹時即進行固形。最後防腐的措施也少不了，才能讓牛軛長長久久的套著牛隻，造就一種神奇的硬頸力道。

註：牛軛的形狀因應牛體的不同也有變化。主要做為耕牛的水牛，肩膀比較肥厚，牛軛趨圓弧狀，旱作或拉牛車的黃牛，肩膀尖瘦，適合的牛軛較接近Ｖ字形。

6　拖籤 ────────────────────── 本 篇　No.055

牛軛套上牛肩了，如何發揮它的神奇功力，讓後方的農具動起來呢？這時就要靠綁在牛軛兩端的繩索──拖籤，兩條拖籤往後一拉，繫在農具上，一切就動起來了。

7　後鐵 ────────────────────── 本 篇　No.055

雖然一年就只有兩次上場的機會，但如果沒有它，無論春耕或夏耘，犁田做為打田的第一炮還真射不出去。犁要上陣了，牛軛套上了，拖籤往後一拉，還有後鐵相助，才能啟動牛軛的神奇力量。後鐵為一根木棍，兩端繫上拖籤，連接牛軛，然後以中間的一個鐵鉤鉤住犁的前端，藉此傳達牛軛的神奇力量，牛動了起來，犁也上工了。

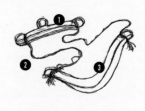

1.後鐵　2.拖籤　3.牛軛

8　牛嘴落（牛嘴籠） ────────────── 本 篇　No.008

牛被趕上場了，雖然牠們賣力工作著，但難免會被田脣（田埂）或邊坡的青草吸引，甚至啃吃起田裡的甘蔗或地瓜藤葉，於是以竹皮（篾）或籐編成的牛嘴落誕生了，這款牛口罩雖說是為了防止牛隻邊走邊嚼而設計，但套上之時也不能阻礙牛隻呼吸造成牠的不舒服，不然反

而壞了農事的進行，因此得用講求通氣性的大編孔。

9　水車（筒車）

本篇　No.084．No.085

沒有水，就沒有水稻生長的空間，在田高圳低的地帶，幸好有水車相助。而因應地勢的差別也出現了不同的水車，河水流動平緩的地帶多靠雙腳踩動的龍骨車，來到山丘起伏的田間，河流湍急，看似不便，卻正好可以讓客家人所謂的水車——筒車派上用場。

筒車取硬木當輪軸，彎籐條或桂竹枝或木條成輪框，間以竹片或木片擋水，再綁上以麻竹或刺竹做成的取水筒，當巨輪隨著水流轉動，木葉邊緣的竹筒來到下位時，順勢將水舀起，等到了高處，筒口朝下，便倒水入田，如此日以繼夜，不費半點人力就將低處的河水往高處的田地送，帶來一季又一季飽滿的收成。

明朝的《天工開物》便載有此物，即使後來鐵軸鐵框鐵片出現，竹筒仍隨著筒車的轉動汲著一筒又一筒的水，直到電動馬達的聲音響起。

10　鐵鎚（鐵耙）

本篇　No.062

蒔田前夕，在整地打田的過程中，有些角落是大型農具如手耙、割耙等到不了的地方，這時就有勞鐵鎚上場。除過草的田脣（田埂），螻蛄、蚯蚓等鑽營，隙縫處處，隨時有漏水之虞。柄短，擁有四根鐵齒的鐵鎚，往泥濘的田裡用力一掘，挖來溼泥將田脣裡裡外外的漏洞補了起來，在穩固了田脣的同時，也滅了雜草再生的機會。

當然鐵鎚一年到頭不會只有這次出頭的機會，割禾時節，田裡滿布的禾稈就用它耙平，讓陽

光均勻的晒到每根禾稈，以便日後的收藏；要清理牛欄勾耙牛糞時也少不了鐵鈀的出力；一些水生作物如蓮藕的挖掘，更是它一展身手的時候。

而四齒鐵鈀的一些兄弟，六齒耙，齒身較短，更常被喚來參與耙除雜草、耙土等的工作。

11　钁頭（鋤頭）　　　　　　　　　　　　　　　　　本篇　No.063・No.082

「钁頭下背出黃金」這句勉人努力付出終有回報的客家諺語裡的钁頭，就是鋤頭。钁頭高高舉起，用力往下揮去，可深入土表翻動土壤，也可以微幅的使力撥動壓實，既是除草或碎土或整平的好工具，也是翻土鋤地或掘坑的好助手。

在漫長的歷史歲月裡，钁頭是除了犁以外，農家最依賴的農具，無論旱作或水田耕耘都有它的身影穿梭其間，而為了讓農人用得更安心，它努力變化各種不同的尺寸，當菜園的土壤比較鬆軟，想一次撥動翻動較多的泥土，寬面的鐵板出現了；而為了更容易掘樹根或挖深溝，便以較窄而長的鐵板現身，並讓木柄變短了。

钁頭，自古以來就是耕田人的良伴，它的身影所在，就是勞動的象徵，莫怪客家以它勉人。

| **蒔田** |

秧籃

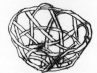

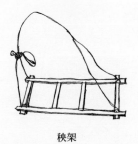

秧架

12　秧籃（秧箆仔）　　　　　　　　　　　　　　　　　　　　本篇　No.061

有別於直接撒種，先育秧再移植，可確保禾根深扎，並避免長出一片結穗不整齊，容易伏倒，像荒草般的稻田。在這種傳承了千年以上的水稻種植法中，耕田人如何將秧田裡育成的秧苗，移植到田裡？尤其是第一期稻作的插秧正值寒冷的二月天，特別是來到氣候較冷的中北部，甚至東北部的宜蘭地區，面對的考驗更大。

於是為了不損秧苗的活力，便連根帶土帶水，將它們整塊一大叢的鏟了起來。手掌大的秧塊，常以螺旋狀的排列方式被放入一個深約十公分的秧籃裡，然後放上秧架，一架放兩個或更多的秧籃，兩架一擔的被挑到田邊。

秧籃也稱秧箆仔或秧批仔。為了留給秧苗一個順暢的呼吸空間，確保其一路活力十足被送到田脣，盆狀竹編的秧籃，刻意以編孔粗大、看似粗糙的面貌現身，因為唯有如此它才能不負自己被賦予的使命。

13　秧仔畚箕　　　　　　　　　　　　　　　　　　　　本篇　No.026・No.060

蒔田（註1）時節，有別於中北部地區常見的圓盆狀秧籃，苗栗地區的耕田人大多用秧仔畚箕（註2）來運送秧苗。和秧籃一樣，它的底部不若一般盛土畚箕密實，保留較大的孔隙，可免帶著溼泥呈塊狀的秧苗黏在畚箕上，同時讓秧苗在呼吸順暢之餘，得以將從泥土中滲出的水分排掉，減輕秧苗的重量，讓挑秧者不用消耗太多體力。

圓盆狀的秧籃一次多個放在秧架上被挑到田脣，呈U字形的秧仔畚箕比較大，層層有技巧的堆疊，一次兩籃，只要以木勾搭一勾，扁擔一挑就可以將秧苗挑到田脣，自有它的靈活便利性。

註1：客家人所謂「蒔田」，蒔，移植之意，涵蓋的不只是插秧，而是將秧苗從秧苗田鏟起到重新植入田裡的整個過程。

註2：秧仔畚箕，過去也稱秥仔畚箕。秥，雖原指糯稻，但客語稱「在來米」為秥仔。

14　秧盆 本篇　No.060

蒔田時，為了避免踩到剛插下的秧苗，耕田人得彎腰後退著進行。南部的插秧，秧苗常修剪成小捆，然後由田埂邊的挑秧者直接成捆丟給田中彎腰的蒔田者，秧苗就浮在耕田人腳旁的水裡，北部帶著土塊的秧苗難於如此丟擲，於是底面平坦的圓形木盆出現了。
裝著秧苗的秧籃被挑到田脣後，直接整籃置入秧盆，秧盆像船一般浮在田中，然後隨著插秧者的輕撥，在他們的腳邊慢慢往後移動，讓蒔田的工作可以順利進行下去。

｜　割禾　｜

15　斛桶（脫穀機） 本篇　No.048

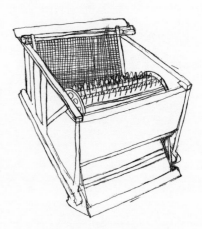

稻穀收割了，連著禾稈的稻穗，一束一束，直接從田裡挑回禾埕，負擔還滿重，如果能在田間就地脫穗，只挑回穀子多好！斛桶（註1）出現，適時分擔了耕田人的負重。

用腳踩機前的踏板，牽引機內布滿尖尖鐵齒的滾桶快速轉動，將成束的穀禾摔於其上，穀子

腳踩式斛桶「機器桶」

便從禾稈上脫落。此種苗栗地區客家人稱之為「斛桶」的腳踩式脫穀機，始於1930年代。

在此腳踏之前，農家只能靠手的力量摔打，那是自秦漢以來便有的方法，圓形木桶內置一木製斜柵板，上圍一網狀簾幕，雙手持稻穗，將之用力摔打在柵板上，便可使之脫穀。

日本時代，日本人在台灣推動蓬萊米（粳米）的種植，蓬萊米不似在來米（秈米）以人力摔打的「斛桶」便能輕易脫穀，因而有了腳踩式的斛桶（註2）出現，戰後為了提高農業生產力，隨著政府的大力推廣，更出現了加裝馬達的斛桶，當然最後仍然不敵全自動收割機的到來。

註1：客語的「斛桶」，有時也以「稃桶」的字眼出現。稃同粰，米殼或穀皮之意，不過它們顯然不及「斛」從古量器名與計量單位衍生而來的意義貼切。《說文解字》：「斛，十斗也。」「斛」象徵收穫。

台灣清代的文獻也以「斛桶」記之，並以「斛桶併幃」說明它的標準配備，即圓形木桶內置柵板，之上會圍以簾幕防止摔穀過程中穀子噴出桶外。後來也有人稱斛桶為「摔桶」，取自脫穀時的摔打動作。「摔」客語發音「翻」或「拌」，又「大型木製容器」為「�」，因此有的客家人稱「摔桶」為「翻榫」或「拌榫」，有的還以「房」代「榫」，出現所謂的「拌房」。

註2：腳踩式的斛桶，一般稱之為「機器桶」，也有客家人稱它為「機器榫」。不過有些農家似乎無畏它的歷史變化，一直以「斛桶」稱呼之，如苗栗等中部地區的客家人。

16　禾鐮籃 ———————————————— 本篇　No.047

割禾季節到了，金黃稻穗間，割禾的隊伍出現，或推斛桶（脫穀機），或擔籮，或荷布袋……而不顯眼的它們常常被掛在斛桶的一旁，裝著割禾無法缺少的鐮刀。客語稱割禾（割稻）的小鐮刀為「禾鐮仔」，為了便於割禾，禾鐮仔的刃呈拋物線狀，具鋸齒，一般分為單齒和雙齒

兩種，前者較銳利易磨損，後者耐久但銳利度差，中部地區用前者，北部第一期稻作因雨水較多，稻子常淹在水中，附著的泥沙也多，後者較經得起用。

體積小小的「禾鐮仔」用畢，一不小心就散置到不易被發現的角落，幸有「禾鐮籃」可以收藏之，不管是掛在斛桶旁邊，或者是割禾季節結束後被吊在儲物間的梁柱上。

17　草鐮籃 ... 本篇　No.059

割草的草鐮仔，柄呈圓棍形，無鋸齒。一如禾鐮仔，為了方便收拾也常放置於小竹籃中，這類的籃子通常採六角孔或三角孔的竹編法。

｜　收藏　｜

18　穀篩仔（竹篩） ... 本篇　No.094

當稻穀以籮仔或麻袋從田裡被挑回禾埕時，就要進行篩穀，由竹篾製成、如毛籃狀但留有較大空隙的穀篩仔就可以上場了，用它來篩出摻雜在穀子中的禾稈或枯枝殘葉，甚至一些未及脫穀的稻穗，繼續敲打之，直到完全脫穗。農閒的時刻，它也不是無用之物，農婦女就拿它充當容器，放置欲曝晒的菜乾如蘿蔔乾、鹹菜乾，只要不會從孔隙掉落者皆可。

19　霸扁（穀耙） ... 本篇　No.054

篩好穀了，要晒穀了。早期的晒穀場以黃土與牛屎混合而成，經太陽曝晒，溫度可達四十二

度，為晒穀最適合的溫度，若只晒至七、八分乾，煮出來的飯最好吃。

晒穀的時候最怕變天，那可就苦了晒穀的婦人們，特別是夏天的午後，常有「風時水」（西北雨），得在大雨到來之前，緊急行動，幸好這時有霸扁這個收穀的利器相助，三人一組，一人在後持木柄向前推進，兩人在前持繩索往前拉曳，快速地便將稻穀收攏成堆，然後蓋上禾稈編成的稈帡（1970年代以後紛紛換上油布也就是塑膠布），以免穀子被淋湮。雨一停，太陽露臉，稈帡一掀，霸扁再度出手，將穀堆耙平，復又以小的耙扁，耙成一壟壟的穀浪，然後每隔一段時間翻耙一遍，如此一遍又一遍，讓太陽無私的觸及每顆穀子。

木製的耙扁，來來回回的工作，即使後來換上鐵製，仍耙平許多七上八落的心，讓原本手忙腳亂的三人，齊心晒出可以煮出最好吃米飯的穀子，直到收割機的時代來臨……

註：苗栗地區客家人所稱的霸扁，即穀耙，當地有人稱之大霸，其他客庄亦稱大盪，或大倘或大力拖，另較小的穀耙即盪仔，丁字耙，一人即可操作。

20　風車（風鼓）　　　　　　　　　　　　　　　　　　　　　本篇　No.068

穀子晒乾了，要入倉了。經過一季辛苦種出的穀子，看似完整的穀粒當中仍可能藏有空心不實的秕穀，還有幾天日晒下來，灰塵雜物混在其中，入倉之前，必須利用風車將它們去除。

操作時，一人以插箕盛起穀粒，然後從頂上的風斗倒入，另一人以右手搖轉風鼓手把，左手拉開風鼓掩。如此一來，隨著木葉鼓動搧風，輕盈的空殼及小草屑等雜物便從風鼓口被吹走；而較重的穀子則順著風鼓掩的抽開往下落，再依飽實度的不同，分由下方斜漏口的頭槽與二槽流出。從二槽淘汰出來中空不夠飽滿的粗粟仔，即秕穀，常成為家禽雞鴨的飼料。

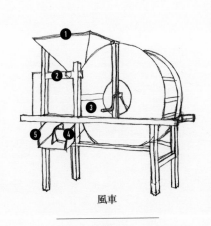

風車

1.風斗　2.風鼓掩　3.手把
4.頭槽　5.二槽

風鼓慢慢搖，手勁或大或小，耕田人了然於心，在掌控自如之間，不僅用它篩選稻粒，也用於育苗前的選種，將較輕的種子篩除；乾穀脫殼礱成糙米後，亦藉之篩除空殼。

以往風車一開始作業，為了防止灰塵、空殼等物漫天紛飛，風鼓口通常會披上稻草編的稈帡，後來隨著塑膠品的普遍，稈帡慢慢被黑色的塑膠布取代了。最後機械化的時代來臨，連風車都不再被鼓動了。

21　菁梗（穀倉）

晒乾的穀子經風車去蕪存菁之後，終於來到入倉的時刻，呈鼓腹狀的穀倉現身了。做為一個戶外的大型穀倉，除了以鼓腹狀身軀阻擋老鼠攀爬，更得講究防水防潮，不僅要安身在離水較遠的高地，還要以竹筒或磚石架高底部，才能鋪上竹排或木板拼成的圓形底板；壁身則以粗竹篾為骨架，內外層塗上黃土、牛糞、禾稈和穀殼混成的牛屎土，表面再上一層石灰。末了蓋上一笠狀的頂，以桂竹為骨幹，再覆以茅草、稻草或甘蔗葉，徹底將雨水隔絕在外。最後壁面也不忘了留一方形窗口，供穀物的存取。

如此一個穀倉就像是住屋的延伸，曾遍布台灣中南部，閩南人稱它為古亭畚（註），古亭據稱來自鼓亭，鼓腹般的亭子，而畚乃竹編盛物之器，古亭畚如實的反應了它的造型。

對閩南農家而言，「蓋一座古亭畚就像起一間厝」，巨型的古亭畚可容二千至六千公斤的稻穀。但自古以來，鼓鼓的古亭畚始終得面臨空虛的挑戰，每每為繳租納賦日子的到來而消瘦。也許為了期許日日的飽滿，客家人除了稱它為穀倉外，更給了它一個「菁梗」的名子，「梗」大型木桶，「菁」字，茂盛狀。菁梗，一大桶子，裝滿豐收的想像。

註：古亭畚，亦做鼓亭畚，也有寫做古亭笨，笨與畚閩南語同音。閩南農家常稱之為「笨（畚）仔」。事實上，古亭畚可能為古廩畚的轉化。廩指糧倉，從亩而來，具有窗狀取穀槽的穀倉。鼓亭畚的壁身也有個窗口可納取穀物，彷彿廩的原形亩的化身，說它是古廩畚，一點也不失真。只不過做為穀倉，古亭畚雖還保留古時「廩」的草頂，但土牆已變竹笞牆，整個建築也架高了，也許這是適應台灣風土之後的產物，清朝文獻記錄的台灣原住民平埔族的穀倉便是這等風貌。

22 穀貯仔 本篇　No.057

地大田大者，一次收穫數千斤，非得建造像菁楻那般的戶外大型穀倉不可；有的屋內空間寬闊也會以泥磚或紅磚砌室內的穀倉（閩南語稱之為粟仔間）。小農者，一季辛勞所得，扣除各種稅租，所剩實已不多，有了小型竹編圓形籠狀的穀貯仔即足夠。不過穀貯仔雖小也有各種尺寸，高從數尺到丈許皆有，得以靈活搭配菁楻使用而存在各種不同類型的農家裡。

據《台灣省通志稿》1950年代調查所得，台灣的穀倉基本有三種，除了古亭畚，還有笳櫥與笨仔兩種置於室內的穀倉。笨仔，地上鋪木板，圍上竹篾編成的蓆子，再捆以繩子，這種簡易的臨時穀倉，有的客家人稱之穀竹簟，一圈也有一千斤的容量。至於笳櫥可說是縮小版、少了屋頂的古亭畚，以竹篾編成的橢圓缽狀盛籃，內外層也塗有牛糞泥與石灰，同時為了防鼠患以八支長麻竹為腳撐離地面，正面並開窗以倒取穀物。客家族群的「穀貯仔」有的內外層也會塗有牛糞泥與石灰，莫非它就是「笳櫥」的變化？其在笨仔與笳櫥之間又為昔日台灣的穀倉添了一種形式。

23　茶藔（茶簍）

● **開山拓地**

「摘茶愛摘兩三皮，三天不採就老了哩！」採茶季節到了，山歌遍野，採茶人的手腳得快才趕得上茶菁的生長速度。而也幸好有可以繫在腰際的茶藔，兩三皮（片）採下的茶菁，隨手就放入其中，可以讓人心無旁鶩加快速度採下去。

底為菱形，身是扁形，口呈圓狀漏斗的茶藔，形似魚簍（註），以寬一公分左右的竹篾密編而成，簍身堅硬，不怕在茶樹間隨著採茶人移動而被樹枝刮破，給予藔中青嫩的茶菁十足的保護，讓採茶山歌悠悠的飄著。

註： 台灣茶藔的造型，除了魚簍狀，還有以鼓形木胎製作的圓桶狀，魚簍狀者似人體，有肩有頸，開口較一般魚簍的大，頸部可繫以三股麻繩編成的扁形簍索。客家人稱魚簍為簍公（P.214），因此有時也稱茶藔為簍公。採茶的簍公也有大小之分，小簍公乃因應採茶的孩童而做。採茶季節到來，常見背著簍公的孩子穿梭茶園，簍公是他們賺取零用錢的道具。

24　焙圍（焙茶籠）

茶菁經發酵、揉捻後，得烘烤去除多餘水分，在沒有乾燥機的時代，得靠竹篾編成圓形、底部有篩孔的焙圍，也有人稱之為焙籠或焙茶籠，焙茶是製茶的最後一道手續。

上下無蓋的焙圍，有大有小，小型的一次約焙二、三斤，大型則十斤左右。茶葉放入焙圍後，得輕敲，讓茶末篩落，以免進焙爐開始焙茶後，掉入灶火中，燃燒產生煙味，壞了茶葉的風味，而後隨著溫度與氣味的變化，焙茶師傅得不斷的將焙圍移出焙爐，用雙手不停的翻動茶葉，免去最下層近火處的茶葉焦掉，也讓每片茶葉均勻受熱，如此一次又一次的移進移

出，直到茶葉乾燥至一種最美好的狀態，得以將茶葉最美好的氣味與香味濃縮留存在其中。

至此，焙圍不僅讓好茶的風味盡出，也焙出一個焙茶師傅的好手勁，如此環環相扣讓焙圍焙出更上一層樓的味道。

25　蔗擎 本篇　No.038

田間扛著木柴行走本就是費力的事，特別是來到苗栗，滿山遍野相思林，雖是燒炭的好材料，但要扛著它們行走在起起伏伏的山坡之間更是辛苦異常，幸有蔗擎相助，讓扛相思木燒炭得以燒得更旺。

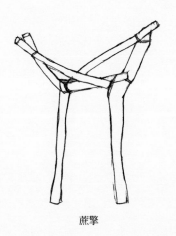

蔗擎

這個老祖宗從原鄉帶來的簡易農具，最早被應用在蔗田裡扛甘蔗，因而有了蔗擎、蔗架的名稱。後來慢慢深入農家生活裡，最後更為伐木、舉木的工人帶來保障，便多了柴馬之名。

蔗擎一次可以扛兩百多斤的重物，雖說各種木頭皆可製成，但以質輕耐用樹材為上選，以免造成過多負擔，常見有羅氏鹽膚木，樹枝開叉處多分二或三叉，三叉者最理想，削除一支，兩組 V 形樹枝，以一橫木就籐條綁緊即成。

昔日農家的屋簷下或工具間常可發現蔗擎的蹤影，蔗擎上身雖是一種勞力的付出，但也是一種家業祖產的象徵。常常有多少蔗擎，就代表這戶人家有多少座山、多少甲地。

26　木馬 本篇　No.040

在鐵道、索道到達不了的角落，巨木被砍下來了，只能靠人力來搬運，這時幸好有木馬相助。

兩木並列，其間嵌以橫木的木馬將巨木綁在身，沿著每隔數尺橫放的枕木形成的木馬道而行，常常得靠兩人一前一後、或推或拉，才能滑出林場，儘管如此，比起只憑人力搬運可謂輕鬆，而且省時。

只是兩人一起拉木馬時，得有默契，有些地方的林場會出現夫妻檔或是兄弟檔。夫妻合力拉木馬時，遇上坡，男人在前面使盡吃奶之力拖著木馬，女人則在後面死命地推，來到下坡處，男人則要在前一夫當關力擋木馬，後方的女人更得拚命拖拉，以免木馬失速下滑。萬一妻子一不小心鬆了手，往往巨木壓頂，賠上了丈夫的生命。

在艱險崎嶇的山路上，木馬上上下下，見證了一場又一場以生命相扶持的旅程。

27　運煤輕便車　　　　　　　　　　　　　　　　　　本篇　No.039・No.041

墾不成園的地，若藏有豐富的煤礦，便能讓人們打石炭（挖煤），謀另一條路走。輕便車沿著鐵軌進入坑道將煤礦運出時，仍要仰賴人力的推拉，即使有麻繩或鋼索相助亦費力不少，不過比起更早之前借助拖籠，人得幾乎以爬行的姿勢，使出全身力氣才能將打下來的石炭運出來，以輕便車運煤可謂輕鬆，儘管如此，地底打石炭的生死挑戰依舊未變，一台運煤輕便車仍象徵一條危險的路。

作息之間

農村生活，春耕夏耘，秋收冬藏，依附著農事而運行，雖說有農閒時刻，但也可說不得閒。農家謹守「一生之計在於勤」，總是家無閒人，這會兒，白天割了禾，採了果，夜裡男人小孩還要到河壩邊網魚釣魚捕蝦，毛蟹季節就益發忙碌。女人更是分身乏術，清晨菜園裡澆完肥水，又要餵豬養雞養鴨，末了還得刷鍋洗衣，灑掃屋裡屋外，幸而有那一個又一個的器物現身相助，輕鬆之際，喝一口水，矮凳仔一坐，喘息之間，偷來片刻的悠閒……

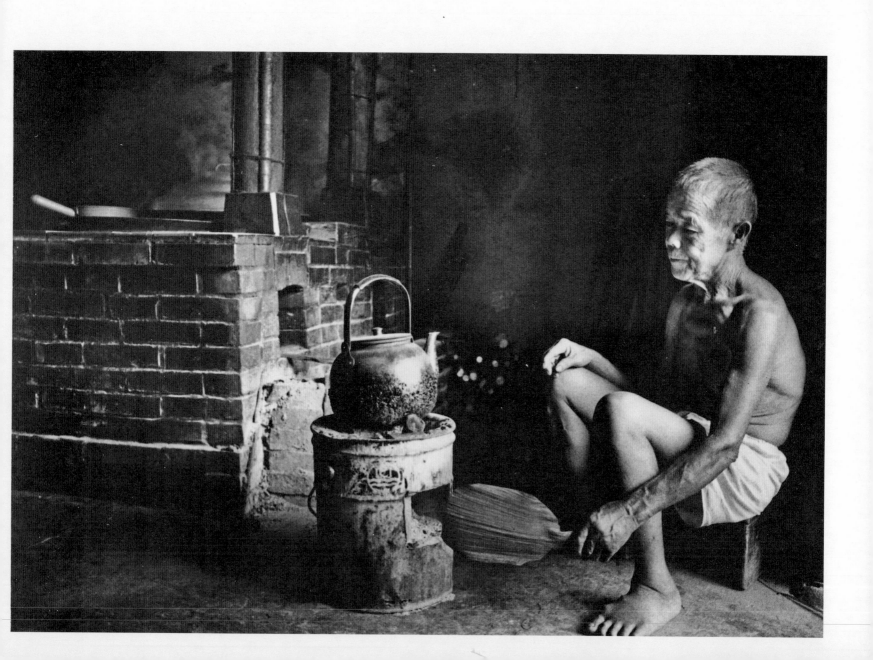

忙裡偷閒 ●

1　長條矮凳

本篇　No.071

秋冬之際，田裡收成了，平安戲要上演，長條凳子一攜出門，就不怕沒座位。而它雖然形似可容納數人且容易搬動的長條凳子，但板身卻較之厚實且低矮，兩端椅腳還安了一條鐵製橫桿，看來就是一副難於搬動可以坐得安穩的模樣。它出現在灶下，卻有別於一般灶頭前看顧著灶火的矮凳仔，長長的椅身，多了可以在其上剖柴析摶草結的空間，有時還可權充砧枋。坐在其上，比在矮凳仔上多了份便利的安心。

2　枋凳（矮凳仔）

本篇　No.080・No.090

不畏冰冷水流，蹲在井邊一件又一件的洗著衣服；或為應付節日祭拜的到來，一會兒蔬果，一會兒雞鴨的清洗沖刷。冬天，在菜園邊整理剛割下來的大菜，或者初春禾埕邊收蘿蔔乾、擠覆菜（福菜）……農家生活數不盡得蹲在地上進行的工作，啊！有一張可坐下的矮凳仔多好，讓人喘了好大一口氣，灶頭前升火撩火，輕鬆多了；還有自田間挑回滿擔的甘藷豬菜等，就暫且在門口的矮凳仔坐下，取下護手的一雙袖套，解開小腿肚的包裹，搖一搖斗笠，搧一搧風，馬上精神回復了……

木板以卡榫拼成的矮凳仔，圓的喚矮凳頭，方形的叫枋凳，有圓有方的矮凳仔，在農家生活裡無所不在。

公共場所的候客椅

3　候客椅

本篇　No.075

人來人往，或等火車，或等候看診，一次可容數人就坐的木條長椅適時出現，稍稍寬了那一顆顆或焦急或無奈或擔憂的心。同為木條長椅，有別於公共場所展現的粗壯筆直線條，帶

著1920年代巴洛克S曲線的它多了一份茶鄉大墾戶的風華，也多了一份符合人體曲線的優雅，一種久坐的體貼，讓它更加克盡職責的接待無數絡繹不絕的茶農茶商，即使曲終人散亦堅定不移。

4　竹籬笆　　　　　　　　　　　　　　　　　　　　　　　　本篇　No.030

在起伏不斷的丘陵地帶從農備覺艱辛，或扛農具或挑秧或挑穀米、菜或挑雜貨，天天少不了山徑上上下下來回數次，如果可以在途中歇歇腳再上路多好啊！竹林間就地取材的麻竹，編排以籐條圍成的籬笆或捆綁成的椅子適時出現了。而竹籬雖然主要是為了區隔，也沒有辦法像椅子那樣供人小坐一番，但總可以讓停下腳步的人，暫時倚著它，擦擦汗水，喘口氣，再出發，於此，粗獷的竹排條變化成了各種有力的靠山。

5　竹梯　　　　　　　　　　　　　　　　　　　　　　　　　本篇　No.053

竹梯搬來，擱在置物間頂頭架上的農具一一被搬了下來，或蒔田或割禾的時節到了。竹梯現身看似緊工的象徵，讓人喘不過氣，但在爬上爬下之間，那全身上下都是竹子打造的竹梯，卻給了人們一個再安穩不過的支撐。人踩在竹梯上，在梯與梯之間，竟偷得了喘息的瞬間，特別是農忙結束了，要把器具搬回原處時，喘息裡多了份鬆了一口氣的從容。

6　吊籃　　　　　　　　　　　　　　　　　　　　　　　　　本篇　No.081

且把禾鐮集中放入籃中，勾搭一勾，高高掛起，緊工時節終於結束了。有別一般淺盆式的竹籃常用於挑提，呈高筒狀且開口較小者多被吊起來高高掛，用來收藏一些具有「危險性」的物品，像為了不讓孩子碰觸而受傷的禾鐮，或者容易扎傷孩子手指的女紅針線和衣物等。

灶下的剩菜或食物不也收進類似的吊籃而高掛，就為了將誘惑貓狗偷吃的危險性排除在外。由於收藏的是食物，保留較粗大的編孔，讓空氣流通免得食物壞掉，這樣一來，更加藏不住食物的味緒，讓聞得到卻吃不到的貓狗恨得更是牙癢癢，分明是一種要「氣死貓」的吊籃。而不同於名為「氣死貓」的吊籃，收藏禾鐮或針線類的吊籃，得以編織細膩而緊密的籃身將危險緊緊的裹住。

危險的刀鐮針線被收起，貓狗氣死在一旁，吊籃高掛來到了一個養精蓄銳的時刻。

7　茶炙仔（鋁製茶壺）　　　　　　　　　　　　　本篇　No.006‧書末　No.102

客人來了，少不得要奉茶，冷茶待客有失禮節，在沒有瓦斯亦無熱水瓶的年代，動用灶頭以大鑊頭煏滾水太耗柴析，這時只能搬出灶頭一旁的烘爐，讓茶炙仔上場。炙，從「晒」延伸至「燒」，客語所謂茶炙仔，即台語的茶鼓，鋁製或錫製茶壺。

茶炙仔除了燒開水之用，最方便的莫過於把手一提，便將一整壺煏滾了的水帶出門。緊工時節，灶頭一燒一大鍋的水，就用茶炙仔分裝涼了的水帶著上工，帶來的水喝光了，就地升火再煏一壺吧！往田間，或朝山上望去，茶炙仔一提，大碗一倒，或壺嘴往勞動者的喉嚨一灌，讓人喘了好大一口氣。

8　風爐（烘爐）　　　　　　　　　　　　　　　　　　　　本篇　No.006

在燒柴的時代，農家的灶頭旁總會擺一個風爐。每當要以茶炙仔煏滾水，小鑊燉煮食物，甚至以藥炙仔（藥罐）炙藥時，它就可以派上用場。

風爐，一般所謂烘爐，可說是機動的小型爐灶，將草結放在灶孔內生鐵製的濾網上，再擺上一些有炭，即較鬆軟，或上回未燃燼的木炭，然後往側面風口搧風，等火炭燒紅，便可放上茶炙仔或鑊仔或藥炙仔，再不時用扇子摮爐火即可。客家風爐的名稱由此而來。

「等水難滾，等子難大。」用風爐焙滾水，雖省去動用灶頭的柴火，只要利用一些有炭即可，但得在一旁慢慢搧火，即使時間不長，也得搧啊搧的，搧得人心浮躁，於是有了這句勸人欲速則不達的客家俗語誕生。其實只要耐心，靜下心來，放鬆心情，水自然就滾了，在灶頭大火休息之際，風爐搧啊搧的何嘗不也帶來了「偷閒」的片刻。

9　杓嬤（水瓢）

● **時 時 清 掃**

辛苦打回的水，一缸一缸儲存著的水，得來不易的水，一瓢一瓢省儉的舀著，或煮菜或清潔，這時杓嬤(註)最好用了。

夏日的瓠瓜，進入秋天以後漸漸變硬變老，老瓠瓜摘下來以後，將白色的表皮削除，再剖半去除肉囊及種子，然後蓋上紗布讓它在太陽底下慢慢的風乾。記得避免直接曝晒於太陽底下，以免外表失去平整且出現裂縫，不過也不要置於室內陰乾否則易因水分過多而發霉。如此約經一週的時間，老瓠瓜便成了瓠杓，成了客家人口中的杓嬤。

農家就地取材製成的「水瓢」，尚有以樹幹挖空雕鑿而成的「木瓢」，不過木瓢做工費力，用起來又不似杓嬤輕巧，杓嬤讓老了的瓠瓜起死回生，且可讓人一瓢一瓢輕鬆的用上數年，真是好用之物。

註：嬤，客語裡的後綴語，有人認為無意義，但依前接詞判斷，有的具有性別的意涵，杓嬤，凹狀的容器做為廚房

用具,有一種女性象徵的包容性。

10　洗鑊把（鍋刷）　　　　　　　　　　　　　　　　本篇　No.004

剛炒完菜熱騰騰的大鑊頭,隨手抓來吊在灶下牆壁的洗鑊把,刷刷的幾下,就將一鍋的油膩除盡了,閩南人稱之「鼎擦」的洗鑊把,長條形的竹片以籐條捆成,上方箍環形成一個握把,最適合用來刷洗大鑊頭與生鐵鑄的飯盆頭,長長的竹片一刷就刷進了鍋底,鍋再熱都不怕燙手,不用時,把手上方的掛鉤,往牆上一掛水滴迅速滴盡,不怕溼淋淋壞了身子,壞了再來的刷鍋大事。

11　洗衫枋（洗衣板）　　　　　　　　　　　　本篇　No.083‧No.090

枋,木板也,搓呀搓的,以往在河溝洗衣常就地取材以平滑的石塊當洗衣板,這回為了增加搓洗的力道,刻有弧形條紋的洗衫枋出現了。

12　祛把（竹掃把）　　　　　　　　　　　　　　　　本篇　No.082

農家泥地上的落葉或枯枝等垃圾清掃並不易,常常一掃帶土帶泥,怎麼辦好?細竹枝乾燥除葉,以鐵線編紮,然後成束成圈捆緊,插入削尖的長竹枝而大功告成的竹掃把最適於擔此任（註）。客家人稱竹掃把為祛把,祛kia,去除之意,祛把果然貼切有力,而它更常見於晒穀季節的禾埕,當一籮籮的溼穀被挑回倒在泥地上,祛把一掃,竹枝劃過,可以將禾稈與落葉分出;陽光下,盪仔（小盪）翻動稻穀,撒散在周遭的穀粒就靠祛把,一把搔抓過讓它們沙沙的歸隊。

註：若是下雨了，門外廊下積了水，就得找經得起掃水考驗的棕櫚掃把。屬於棕櫚科的棕櫚即台灣特有種台灣海棗，將它的老葉採下晒乾折成適當長度，以菅芒架骨，再用月桃細莖捆紮成束，然後集數束於一捆，最後插入削尖的竹子做柄即成棕櫚掃把。看來「粗枝大葉」的它，非但不怕雨淋，連一根頭髮也掃得起來，堪稱百般耐用，更重要的是因為棕櫚的樹形頂天立地，彷彿吸收了天地所有的靈氣般，讓它成為一支人稱可避邪的「天地掃」。（別篇P.148）

棕櫚掃把

13 芒花掃把 　　　　　　　　　　　　　　　　　　　　　本篇　No.093

屋裡的天花板、地板或榻榻米常常不知不覺蒙上了灰塵，這時幸好有芒草或蘆葦梗編成的掃帚來幫忙。有的客家人叫做娘婆的芒草，就是閩南語裡的菅芒（註1）。娘婆要綁成掃把，得等秋冬開花，將隨風搖曳的娘婆花帶梗割下，晒乾，抖掉白花，紮成一小把一小把，再五至六把綁成一捆即成柔軟好用的掃把，芒花掃把輕輕一掃，就能還屋子一個乾淨的空間（註2）。

註1：芒草與蘆葦常被混在一起，事實上是兩種不同的植物，蘆葦是溼生，而芒草則是陸生。雖有客家人稱芒草為娘婆，但也有稱之菅草，至於芒草花的客語，則有娘婆花或娘花，因此芒花掃把亦稱娘花掃把。

註2：屋內的清掃工具，除了芒花掃把外，還有體積小小的棕掃仔。它是由呈針狀的棕櫚樹纖維即棕鬚紮成，最適合用來清除容易藏汙的神桌或桌椅細縫，時時保持神桌一塵不染。（別篇P.148）

棕掃仔

14 雞弇（雞罩） 　　　　　　　　　　　　　　　　　　本篇　No.032

年節到了！平日在禾埕，到處咯咯叫的那幾隻又肥又大的雞哪裡去了？原來都被罩在雞弇下，等會兒牠們就要從雞弇上方的圓孔被抓出來宰殺了，為謝神祭祖而奉獻。

有這個無底呈覆碗形的竹編雞弇真方便！事實上，它不只在這個時候派上用場。當雞隻還小

● 餘暇副業

時，在禾埕四處啄食，遇老鷹來了，可用雞筌保護之。晚上隨手一罩，白天四處放養的雞隻也得以集中休息；孵出一週左右的雞、鴨、鵝，為免走失，更通通由它出面罩住加以保護。另外還有個意想不到的用處，到池塘抓魚時，對準目標一罩，成群的魚兒便到手了。

15　尿桶　　　　　　　　　　　　　　　　　　　　　　　　　本篇　No.025

太陽出來了，園裡成長中的青菜早已被一桶二桶的尿桶餵飽。傳統農舍的廁所大多設在戶外，半夜如廁，特別是寒冬，總是不方便，幸好有尿桶適時安置在房裡一角，解了家中大小的不便。

以一片片木板拼接成圓桶狀，再以鐵絲圈住的尿桶，形似飯桶，差別就在它多了桶耳——兩個位在桶身上方兩側，中間有個小圓洞的桶耳。 每每過了一夜，或經幾夜，累積了不少尿液，清晨一到，加了些水稀釋後，藤把手從桶耳的小洞一穿一勾，擔竿一挑，便可將之挑到菜園澆菜。在沒有化肥的年代，尿桶裡裝著的可是珍貴的肥料。

不過記得使用前，得先加點水在桶裡，讓木板膨脹，不留細縫，免得珍貴的尿液外漏。小小尿桶經年累月的用，體現了一種生生不息的生活方式。

16　石豬篼（豬食槽）　　　　　　　　　　　　　　　　　　　本篇　No.019

豬養肥了，賣大豬的日子也是農家大事，昔日吃相粗魯的乳豬，就是靠石豬篼裡的豬食養大。客家人說飯盒為「飯篼仔（客語發音 fan deuˊeˋ）」，石豬篼乃石頭打造的豬飯盒，即豬的餵食槽。比起重量輕盈的木製食槽，石豬篼，這個穩如泰山的飯盒經得起豬嘴不斷的拱、掘和嚕，也不輕易讓盒內的豬食湯汁搖晃潑灑傾濺，豬隻得以安穩吃飽。

石豬箆有圓有方，也有大有小，方形多呈長條狀，一旦豬隻養多了，幾個長條狀的石豬箆從各個不同的角落現身，分散了豬隻，化解了牠們集中搶食的亂象，小豬可說是在石豬箆看顧下長大的。

17　藁公（魚簍）　　　　　　　　　　　　　　　　　　本篇　No.033

山丘間的農村生活，溪流的漁產是餐桌上少不了的變化，夜晚到河壩網魚或釣魚，總要摃藁公，從網仔搯出來的魚才有得放，網也才可以一次又一次的下。

客語的藁公即魚藁仔，藁即蕢，古人用來盛土的一種竹器，底深而有蓋，此刻要裝滿滿的漁獲，雖未必有蓋，但也要有像蕢那樣底深可以承重的器物。肚大，細頸小口，呈漏斗狀，魚入內後，即使沒有蓋子封口，也難以躍出。也有人在藁外糊上桐油紙，裝入水和魚苗，提著它到處賣魚苗。

18　毛蟹笱　　　　　　　　　　　　　　　　　　　　本篇　No.031

到了毛蟹出沒的季節，要如何將成群游向出海口的毛蟹攔截下來？就有勞竹編的毛蟹笱(註)，它的編孔不用細但整體幾乎比其他的笱大，有的甚至比一人高。趁著白天將口大尾小的毛蟹笱以口部朝上游的方式放在溪流的淺水處，兩旁用石頭或竹子做成牆阻擋毛蟹的去路，讓牠們只能朝毛蟹笱的大口爬去，結果一進入笱內，因為口部有倒叉，無論怎麼掙扎也爬不出來。

註：笱與筌都指竹編的捕魚器具。《說文解字》：「曲竹捕魚，笱也。」《正韻》音詮。取魚竹器。《莊子‧外物篇》：「筌者所以得魚，得魚而忘筌」。《韻會》：「或云積柴水中，使魚依而食。一曰魚笱。」客家人習慣以魚笱稱魚筌。

19　線笱（魚筌）　本篇　No.034

河流裡有魚有蝦，更有大有小，各種竹編的笱仔便因應而生，有捕蝦的蝦公笱，也有衝著毛蟹而來的毛蟹笱等各式各樣應付河中不同魚族的捕魚器具，但如果想讓小魚小蝦一齊入籠，只好請來以細竹條或竹篾編成的線笱，傍晚時分，將它們放置在溪流的下游，開口向上，不久就會有許多順水而流的魚蝦入笱，一旦進入其中，被倒竹所阻出不來，到了隔天清晨，便成了人們的漁獲。

冷暖世事

在以土地做為中心支柱的勞動時代，多少陰晴寒暑，多少長途跋涉，多少餐風露宿，或烈日當空，或狂風驟雨，皆屬天經地義之事，幸有它們助人一臂之力，讓人們走出一片天，踏出一片地。在那裡，交易往來，互補有無，秤斤論兩，一種社會秩序浮現；在那裡，冷暖世間，任勞任怨，自有擔當，自有安慰……

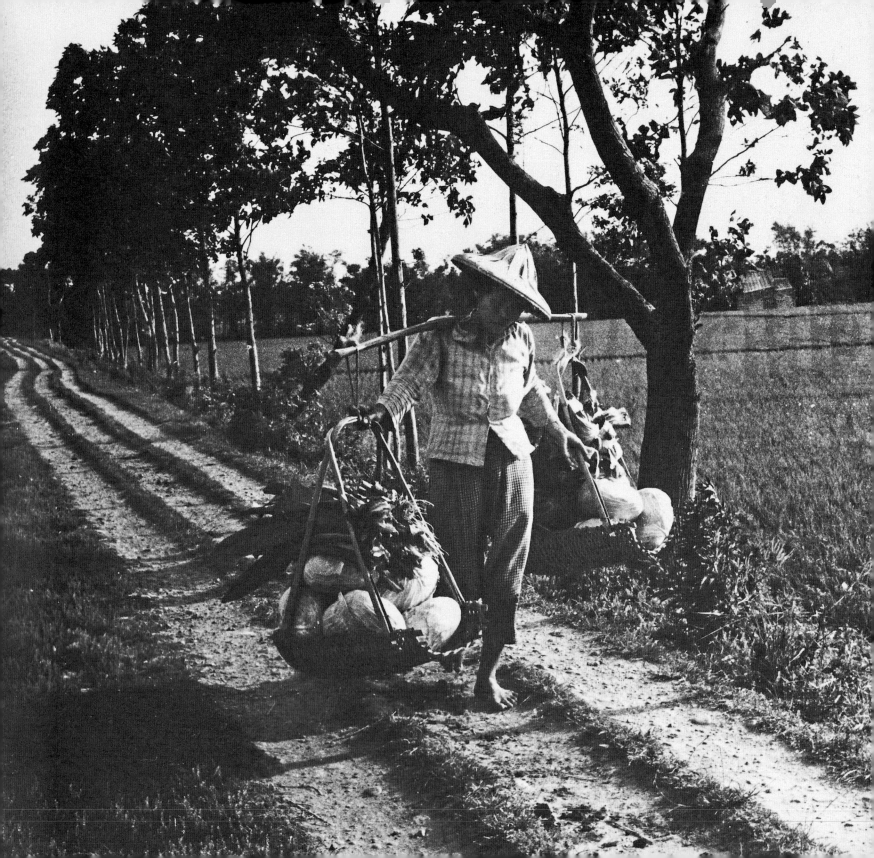

陰晴寒暑　　●

1　笠嫲（斗笠）

本篇　No.076．No.077．No.078．No.082　書末　No.103

烈日當空，姐背弟走在田脣（田埂），即使是一頂破了的笠嫲，她也不忘載上。而不僅是田裡或男或女的勞動者頭載笠嫲，走在通往市集的鄉間小路，雙肩挑擔的人亦然；還有廟會，迎著晴空也有一頂又一頂的笠嫲鑽動在看熱鬧的人群中。

「葵葉簑衣棕瓣笠，滿山風雨抱雲歸」，自古以來，披簑衣少不得也要載笠嫲，不然仍是一身溼，但頭載笠嫲時卻未必穿簑衣。

以細竹篾編出雛形，覆以一片片的竹葉，再圈以細絲牢固之，並在頂端縫上收口小竹圈而成的笠嫲，一頂輕巧的笠嫲，一頂無所不在的笠嫲，從鄉間到城填，從日常到節日，既要經得起雨淋，也要不畏日晒。

2　簑衣

本篇　No.076

做大水了，擔心河壩田將崩毀，耕田人不顧雷電交加衝了出去，這時護著他身軀的就是那件簑衣。以棕櫚樹葉絲搓成的棕繩，把一片片棕葉勾縫成的簑衣，將狂風驟雨阻擋在外，只見豆大的雨滴順著棕葉纖維快速流下，而寒氣雖逼人卻也穿不透簑衣刺不了耕田人的骨。

唐詞《漁歌子》：「西塞山前白鷺飛，桃花流水鱖魚肥，青箬笠，綠簑衣，斜風細雨不須歸。」儘管一件簑衣重達三四公斤，甚至六公斤，並不好上身，而棕葉纖維又針針扎人，特別是領口的部分，常讓初穿的人奇癢難當，但不管是漁人還是耕田人，它伴著人們度過各式風雨的考驗，卻至少有千年以上的光陰。

「一件棕簑衣，遮風避雨到一生。」棕簑即簑衣，簑衣堅固耐用，一件可用上一輩子，不僅象徵耕田人的一生，一個家裡擁有多少件簑衣，也代表他們的田地有多大。

3　草鞋

本篇　No.052

儘管世世代代，一年到頭，終日都習於打著赤腳，來來回回於田間與家裡，但每每面對挑擔上山砍籐條或挖地瓜等的漫長崎嶇山路考驗，那雙不堪負荷的腳丫還是期待能有所依靠。特別是靠山吃飯的人，一雙雙為伐林、挑竹、扛炭而負重奔波的腳，甚至跨越溪流捕魚蝦害怕赤腳打滑的人。草鞋終於如了人們的願。

晒乾的禾稈數根扭成繩索，在木頭架上、依腳長拉出鞋底的「經線」，再以此慢慢穿繞「緯線」，經緯交織，一雙扎實的好鞋便編成。雖說禾稈是農家唾手可得之物，但它也確實夠強壯，經得起又拉又扯，不像藺草容易斷裂。只要編織得夠實在，一雙草鞋可以走上一年，雖然溼了會鬆會垮，但只要太陽一晒，乾了的身子就會恢復力氣，可以繼續上路。即使一年壽命告終，禾稈隨手拈來，一雙新的草鞋又誕生，在艱辛的負重之路，草鞋總是可以一雙接一雙的成為人們腳丫的支撐。

4　火囪（火籠）

本篇　No.073

寒冬，北風呼呼的吹，讓人冷得發抖，平日被冷落在雜物間的火囪變得炙手可熱。竹編的火囪也有人稱之火籠，火炭在底部陶缽裡燒得熾紅，上疏下密的構造，讓封存在底部的熱氣從上層空隙逸出，老人家提著它，捂在短襖下，烘手暖腳，整個身子不知不覺都熱了起來。夜裡入睡前，以它暖被，好夢更來了。

雖然它是老人的專物，但老人家一使用，小孩也都靠過來了，不要碰，會燙喔！儘管叨念聲不斷，老人家順手烤起一些魷魚乾或小魚，孩子更是走不開了。

而家中有嬰兒者，有時也會用火囱來烘乾尿布。冬日遠離，來到梅雨季節，亦會短暫請出火囱，雞拿一罩，久久未乾的衣服一披，暫且以它當烘衣機。曾經火囱還是必備的陪嫁品，一種美好婚姻生活的象徵。

5　竹門簾 ———————————————————— 本篇　No.080

一席竹門簾，掛在農家夥房面向禾埕的房門上，蚊蠅飛不進來，灰塵被濾了，陽光也僅能逗留門外，風則還能無聲的透著，而鎮日忙進忙出的人們，特別是那一身操勞的客家婦人，掀簾進到屋子終於得到一個喘息的空間。

隔著由三、四百條細心剖成的竹片，以繩子密密編串而成的竹簾，外人無法窺探屋內一二，房內的人卻看得到外面的動靜。在隱密和透視之間，竹門簾為傳統大家庭的夥房生活保留了一處私密的空間，尤見於南部六堆客庄（註）。

在漫長的歷史歲月中，竹門簾更成為新娘房的象徵。洞房的門上，門簾一掛，留給夫婦生活無限的私密想像，莫怪竹門簾也曾是新娘的陪嫁品之一。

註：北部客庄的建築多為內廊式，房門較少直接面向禾埕，因此較少見到竹門簾，雖然屋內的房間亦會掛門簾，特別是夫婦房，但掛的大多是布簾。

6　油燈火

夜幕低垂了，不久，大地就要一片黑暗，一盞油燈火亮了起來。當人們漸漸脫離「日出而作，日落而息」的日子，一盞油燈火，讓煮菜、讀書、寫字，甚至巡田水的工作，跨越白天來到夜晚仍順利進行著。

油燈火，或稱油盞火、燈盞火，即煤油燈，棉繩燈芯從玻璃瓶的煤油中延伸而出，燃燒著火光，微弱的火光，點著油燈火看書常不知不覺越靠越近，一不小心就燒到頭髮了，儘管如此，在尚未「牽電火」的時代，油燈火還是先進的產物，讓人們一天的時光穩穩的往前多推了一點點。

「有油莫點雙盞火，免得無油打暗摸」，這句客家諺語雖勸人要未雨綢繆，省吃儉用，但也點出油燈火的微光力量大。

7　菜籃

● **交易往來**

農婦一年四季輪番種出各種時蔬，家中食用外，也常常三更燈火五更雞的採收清洗完畢就雙肩一擔的挑上街去賣，這時也是圓口方底有著高高提把的菜籃出動的時刻。而緊工時節，無論蒔田或割禾，熱騰騰的飯菜，或漉湯粢，或米篩目上擔，菜籃變身為點心籃被挑到田脣，為了田間工作的人帶來不輟的力氣。拜拜的日子來了，牲禮祭品一放，挑到伯公等諸神明的廟裡或祖先的墳前，它又成了牲禮籃。

颱風過後的日子，提手側肩一掛，來到落果滿地的園子，它又成了水果籃。清晨，薄霧未散，溪邊刷刷洗洗的聲音不斷，一籃籃的水果，變成一籃籃待洗的衣服。冬日，蘿蔔、芥菜

盛產，又常見孩子雙手提著一籃籃的鹹菜和蘿蔔乾，吃力的走著……

從菜籃開始，它變化著各種身分，但都不能失去做一個可挑可提的竹籃本分。「爛菜籃，壞底」，這句客家俗語雖形容一個人的本質不好，但不也指出一個經得起挑又經得提的菜籃必定得依靠一個堅固的底部，而一個堅固的好菜籃又是如何任勞任怨為人們賣力，終至破爛不堪仍以醒世之身挺在那裡。

8　籮（米籮）

本篇　No.017‧No.029‧No.047‧No.067

割禾的季節到了，稻穗經斛桶打穀脫成一粒粒的穀粒，再來就是籮上場，將它們挑回禾埕的時候了。方底圓口的籮，以竹篾又緊又密編成的籮，可說專為盛裝細小的穀子而誕生，因此有人喚它穀籮或米籮。不過雖然有這些名稱，但當園子裡的花生、豆子之類也是體積微小的作物收成了，籮也會奮不顧身的擔起責任，將它們挑回家或送到市場去賣。

也許因為編織得太扎實了，又有足夠的空間可以承重，有時，水果收成，甚至玉米等雜糧採收季節到了，它們也來幫忙挑運。最後，好不容易挨到農閒時刻，或迎媽祖或祭義民，它們也來挑飯擔挑祭品，甚至祭祖上墳的日子也見籮的身影。

9　擔竿（扁擔）

本篇　No.067

大大的兩個籮，一個數十甚至上百斤的穀子跑不掉，靠著一根擔竿，即使是婦人也可以一肩挑起，從田間挑回禾埕。

擔竿，扁擔也。刺竹剖半呈半圓形的竹竿就成擔竿，用火將上方兩頭烤得往上微微翹起者稱

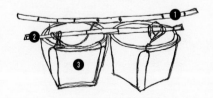

1.翹擔　2.攔擔　3.籮

為「翹擔」，而翹擔本就為擔重擔而生，長而壁厚的它們彈力十足，即使上坡下坡，涉水跳石，也可助人們化解肩上的重量，順利挑重物上路。

挑穀、挑菜、挑草、挑水、挑糞、挑小孩……，昔日農村生活幾乎無所不挑，有重有輕，放下挑重物的翹擔，擔竿又以「攔擔」面貌出現，攔，裂開之意，即一般常見兩端有刻痕以利吊繩者。還有直接以未劈開的長竹枝製成的槓仔，兩頭尖尖、兩端齊頭與一尖一齊等皆有之。兩頭尖尖的槓仔，或稱插擔，常為挑細枝、挑草、挑禾稈或番薯藤等體積龐大而蓬鬆之物的人們分勞。

「彎直彎直竹擔竿，堅韌堅韌毋會斷，這是客家人種草魂，千古不變客家魂，軟硬軟硬竹擔竿，扎實扎實毋會斷，這是客家人種草魂，代代相傳，萬古流芳。」曾有客家歌謠如此唱著。擔竿無所不在農村生活，也許長年於丘陵地帶開山墾園，客家人對它們的依賴特別深，於是從分勞到分憂最後也成為他們的分身，而最能體現的莫過於到處可見雙肩一根擔竿挑重物，背上還背著小孩的婦女。

10 勾搭 本篇 No.060・No.081・No.092

在「自食其力」的農村，一根擔竿、一條繩索在身，已讓人的力量百倍，沒想到還有勾搭的存在，讓力量的運用更自如。勾搭以開叉的樹枝製成，柄端有刻痕或鑽洞，以利繫上繩索。當兩個勾搭柄端的繩索各自往擔竿兩端的刻槽一搭一套，然後勾端分別一勾，勾在水桶、尿桶、菜籃提手上的繩套，或勾在畚箕U形框兩側的繩子上……，許多過去不甚方便上擔者都輕鬆的挑上路了。

而這樣一個取材大自然的小物，也是不甘片刻的清閒，沒有上路的時候，它就默默留在屋

1.勾搭　2.擔竿　3.錫桶

內當個勾子，將放滿物品或食物的菜籃高高的吊掛起來，防蟻入侵防貓狗偷食或防小孩碰觸……

11　牛車　　　　　　　　　　　　　　　　　　　　本篇　No.069‧No.070

收成季節到了，一籮一籮的稻穀，一包一包的乾穀，一筐一筐的番薯雜糧或成捆的甘蔗，要送回禾埕、或納糧或市售或至糖廍，肩挑手提應付不來，總得仰賴牛車，即使平日運送農具、水肥等，甚至做為外出的交通工具也常非牛車不可。

從以木板做輪的兩輪「板輪牛車」（註）開始，隨著泥土路少了，砂石路多了，無軸無輻的板輪經不起遠路的磨損，以木材做骨軸，外包鐵皮的鐵輪牛車出現了，路越走越遠，負荷也越來越重，一車竟來到上萬斤，心疼老牛怎擔得起，前方加了兩小輪支撐，四輪鐵輪牛車隨之誕生了。

四輪的鐵輪牛車行走於鄉間小路，從二十世紀初開始，直到1960年代末，隨著柏油路延伸，塑膠時代的來臨，又讓橡皮輪牛車給替換了，而即使橡皮輪的速度又往前提升而有風輪之稱，但時代的變化真的如風，轉眼各式機動貨車駛來，只留下一頁三百多年的牛車歷史。

註：台灣的板輪牛車始自荷蘭時代，早期的板輪牛車多以櫸木拼板而成。儘管走在碎石路，板輪的外圍會多所磨損，但直徑四、五台尺左右的輪身可謂堅固，經得起一再的使用，於是板輪老舊卸下來以後，還可以做為舊時穀倉「古亭畚」的底座，「古亭畚」也因而有「車輪畚」之稱。

12　秤

「一支秤仔配一個砣，秤不離砣像兩公婆」，形容秤是離不開砣的。早期農家做為生產者，多少也備有秤。至於買賣營生者更不用說。

早期的「秤砣」多石製，後來才有銅製或鐵製，秤桿則為木製，在一次一次的秤斤論兩中，桿上的刻度日漸模糊，這時就要請師傅重新鑽洞刻痕並點水銀。而那顆秤砣則是交易公平的所在，得不時接受政府相關人員的檢驗，萬一重量不足就必須加重，於是常常秤砣本身是鐵，後又加了銅。

做生意要有秤頭（意指做生意要講求公道，不可偷斤減兩），農家的生產斤斤兩兩都是他們血汗辛苦換來的，一支秤必然了解「秤頭」之於農家的意義。

13　斗

從前農家辛苦種得的稻穀，納租納稅及留作自用之後，流入礱間經挨礱磨米再透過米店賣給大眾。要買多少米啊？斗，日本時代統一度量衡後製定的標準穀類量器（註），以木板拼成圓筒狀，上下箍以鐵片，有容量大小之別，分可裝十升米的大斗和五升米的小斗，而因一斗米合十升米，所謂的大斗其實就是一斗米的容量。斗的外頭烙有官方的火印以昭公信。有人買米時，商家以量斗盛米，再以木製稱為「概」的棍子一推，推掉多出來的米，與斗緣齊合的米量就合於該量器的大小，便達成買賣雙方的需要。

斗大多用於量米，因此也有「米斗」之稱。而如此一個象徵公平量器的「米斗」，出現在昔日的農家卻成為一種儀式用具，當家中有長者往生時，長孫要捧著一個裝滿白米，插有神主牌

1.概　2.斗

方形的量具

和香的米斗，帶領出殯行列朝安葬地邁進，謂之捧斗。農曆七月半或過年地方廟宇設壇作醮時，米斗又裝滿白米插上香火，出現在「拜斗」求平安的行列中。

註：早期米店的量具除了以斗為單位的圓形的「斗」具，尚有方形的「升」「合」「勺」具，而十勺為一合，十合為一升，十升等於一斗。

14　藥船碾槽 ───────────────────────── 本篇　No.095

像船一樣的碾槽，出現在鄉間的中藥鋪裡，木軸穿過輪狀切刀，橫架在槽的兩邊，坐在椅子上的人雙腳踩在其上，前後左右，力求均勻的轉動，讓切刀來回劃過槽中的藥材。溯自清朝咸豐年間，從唐山渡海台灣來，至今百年早過了，多少碾槽這樣接力的被踩動著，多少藥材被碾成粉末，治癒多少人的病痛。

15　菸酒零售招牌 ─────────────────────── 本篇　No.097

那幾乎是雜貨店就在這裡的告示。台灣菸酒專賣制度源於1922年，從日本時代的專賣局到國民政府時代的公賣局，雜貨店只要申請到菸酒特賣許可證，公賣局就會發給一鐵製招牌，早期有編號，後來沒有了，代表申請越來越寬鬆了。2001年，為了加入世界貿易組織，台灣廢除了菸酒專賣制度。那塊菸酒零售的招牌從此也成為歷史。

想起以前一瓶米酒二十元，押瓶費四元，不想被押錢，就拿空瓶來換的日子，多少支的空瓶來來去去，許多耕田人的辛酸藉著它們，還有一包一包的香菸得到排解。台灣加入世貿組織，日子不一樣了，鄉間雜貨店或關門或艱辛的維持著，耕田人的苦悶卻越吞越苦越悶，一塊菸酒零售的招牌見證了這一切。

16　郵票代售處招牌

遠遠的看到了它，心就安穩了，手中的信可以寄出來。以前鄉間的雜貨店，可說是一個農人訊息交換的中心。店仔口，長條凳子一擺，大人小孩靠過來，或聊天或玩耍。漸漸的越來越多的孩子外出求學或謀生，有人想寄掛號信、包裹、現金袋等等給在外地的孩子或親人，雜貨店門口的郵票代售處或者郵政代辦處的招牌便掛了起來，除了幫人代筆寫信外，還做起兼投的業務，替郵局發送信件，而郵筒就設在雜貨店的外頭。

不過郵政代辦處有一定的業績要求，如沒有寄送的掛號信，或郵票的銷售量過低，會被郵局取消資格。終於來到了這一天，農村的人口流失了，許多雜貨店生意做不下去，不再負責郵務工作，只留下一個郵筒，方便居民寄信，最後竟連郵筒都消失，只留下那一塊郵票代售處的鐵招牌。

年年安居

一棟房子蓋起了，禾稈、穀殼、茅草，石頭，甚至牛糞，還有滿山遍園隨手可得的竹啊！樹啊！木的，化做一棟棟不僅可遮風避雨，還可以安心的家屋。一棟離水不遠的家屋，一棟有一口井的家屋，水桶一桶一桶的打著汲著，路從家延伸出去，過河跨橋，人生綿延，一代傳一代，儘管光陰荏苒，時代變遷，舊屋換新屋，它們仍不畏一切，接力的安穩在那裡，安在人們的心中……

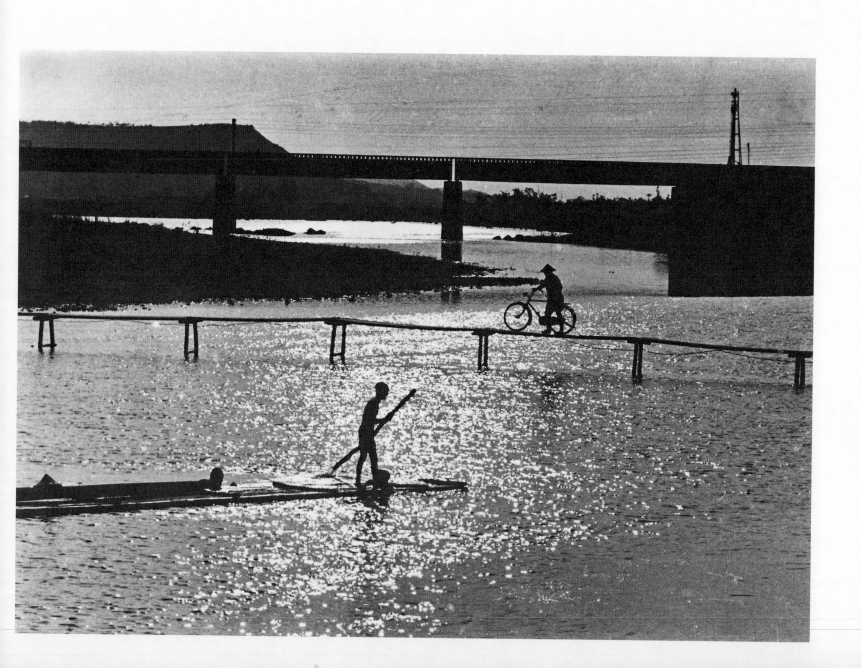

永久家屋　　●

1　夥房 本篇　No.001．No.051．No.083．No.100

從孤身來台開闢草萊以茅屋棲身開始，歷經多少歲月的考驗，一個家族形成，這時只有夥房可以包容有如一棵大樹般的家族繼續茁壯。從早期的少數幾個同甘共苦夥伴住在一起開始，一排三間屋的「一條龍」家屋出現，慢慢人口繁衍，以一條龍為正身，不得不在它的兩旁加蓋橫屋，閩南人所謂的三合院，甚至四合院——現身了，但客家人始終以夥房稱之。夥，眾多之意，不僅人口眾多，也是一個大家族的象徵。儘管夥房有大有小，材料也從早期的竹木構造，經泥磚屋，到紅磚，甚至鋼筋水泥，但它始終以夥房之名，象徵一個客家家族的存在。

2　泥磚 本篇　No.007．No.018．No.025．No.026．No.027．No.028 No.042．No.044．No.045．No.050．No.054．No.068．No.078．No.080．No.081．No.082．No.086．No.091

穀殼，一粒又一粒浮出其間，更有一根根交錯的禾稈，歷歷在目，沒有想到它們混入黃泥中，可以成為泥磚屋不龜裂的關鍵。客語的泥磚即閩南語的土墼。

一切都只為了讓屋內的人住得安心。從練泥、框泥、製磚開始，萬一沒有黃泥，只有一般的泥土，務必要摻入糯米、鹽或紅糖以確保黏性，然後在踩踏攪拌中將其激發至極致，最後在日晒中造出一塊塊堅固的泥磚。

泥磚層層交錯疊成厚厚的牆壁，擔心雨打，再次於牆外抹上一層約一公分厚拌有稈節或礐糖的黃泥巴，末了再來一層三公釐薄層的拌有布袋絲的石灰，一間耐得千年風雨考驗的泥磚屋蓋起來了，住起來冬暖夏涼，曾經是許多人住家的首選。有的人家還在泥磚屋的外牆貼上瓦片或瓷磚，既多一層保護，又讓泥磚屋變身成一座華屋。

3　竹笪（竹編）—— 本篇　No.012．No.032．No.042．No.046．No.054．No.059．No.093．No.094．No.097

泥塊剝落，竹笪裸露。比起泥磚屋，竹片編成的竹笪塗泥作牆的房子曾經更加普遍的存在鄉間，從最早以竹篾或藤條捆綁竹子或木頭成屋架的「撐頭屋」(註)開始，到後來以卡榫取代捆綁的手法架設更堅固屋架的「穿鑿屋」，取材容易的竹笪泥壁一直沒有消失。

從滿山遍野的竹林取來竹子，剖竹成竹片成竹篾再拼編成竹笪，竹笪塗上拌有礱穀成糙米後留下的穀殼和禾稈的黃泥，最後石灰抹上，層層防裂防水中，一面白色的竹笪泥壁現身，成為讓人們可以依靠的牆。在泥磚屋大為流行的時代，人們以泥磚取代木材做基柱，但仍不讓那片白色的竹笪泥壁消失。

1935年，泥磚屋在台灣中部大地震中受到了無情的打擊，但那一面白色竹笪泥壁仍然沒有倒，人們將泥磚柱換上了紅磚，讓它持續的屹立著，直到鋼筋水泥的時代來臨。

註：移民草創時期的房子，以周遭環境容易取得的竹子或木頭蓋房子，構成屋架的竹與竹或木與木之間常靠藤條捆綁，客家人稱利用此手法蓋成的房子為「撐頭屋」，而客語裡所謂的「穿鑿屋」，主要指做為樑柱的竹子以鑿洞的方式織架，後也涵蓋以卡榫方式接合木頭而成樑柱的房子。一般閩南語所謂的「竹管厝或竹篙厝」，也是「穿鑿屋」的一種。

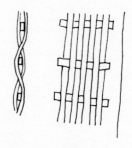

竹笪牆
左為側面，右為正面

4　水籬 —— 本篇　No.078．No.096

做為一個讓人安心的家，每間泥磚屋或竹笪泥壁屋，幾乎窮盡一切可能，希望可以長久盡責。

塗泥抹石灰外，有人家在外牆貼上瓦片或瓷磚，也有人圍籬，一個可以擋風更重要可以擋雨

的籬，有的客家人便稱之為水籬，於是禾稈或竹片編成的稈笓及竹笓紛紛成為水籬而上場了，有能力者還找來棕櫚纖維一根根一層層的圍護上去，就像為它們穿上了一件簑衣，成了人稱的「簑衣壁」，如此一來任由風吹雨打也不怕。

5　石腳（牆腳）

本 篇　No.018・No.026・No.028

No.050・No.051・No.054・No.062・No.069・No.080・No.082・No.086

在朝向一個可以長久安居的家邁進時，房子出現了牆腳。早期蓋泥磚屋或竹笐泥壁的穿鑿屋時，以挖地基取得的石頭或河壩邊撿來的石頭疊牆腳，於是牆腳又叫石腳。一顆一顆大小不一的石頭，必須利用適當的角度讓彼此咬合不鬆動，疊好以後，內外石縫要抹上攪拌好的黃泥至整個牆腳平整，最後以塗石灰收尾，一支穩固的石腳始誕生。

石腳雖為了穩固房子而生，但也具備了防水防潮的功能，看在一些客家人的眼裡石腳的出現就像為房子穿了一件水裙。漂亮的水裙亮相後，才可以安穩的繼續穿上泥磚或竹笐泥壁的衣服。

而隨著時間的推移，水裙雖從石頭換上了紅磚，但依然在角落裡繼續堅守它的職責。

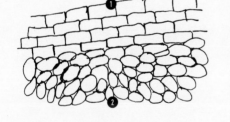

1.泥磚　2.石腳

6　石埕

本 篇　No.051・No.089

河壩唾手可得的卵石，歷經漫長時間沖刷而來的卵石。從前建造一棟可以安身的家屋時，它們不僅一顆顆疊成牆腳擔起穩固一堵堵牆的責任，更挺身鋪在禾埕上，讓人安心的踩踏行走。難得大小一致，圓潤光滑者更為大戶人家鋪排出一種充滿歲月悠悠的典雅風華。只是後來，終不敵水泥時代的到來，紛紛被埋入水泥鋪面底下。

7　石屋

本篇　No.049

因為取材容易，河壩邊出現了為了安置家禽家畜的石屋，由一顆顆石頭砌成的房子，看似簡陋，但要讓有大有小的石頭彼此找到適當的角度互相「咬住」，咬成一堵堵堅固而不崩塌的厚牆也不是一蹴可成，得經一番功夫的磨練。而除了屋子的牆腳，放眼望去那些百年不壞的田骨、溝渠或駁坎……從前的農村到處是這一套砌石功夫的試煉場。

8　茅草頂

書末　No.102

環顧昔日農村的周遭，山野到處長著的芒草或者割禾季節留下的禾稈，這些看似無用之物，卻曾給人們帶來遮風避雨的希望。取適當長的竹片數片間隔放置，再將晒乾的禾稈或芒草層層鋪疊在其間，然後成片的「稈帡」或「草帡」便在細竹篾扭成的繩股捆綁中誕生了。

一片片的「草帡」或「稈帡」，可順著雨水流下的方向相踏約四分之一疊在屋架的頂上，也可將它們圍在屋身，蓋出一間名符其實的茅屋。儘管每年要添加新草一至兩次，以免乾縮造成漏水，但後來即使屋身換上泥磚牆或竹笪泥壁，茅草屋頂仍錯落覆蓋在鄉間，直到1950年代，才慢慢退守成山間的工寮。

紅瓦

9　瓦（紅瓦與黑瓦）

本篇　No.074．No.001．No.057．No.090．No.100

好不容易，屋頂蓋上瓦片了。1935年台灣中部大地震以後，加速了它的出現。泥磚屋或竹笪泥壁穿鑿屋紛紛覆蓋上台灣紅瓦。大戶人家的瓦片以石灰黏貼，一般農家皆以簡易方式覆蓋，其上再壓磚塊或石塊，以防被風掀起，隨著時日推移，那磚那石頭也成了鄉間屋頂的一部分。只是最後它們跟著紅瓦一起，漸漸被日本的黑瓦取代了。

黑瓦

10　伯公祠 本篇　No.098・No.099

雖然開始只是一棵大樹或一塊石頭，但一旦被人們當成自家有了年歲的長輩，伯公伯公的喚著時，一種真心的依賴和託付油然而生，祂們也毅然決然的擔起守護人們的責任。伯公，客家人對土地公的稱呼，在那稱呼裡，存著一份人與土地，與大自然緊緊相依相存的感情。

於是庄頭庄尾，無論耕田種稻或闢園植果樹皆有伯公庇佑，而來到茶園或炭窯或礦區，更有伯公現身安住許許多多勞動者的心。

從荒山野草堆中的信賴開始，受庇護的人們開始尋思為伯公找一處遮風避雨之所，為伯公蓋家屋。從石頭堆成或石板拼成的屋子，到後來住進了金碧輝煌的樓房，人們為伯公蓋過各式各樣的房子，儘管過去每次變動，都會擲筊請示伯公，取得伯公的同意才進行，但隨著地方產業凋零，人口外移，一些伯公仍慢慢被人遺忘在歷史的荒煙蔓草中⋯⋯

不絕水源　●

11　水井 本篇　No.090

在遠離河邊、湖邊或溝渠的地方，一口井解決了人們的用水之苦。有錢人家就在自家院子裡挖一口井，一般人家就靠村子裡的公井。打井水，有在井上架木架，裝上轆轤，將水桶繫上繩子，藉滑輪的運轉之力取水者；也有單靠人力者，水桶繫上繩子，手握繩索將之拋向井裡，水桶碰到水面時，輕甩手中的繩索，讓水桶傾斜裝入水，再將之拉起，如此，滿滿的一桶水得來還真費力。

在日復一日賣力的打井水中，不管私家或公共的井，隨著人來人往，或夥房手足妯娌或上下屋的婦人，在各種「牽麵線」的話家常中，可能有人搬來了一塊石塊或者乾脆攜來洗衫枋洗

起衣服來，或洗菜或清洗起鍋碗，而孩子們就在一旁活蹦亂跳著，探頭探腦的與那一口井玩起回聲或丟石頭的遊戲……。一口井不僅解決了人們用水之苦，也解了人們生活煩憂……

12　打水泵浦

不用再費力拋桶入井打水了，只要兩手壓一壓，水就出來了。1921年，史上第一支手壓式泵浦在日本廣島發明，從此便流傳至台灣。

在自來水普及之前，台灣鄉間常見這種手壓式打水泵浦，其日文名稱「手押しポンプ」的「しポンプ」來自英文的pump，即「泵浦」，音似「磅浦仔」或「幫浦仔」，泵浦利用槓桿原理，在活塞、止水閥的運用下，一壓一吸，井水很容易就汲出來了，閩南語的「水拹仔」便來自手壓的動作。

13　箍桶（水桶）

水一桶一桶的打，它卻越打越牢靠。在沒有自來水的年代，或從溪邊或從井裡打水，都得靠它來盛接。

它雖以木板一片片卡榫拼接而成，但木頭本性吸水，遇水會越來越膨脹，復又被以竹篾編成的「桶箍」緊緊箍住，讓它變成一個越用結構越堅固的水桶，一用十多年也不會崩壞。

雖然它是一個名符其實的水桶，但也有人叫它箍桶。不過置身時代的潮流，箍桶不僅桶箍由竹篾換上鐵絲，連桶身最後都被鍍了鋅的鐵片即鉎鉛板給汰換了，焊接的「鉛桶」出現了，那一手保證不漏水的箍桶功夫也不需要了。

14　錫桶（鉛桶）

「釣尾拱拱釣著一錫桶，釣尾直直就釣無食。」這首客家童謠裡的錫桶即水桶，也就是閩南語所謂的鉛桶。

日本人稱鋅為鋅鉛，鍍了鋅鉛的鐵片出現了，不容易氧化生鏽，人們的生活中開始出現鋅鉛板製作的用具，除了農具，最重要的就是水桶，製作鋅鉛板水桶要利用錫來焊接，客家人便稱之為錫桶，而閩南人則直接套用日語的鋅鉛，喚之鉛桶。

雖因「拱」和「桶」押同韻讓錫桶出現在客家童謠，但也因為它的耐摔耐用漸漸取代了木製的箍桶而成了滿載漁獲的最佳選擇。只是不久塑膠桶時代來臨，錫桶最後也不過就是童謠裡的錫桶。

15　水缸

在得挑溪水或打井水的歲月裡，一桶一桶辛苦取得的水，得有所儲放，這時沒有儲水槽的人家，就要靠水缸了（註）。

水缸，開口較為廣闊的陶缸，雖以水缸之名存在，但不少時候人們也用它來醃製鹹菜，因此也有醃缸之名。過年前，許多客庄的家庭會製作麴嫲（紅麴），將豬肉、雞隻、鴨隻等製成美味可口的「麴肉」。醃缸的口大、腹大，容量大正是製作「麴嫲肉」的最佳器皿。

註：本篇No.015圖中螺旋紋飾的水缸為苗栗特產。

16　竹橋

● 條條通路

相思樹為底柱，將一根根的麻竹和刺竹以黃藤纏索架起來的竹橋，走過時橋身總咿呀作響。有的客家人說它是架仔橋（臨時便橋之意），苗栗地區的客家人則說它是水底橋。是啊！大水一來，夏天來了，暴雨溪漲，它就可能沒入水底，沖毀於瞬間，但明知如此它還是在大水退去或旱季水淺時肩負起做為「橋」的責任，即使有人走來頭暈目眩，它還是要保障過橋人的安全。這是台灣山高水短又急且乾溼分明的地理特色造就的宿命。

17　竹排

夏天溪水暴漲，架仔橋（便橋）不堪承載，被沖毀了，這時只能靠竹排，也就是竹筏渡河。選取電線桿般粗大的麻竹十來根，一根挨著一根，再架上可穩固筏身的刺竹橫柱，靠著籐條緊緊的絞綁在一起的竹排，彷若一座可機靈應變的活動竹便橋，在湍急的河水中找到一條出路，將人們安全送到對岸。

竹排了解手持竹篙的撐竹排人用盡全身力氣傳達給它的訊息，讓它知道如何「放浪」順著流水之勢橫渡避開急流，以免翻覆的惡運。如此穿越險境來到河水和緩處，不用放浪後，就靠著牽索前行即可不負使命。

而最叫竹排擔心的是在一次又一次的渡河中，藏在竹節間令它浮在水上的浮力終將漸消，特別是休工時，萬一離了水，經太陽長期曝晒，會讓它力氣全消。而儘管壽命大概只有二年，也希望至少能以禾稈覆身並一直浸在水中，讓力氣可以維持到生命終了。───●

編號	客語名稱發音	閩南語名稱發音	說明
01	礱 lungˇ	土礱 thôo-lâng	
02	米輪仔 mi lunˊeˋ	石輪 tsiòh-lián	磨米石輪，閩南人的用途更廣，可碾豆類榨油，也有人用來榨甘蔗汁，或磨碾番薯乾成粉末等。
03	舂臼 zungˊkiu	舂臼 tsing-khū	
04	飯甑 fan zen	飯桶 pn̄g-tháng	
05	飯盆頭 fan punˇteuˇ	飯坩 pn̄g-khann	
06	煏�net（鑼）puˇloˋ	銺鍋 senn-ue	炊具，特別指金屬製煮飯鍋。
07	飯甑架 fan zen ga	飯桶架 pn̄g-tháng-kè	
08	灶頭 zo teuˇ	大灶 tuā-tsàu	
09	火鉗 foˋkiamˇ	火夾 hué-ngeh	鉗子、鐵鉗
10	火撩 foˋliauˇ	火挑 hué-thio	火鏟
11	柴析 ceuˇsagˋ	柴草 tshâ-tsháu／柴把 tshâ-pé	柴薪
12	草結 coˋgied	草絪 tsháu-in	
13	刀嬤 doˊma	柴刀 tshâ-to	
14	刀捎仔 doˊseu eˋ	刀鞘 to-siù	刀匣（刀鞘）
15	筷籠 kuai lungˇ	箸籠 tī-láng	
16	鹹菜桿 hamˇcoi fongˇ	鹹菜桶 kiâm-tshài-tháng	
17	覆菜甕 pugˋcoi vung	甕 àng／甕仔 àng-á	
18	磨石 mo sag	石磨 tsiòh-bô／石磨仔 tsiòh-bô-á	
19	磨鉤 mo gieuˊ	石磨仔鉤 tsiòh-bô-á-kau	
20	毛籃 moˊlanˇ	篋仔 kám-á	竹編圓形淺籃
21	粄籬牯 banˋliˇguˋ		毛籃的一種，普遍存在台灣各原住民的生活，魯凱族稱之為balaku，有撐開之意。

編號	客語名稱發音	閩南語名稱發音	說明
22	籠床 lungˇcongˇ	籠床 lâng-sĝ	蒸籠
23	鑊圈 vog kien´	草箍 tsháu-khoo	鍋圈
24	粄簝仔 ban`liau`e`	箆仔 phi-á ／ 炊粿箆仔 tshue-kué-phi-á	蒸板
25	細舂臼 se zung´kiu´	舂臼仔 tsing-khū-á	小舂臼
26	鑊頭 vog teuˇ	大鼎 tuā-tiánn	大炒鍋
27	豆油桶 teu iuˇtung`	豆油桶 tāu-iû-tháng	醬油桶
28	籮鬲 loˇgag`	謝籃 siā-nâ	
29	金爐 gim´luˇ	金爐 kim-lôo	
30	犁 laiˇ	犁 lê	
31	割耙 god`paˇ	割耙 kuah-pê	
32	鐵耙 tied`paˇ	手耙 tshiú-pê	又稱而字耙
33	碌碡 lug cug	碌碡 la̍k-ta̍k	
34	牛軛 ngiuˇag`	牛擔 gû-tann	
35	後鐵 heu tied`	牛後躂 gû-āu-that	躂，踏之意。
36	拖縢 to´tenˇ	牽索 khan-soh	
37	牛嘴落 ngiuˇzoi lab`	牛嘴籃 gû-tshuì-lam ／ 牛喙罨 gû-tshuì-am	牛嘴籠。罨：讀一ㄢˇ，覆蓋之意。
38	水車 sui`ca´	水車 tsuí-tshia	水車有多種，在此指筒車。
39	鐵鎚 tied`zab`	鐵耙 thih-pê	
40	钁頭 giog`teuˇ ／ 山鋤仔 san´ciiˇe`	鋤頭 tî-thâu	
41	秧籃 iong´lamˇ ／ 秧箆仔 iong`pi`e`	秧箆仔 ng-phi-á	秧苗籃
42	秧仔畚箕 iong´e`bun gi´ ／ 秥仔畚箕 zam´e` bun gi´	畚箕 pùn-ki	裝秧苗的畚箕
43	秧盆 iong´punˇ	秧仔桶 ng-á-tháng ／秧船 ng-tsûn	苗栗客庄有人稱之為秧箆仔 iong`pi`e`

編號	客語名稱發音	閩南語名稱發音	説明
44	斛桶 fuk tung` ／ 拌桹（房）pan´fong˅	機器桶 ki-khì-tháng	打穀機（脫穀機）
45	禾鐮籃 vo˅liam˅lam˅	籃仔 nâ-á	
46	草鐮籃 co`liam˅lam˅	籃仔 nâ-á	
47	穀篩仔 gug`qi´e`	篩仔 thai-á	
48	霸扁 ba bien` ／ 大霸 tai ba ／ 大盪 tai tong	大耙 tuā-pê	穀耙
49	風車 fung´ca´	風鼓 hong-kóo	
50	菁桹 ciang´fong˅	古亭畚 kóo-tîng-pūn ／ 古廩畚 kok-ling-pūn	穀倉
51	穀貯仔 gug`du`e`		貯存乾穀的籠狀物
52	茶虆 ca˅lui`	箃仔 khah-á	採茶虆，採茶或捕魚時背在身上，口小腹大的竹簍，閩南語皆稱之為箃仔。箃，國語注音為ㄓㄨㄛˋ。
53	焙圍 poi vi˅	焙籠 puē-láng	焙茶籠
54	蔗擎 za kia˅	柴馬 tshâ-bé	
55	木馬 mug`ma´	木馬 bȯk-bé	
56	輕便車 kiang´pien ca´	輕便車 khing-piān-tshia	
57	長條矮凳 cong˅ ai`den	椅條 í-liâu	
58	矮凳仔 ai`den e` ／ 枋凳 biong´den	椅頭仔 í-thâu-á	
59	竹籬笆 zug`li˅ba´	竹排籬仔 tik-pâi-lî-á	
60	竹梯 zug`toi	竹梯 tik-thui	
61	吊籃 diau lam˅	籃仔 nâ-á	
62	茶炙仔 ca˅zak`e˅	茶鈷 tê-kóo	鋁製茶壺
63	風爐 fung´lu˅	烘爐 hang-lôo	火爐
64	杓蟆 sog ma˅ ／ 匏杓 pu˅sog	匏桸 pû-hia	水瓢
65	洗鑊把 se`vok ba`	鼎擦 tánn-tshè	鍋刷

編號	客語名稱發音	閩南語名稱發音	説明
66	洗衫枋 se`sam´biong´	洗衫枋 sé-sann-pang	洗衣板
67	祛把 kia ba`	掃梳 sàu-se	竹掃把
68	棕掃仔 zung´so e`	掃帚 sàu-tshiú	
69	芒花掃把 mong fa´so ba` ／ 娘花掃把 ngiong`fa´so ba`	掃帚 sàu-tshiú	
70	楝榔掃把 so ba`	掃帚 sàu-tshiú	
71	雞弇 gie´kiem`	雞罩 ke-tà	
72	石豬篼 sag zu´deu´	豬槽 ti-tsô	豬食槽
73	尿桶 ngiau tung`	尿桶 jiô-tháng	
74	蒌公 lui`gung´ ／ 魚蒌仔 ng`lui`e`	笐仔 khah-á	魚簍，可參考52茶蒌的說明。
75	毛蟹笱 mo hai`ho`	笱 kô	
76	線笱 xien ho` ／ 魚笱 ng ho`	笱 kô	魚筌，捕魚竹具。
77	笠嫲 lib`ma`	瓜笠仔 kue-le̍h-á	斗笠
78	簑衣 so´i´	棕簑 tsang-sui	
79	草鞋 co`hai`	草鞋 tsháu-ê	
80	火囱 fo`cung´	火窗 hué-thang	火籠
81	竹門簾 zug`mun`liam`	竹門簾 tik-mn̂g-lî	
82	燈盞火 den´zan`fo` ／ 油燈火 iu`den´fo`	臭油燈 tshàu-iû-ting	煤油燈
83	菜籃 coi lam`	菜籃仔 tshài-nâ-á	
84	籮 lo ／ 米籮 mi lo ／ 穀籮 gug`lo	籮 luâ	籮筐
85	擔竿 dam gon´	扁擔 pin-tann	
86	勾搭 gieu´dab`	勾仔 kau-á	木製勾子，配合繩子與扁擔使用。
87	牛車 ngiu`ca´	牛車 gû-tshia	

編號	客語名稱發音	閩南語名稱發音	說明
88	秤 ciin	秤仔 tshìn-á	
89	斗 deuˋ	米斗 bí-táu	
90	藥船碾槽 iog sonˇzan coˇ	研槽 gíng-tsô	
91	夥房 foˋfongˇ	正身護龍 tsiànn-sin-hōo-lîng	三合院
92	泥磚 naiˇzonˊ	土墼 thôo-kak	土磚
93	竹笪 zugˋdadˋ	竹篾 tik-bih	竹編
94	石腳 sag giogˋ	壁跤 piah-kha	牆腳（牆基）
95	伯公祠 bagˋgungˊciiˇ	土地公廟 thóo-tī-kong-biō	
96	打水泵浦 daˋsuiˋbong puˋ	水抶仔 tsuí-hiap-á／泵浦仔 phòng-phuh-á	手押式汲水機
97	箍桶 kieuˊtungˋ	箍桶 khoo-tháng	木製水桶
98	錫桶 xiagˋtungˋ	鉛桶 iân-tháng	金屬水桶
99	水缸 suiˋgongˊ／醃缸 amˊgongˊ	掩缸 am-kng	陶製水缸
100	竹橋 zugˋkieuˇ／水底橋 suiˋdaiˋkieuˇ	竹橋 tik-kiô	竹便橋
101	竹排 zugˋpaiˇ	竹棑 tik-pâi	竹筏

註：客語發音參考教育部《臺灣客家語常用詞辭典》，以邱德雲所在苗栗地區的四縣客語為主，由苗栗文華國小客語老師何智裕先生協助校對。閩南語發音參考教育部《臺灣閩南語常用詞辭典》，由台語文作家王昭華小姐協助校對。空白者目前尚未找到對應物。

終究來不及　陳淑華

我不知那是最後一天，最後一面。今年3月11日清晨，我趕到苗栗，來到他的病榻前，看著肺部遭受癌細胞攻擊至呼吸困難而幾乎無法言語的他，我不忍的要他多休息，但那時如知將從此永別，我會如何的挽留他？求他努力再撐下去嗎？眼看《風吹日炙》的出版有了眉目？

從2013年年中開始全力投入《風吹日炙》的寫作以來，這是我最害怕遇到的一天，或者應該溯至2012年9月知悉他罹患肺腺癌後，便時時擔心會面臨的一天。沒想到當天晚上返家不久，他走了的消息就傳來了⋯⋯

邱德雲，苗栗「硬頸攝影群」的創會元老。與他的結識，或許因為2010年，硬頸二十週年聯展時，他展出一組「晒食文化」，讓2007年踏上飲食寫作之路的我，有機會於2011年10月參與客委會的客庄生活影像故事的撰寫而開展。

那是一種難於言傳的緣分。我們之間明明有半甲子以上的歲月差距，又有客家與閩南的文化隔閡，最後卻都消融在他半個世紀以來堅守寫實精神拍下的黑白影像裡。

在他人生最後的兩年半，從一眼吸引住我的「風吹日炙」開始，在一次又一次的無所不談裡，在他與癌症交戰的日子裡，我彷彿被他託付了一輩子的攝影生命，我死命想透過出版分享「風吹日炙」給予我的感動，而最後這也成了他活下去的最有力支持。

我日以繼夜追趕他的足跡，從1960年代開始，想像1990年代的他如何窮盡一切對抗時代巨輪，誰知穿透如微塵般的光影，誕生於農村廢墟的「風吹日炙」，竟是一個窮也窮盡不了的無窮世界，其間以一個福佬人的身分進入客家生活領域，又從一個攝影的門外漢硬闖專業的影像範疇，穿梭在沙龍畫意、寫實攝影以及物件攝影的意

義探索中，甚至走過一段台灣農業滄桑史，曲折的踏上日本柳宗悅的「工藝之道」。如此跨時代，跨族群，跨領域，幾度讓我以為自己度不過這些考驗，更何況還不知是否有人願意出版？常常我只能束手無策任由殘酷又無情的時間化做癌細胞作用在他的身上……

好不容易，文字完成了，遠流同意出版，他卻走了，而一個更巨大的挑戰也迎面而來──到底要如何忠實傳達老人家生前堅持的影像編輯邏輯而不違他的攝影理念？這是一段更加煎熬更加惶恐的日子，雖說「風吹日炙」的出版曾支撐老人家抗癌，但在他不在了的這一刻，我始知他的存在才是我的依靠。

記得最後幾個月，老人家總不時的提到要是能早點與我相識就好，這段日子以來我也常想如果他還在多好啊！但人生就是如此，總存在許多「終究不來及」的事，當年他不就是抱持著這樣的心情，才能與時間競賽，為那一個個瀕臨毀壞的物件留下歷史身影。而今，所幸他還留給我一本十幾年前他影印手工剪貼的風吹日炙攝影集，翻頁之間，許許多多來不及問的，多少迎刃而解了。

最後，在這個出版困頓的年代，我要向願意出版這本「攝影書」的遠流致上最深敬意；對於一再寬待我的「任性」堅持的總編輯靜宜、主編詩薇，還有美術設計 Fi 更有著無比的歉意與謝意。邱德雲先生的女兒小媛姐及其他家屬的成全也一直銘感在心。另外感謝陳板先生對文中客家文化內容提出指正，以及台語作家王昭華和苗栗文華國小客語老師何智裕協助完成附錄「客閩語對照表」。

對於我的家人，更有說不出的感謝，特別是若非我母親無條件的包容，這近二年來，我怎能幾乎什麼事都不做，就只沉浸在《風吹日炙》的光影裡，而在光影的深處，雖無法接受最終沒能讓老人家看見《風吹日炙》的出版，但想起在苗栗他的工作室，那處綠意盎然的農園，一起聊天，喝著他親手種、親手磨泡的咖啡的時光，還有從他的黑白影像進入一個又一個不可思議世界的旅程，我的內心充滿感激，那是一段難得的人生經驗。

邱老師，謝謝您，希望您在另一個世界安心休息。

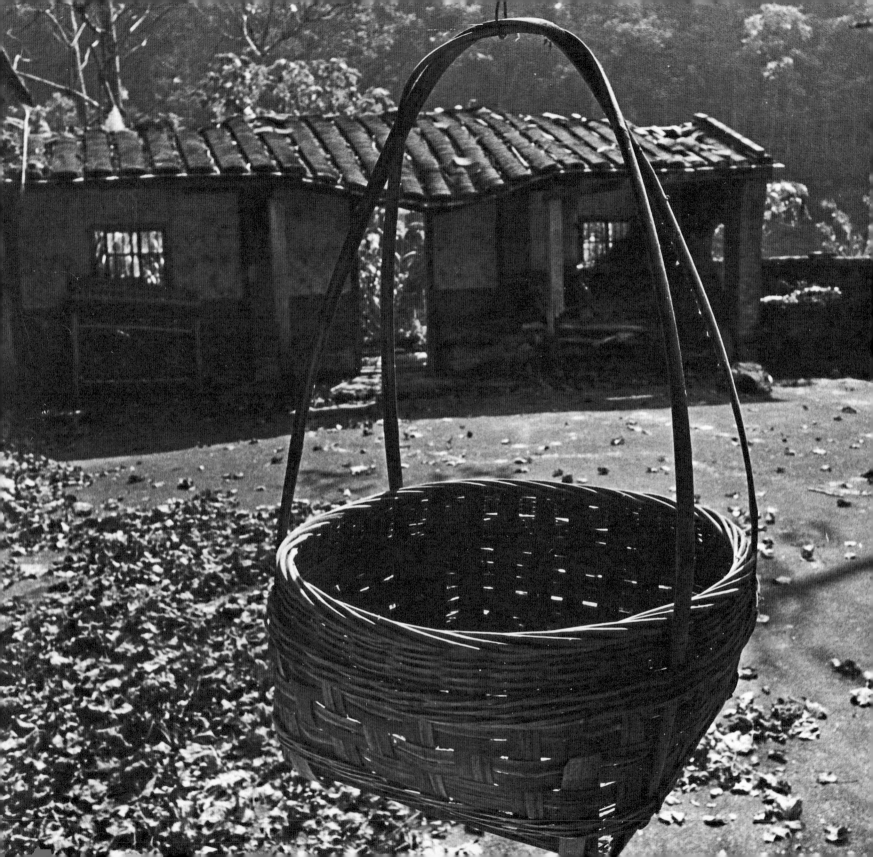

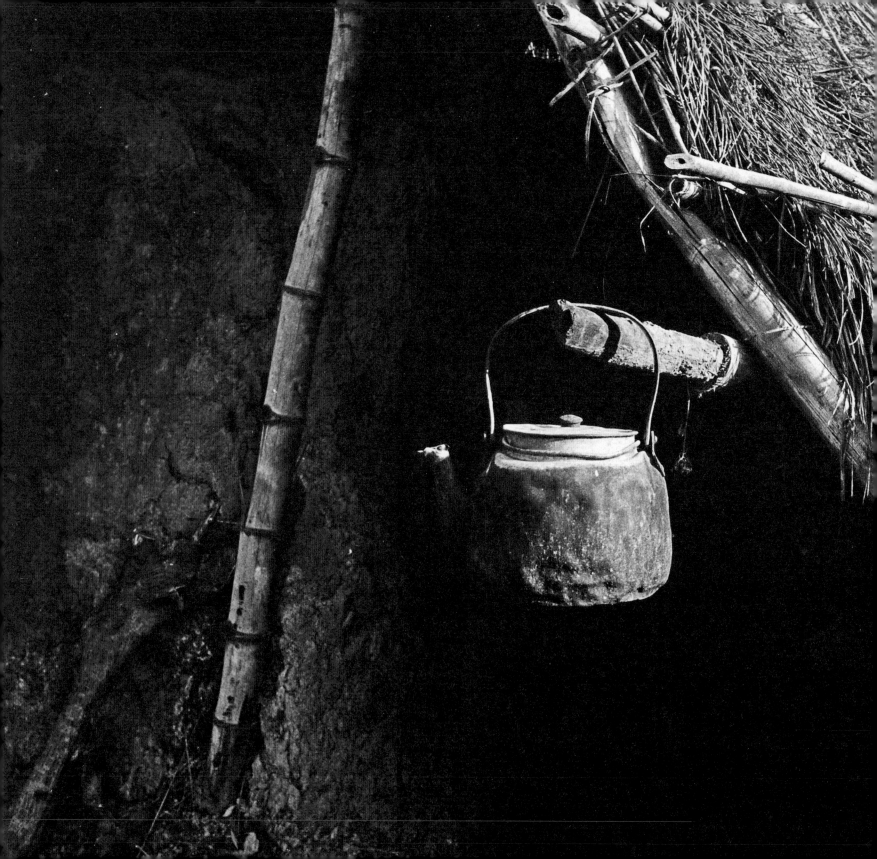

No.103

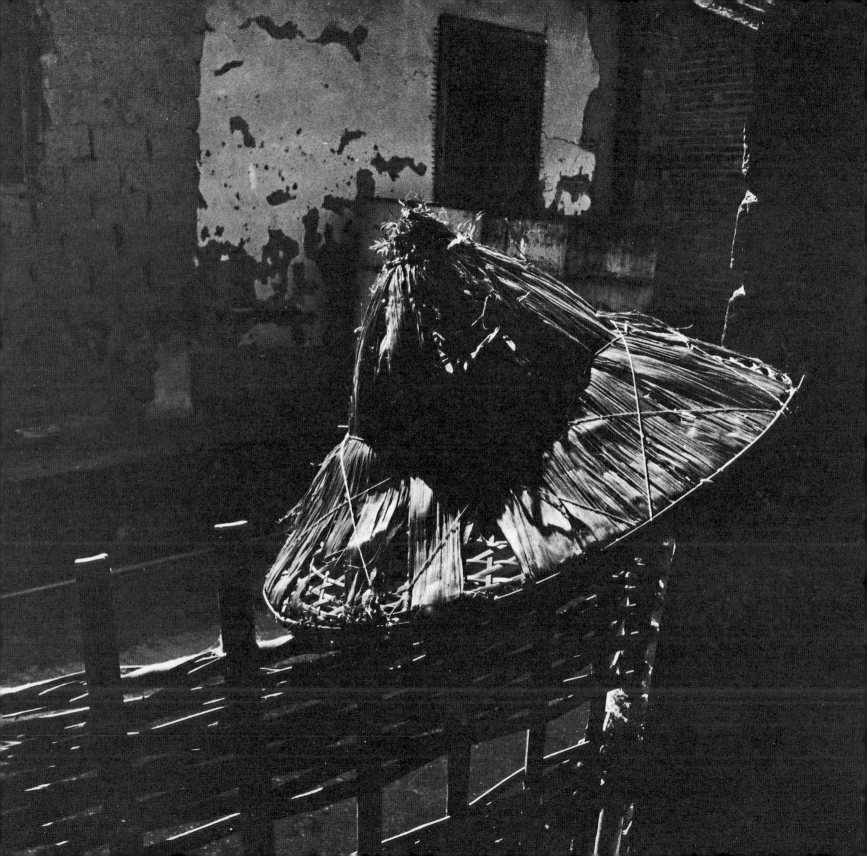

Taiwan Style 29

風吹日炙
邱德雲的農村時光追尋

WIND BLOWS AND SUN SHINES : TAIWAN'S RURAL VILLAGES BY DE-YUN QIU

攝影——邱德雲 ‧ 撰文／繪圖——陳淑華

編輯製作／台灣館　總編輯／黃靜宜　執行主編／張詩薇　美術設計／空白地區workshop　企劃／叢昌瑜、葉玫玉

發行人／王榮文——出版發行／遠流出版事業股份有限公司——地址／台北市100南昌路二段81號6樓
電話／（02）2392-6899——傳真／（02）2392-6658——郵政劃撥／0189456-1——著作權顧問／蕭雄淋律師
法律顧問／董安丹律師　輸出印刷／中原造像股份有限公司　行政院新聞局局版臺業字第1295號　定價600元

2014年11月1日　初版一刷　　　　　　　　　　Printed in Taiwan　ISBN 978-957-32-7511-4

yLib—遠流博識網　http://www.ylib.com E-mail: ylib@ylib.com

國家圖書館出版品預行編目（CIP）資料　　　　　　957.6 ——— 103020062

風吹日炙：邱德雲的農村時光追尋／陳淑華撰文；邱德雲攝影.--初版.--臺北市：遠流，2014.11　面；　公分.--
（Taiwan style；29）　ISBN 978-957-32-7511-4（平裝）　1.攝影集 2.農村 3.社會生活

Wind Blows and Sun Shines:
Taiwan's Rural Villages
by De-Yun Qiu

Photographer De-Yun Qin, born in a farmer family in 1931, never moved out of the place he grew up in. Staying quietly on his own path, he watched his relatives and friends toiling in the field and was observant of the changes of the village.

Beginning in 1993, Qin spent more than four years photographing discarded tools and utensils in derelict villages. His play of light and shadow successfully conjures a whimsical atmosphere in which these objects were still household items used and cherished in daily context. In Qin's constructed 'paradise of time', men and women are absent, but somehow, their presence is felt everywhere. The pictures show deep empathy towards the vicissitude of village life and a philosophical reflection of our existence.

In 2014, writer Shu-Hua Chen, renowned for her straightforward yet evocative language, wrote a touching narrative for these discarded mundane objects and opened our eyes to the craftsmanship behind them.

The boldness of black:
gazing daily objects,
a tribute to farms and lands

For uninterrupted image viewing, 'The Images' section includes 100 caption-free photos. Here, the readers are encouraged to embark on an imaginative journey with the photographer to walk around the fields and yards and peep through the viewfinder to see the essence of objects and study the vestiges left after the blowing wind and the shining sun.

The additional section contains 'The Background', 'The Principle' and 'The Stories' to explain the photographer's creation process, retrace his footsteps and recount the lives of objects. The hundred odd objects shown in the pictures are sorted into six subjects and illustrated with hand-made drawings to present the culture of Taiwanese Hakka people from an entirely new perspective.

ISBN
978-957-32-7511-4

Wind Blows and Sun Shines: Taiwan's Rural Villages by De-Yun Qiu
Copyright © 2014 by Yuan-Liou Publishing Co., Ltd.
All rights reserved.
6F, No. 81 Sec. 2, Nanchang Rd., Taipei, 10056, Taiwan
URL : http://www.ylib.com E-mail : ylib@ylib.com

本書獲103年度
文化部編輯力出版企畫
補助出版發行